KB125233

빈센트가 사랑한 책

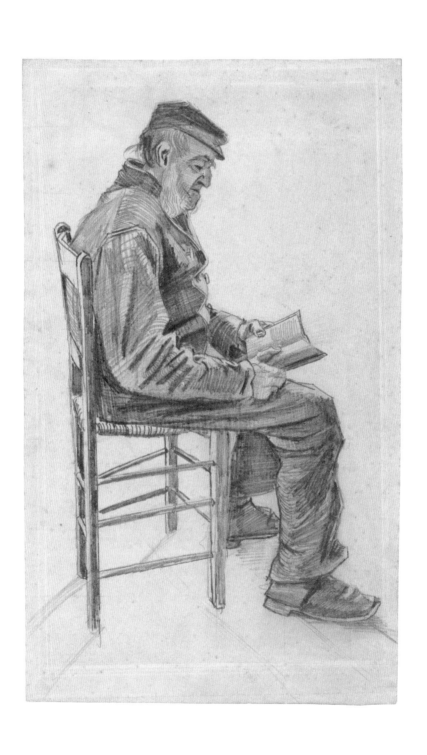

빈센트가 사랑한 책

반 고흐의 삶과 예술에 영감을 준 작가들

마리엘라 구쪼니 지음 · 김한영 옮김

이유출판

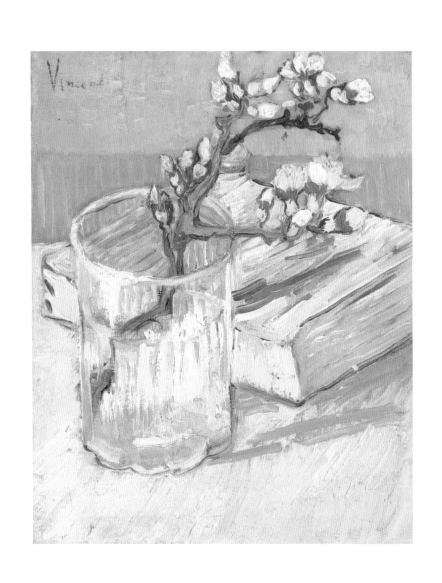

목차

'내게는 책에 대한 거부할 수 없는 열정이 있다'

빈센트 반 고흐(1853~1890)의 정신을 한 단어로 표현하면, 아마 '열정'일 것이다. 예술가이자 인간으로서 그의 짧은 생을 이끈 것은 예술과 그리스도에 대한 열정 그리고 그에 못지않은, 책에 대한 열정이었다.

다음 문장을 보면 그의 열정이 거의 '욕구' 수준이었음을 가늠할 수 있다: '내게는 책에 대한 거부할 수 없는 열정이 있다. 끊임없이 깨우치고, 배우고 싶은 욕구가 있지. 마치 하루하루 빵을 먹어야만 하는 것과 같아'[155]. 그는 탐구하고, 그 결과물로 이 세상에서 뭔가를 이뤄내고 싶었으며 한 걸음 더 나아가 예술 자체를 혁신하고자 하는 충동에 사로잡혔다. 빈센트는 진정으로 자신이 하는 일의 가치를 믿었고 그에 따라 매 순간 일용할 양식을 위해 천직을 수행하듯 소명감을 가지고 모든 결정을 내렸다. 그런 빈센트에게 책은 마지막 날까지 진정한 동반자로서 그의 예술적 발전에 중요한 역할을 했다. 이것은 별로 알려지지 않은 사실이지만 그의 글과 작품 속에서 확인할 수 있다.

빈센트는 네덜란드 남부 노르트브라반트주 �췬데르트에서 태어났다. 열여섯 살이던 1869년 7월 집을 떠나 국제적인 화랑 구필(Goupil)사 헤이그 지점에 수습사원으로 들어갔다. 1873년 1월에는 네 살 어린 동생 테오도 그를 따라 구필 브뤼셀 지점에 취직했다. 이미 3년 이상 경력을 쌓은 빈센트는 소식을 듣자마자 동생에게 축하 겸 격려의 편지를 써 보냈다. '정말로 기쁘구나. 우리가 이제 한 회사에서 같은 일을 하게 되었으니 서로 자주 편지를 해야겠구나'[002]. 그렇게 시작된 형제의 서신 왕래는 1890년 빈센트가 눈을 감을 때까지 18년간 지속되었다.

친절하고 근면한 직원이었던 빈센트는 스무 번째 생일이 되기 직전인 1873년 5월에 승진하여 같은 회사 런던 지점으로 옮겼다. 이렇게 시작된 해외 근무가 그의 발전에 큰 영향을 미쳤다. 런던에 이어 일하게 된 파리도 예술과 문화의 중심지였다. 두 형제는 3년이 넘는 기간을 같은 직종에서 일했다. 어느 정도

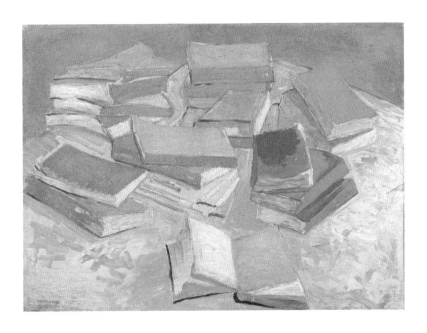

〈프랑스 소설책 더미(Piles of French Novels)〉
캔버스에 유채, 54.4×73.6cm (21½×29in.)
파리, 1887년 10~11월

'나는 미술은 말할 것도 없고 문학 분야에서도
살아 숨 쉬는 영혼을 보여주는 예술가에게 가장 공감한다네.'
1883년 3월 21일경 헤이그에서 안톤 반 라파르트에게 쓴 편지

경력이 쌓인 형제는 문학과 예술, 당대의 문화에 대해 토론을 벌이곤 했다.

　1869년부터 1876년까지 구필 화랑의 헤이그, 런던, 파리 지점에서 근무한 것은 빈센트에게 어린 나이에 유럽 미술을 두루 익히는 값진 경험이었다. 그는 그 시대의 주요 박물관, 화랑, 전시회를 찾아다녔다. 회화, 드로잉, 그래픽 아트와 판화, 심지어 사진 복제물에 이르기까지 모든 종류의 그림이 그의 마음을 끝없이 사로잡았다.

　빈센트는 어릴 적부터 미술에 대한 열정으로 당대의 화가와 옛 거장들의 작품으로 채워진 거대한 창고를 마음속에 구축했는데, 이 보물 창고는 그에게 평생 영양분을 제공하며 계속 확장되었다.[1] 빈센트는 엄청난 기억의 소유자였다. 그의 기억 저장고는 시각적인 요소뿐 아니라 또 다른 중요한 요소로 말미암아 풍성해졌는데, 그건 바로 예술 서적이었다. 빈센트는 발품을 팔아 찾아낸 (대부분 그림이 없는) 논문, 전기, 박물관 안내서에 적혀 있는 아름답고 상세한 묘사를 통해 수많은 예술 작품을 알게 되었다. 물론 구필 화랑의 카탈로그도 큰 역할을 했다. 거기에는 그 회사가 소장하고 있는 예술품, 판화, 복제화 수천 점이 소개되어 있었다. 빈센트는 곧 판화를 수집하기 시작했고, 테오에게도 권유했다. 그의 정신세계는 이처럼 문학과 미술이 한데 얽혀 이루어졌고, 그 시작은 아주 젊었을 때였다.

　오늘날 빈센트의 편지는 820통이 남아 있으며, 그중 658통이 동생 테오에게 쓴 것이다. 빈센트가 받은 편지 중 우리에게 알려진 것은 83통으로, 현존하는 서신을 모두 합치면 903통이다. 자신의 속마음을 강렬하게 표현한 이 편지들은 빈센트가 어떻게 해서 자신의 인생과 예술에 대해 끊임없이 쓸 수밖에 없었는지를 생생하게 보여준다. 즉 그가 무엇에 기초해서 자신의 희망을 말로 표현하고, 생각을 체계화하고, 초점을 분명히 하게 되었는지를 이해할 수 있게 해준다. 또한 이 편지들은 그가 배움에 목말라하고 호기심과 교양을 갖춘 독서가였음을 보여준다.

　어린 시절부터 빈센트는 수백 년에 걸쳐 4개 국어로 간행된 예술 서적과 문학책을 읽고, 곱씹으며 다시 읽고, 필사하고, 생각하기를 거듭했다. 문학지와 예술잡지도 빠뜨리지 않고 보았고, 성경도 여러 판본과 번역본을 두루 읽었다.[2] 빈센트가 화가로 성장하기 이전에 그의 마음을 빼앗은 첫사랑은 시와 문학이라 해도 무방하다. 이에 대한 구체적인 증거는 20대 초반으로 거슬러 올라간다.

빈센트는 좋은 시나 문구를 적은 네 권의 작은 앨범을 만들었는데, 그중 두 권을 테오에게 주었다.[3] 빈센트는 그중 하나에 대해 1875년 3월 테오에게 처음으로 언급했다. '네게 줄 작은 노트를 다 채웠다. 잘 만들어진 것 같구나'[029]. 빈센트는 이 매력적인 시 선집에 시와 산문에서 발췌한 구절들을 원래 언어로 베껴 썼는데, 하이네, 롱펠로, 괴테, 생트뵈브, 미슐레, 수베스트르 등 낭만주의와 후기낭만주의 작품이 주를 이뤘다. 빈센트가 직접 골라 69쪽짜리 노트에 옮겨 적은 서정적인 구절들은 이후 오랫동안 그의 그림과 글에 모습을 드러내곤 했다. 대표적인 예로 인생을 항해에 빗댄 은유는 프랑스 시인 에밀 수베스트르(1806~1854)의 작품에 나오는 구절이다. 4개 국어로 된 이 친밀한 노트는 젊은 빈센트가 탐독한 책의 저자들이 얼마나 다양하고 깊이 있었는지를 입증해준다.

빈센트는 스물일곱 살에 화가가 되기로 결심했다. 감동적인 편지 한 통을 쓴 직후였는데, 바로 '책에 대한 거부할 수 없는 열정'[155]이 담긴 편지였다. 그리고 10년 후 예술 창작의 정점에서 그는 스스로 생을 마감했다. 오늘날까지도 빈센트 반 고흐의 작품은 작가와 화가들에게 영감을 주고 있으며, 광범위한 분석과 연구 주제로 회자되고 있다.

그가 열여섯 살에 사회생활을 시작해서 서른일곱 살에 생을 접을 때까지는 겨우 21년이 흘렀다. 문학적 관점에서 이 기간은 크게 세 시기로 나뉜다.

처음 10년 동안 빈센트는 직업상의 이유로나 취미로 책을 엄청나게 읽었다. 이때 그는 구필 화랑에서 근무했고(1869~1876), 그 뒤 종교적 열정에 사로잡힌 시기에는(1876~1879) 벨기에 보리나주(Borinage) 탄광촌에서 복음 전도자로 일했다. 여기서 빈센트는 막다른 골목에 부딪힌다. 복음 전도자의 직업을 잃은 빈센트는 1879년 여름에 이 마지막 실패를 뒤로하고 퀴엠(Cuesmes) 탄광촌으로 이사하여, 세상과 절연한 채 새로운 작가들의 책을 새로운 '복음서'로 받아들이며 탐독하며 1년을 보냈다. 앞으로 알게 되겠지만, 이같은 경험을 통해 빈센트는 자신의 진정한 소명을 깨닫고 성직과 위선이 뒤섞인 기성 종교에서 멀어진다. 1880년 6월, 그는 현존하는 편지 중 가장 중요하다 할 수 있는 편지를 썼다. 앞에서도 언급한 바 있는 그 편지에서 빈센트는 책과 예술에 대한 열정을 토로했다. '책을 사랑하는 마음은 렘브란트를 사랑하는 마음 못지않게 성스럽고 경건하단다. 심지어 그 둘이 상호 보완한다는 생각마저 드는구나.' 새로 태어난

빈센트 반 고흐, 《테오 반 고흐를 위한 두 번째 시 선집》
런던, 1875년경, 31~32쪽

'하나님, 나를 지켜주소서.

나의 배는 너무나 작고 당신의 바다는 너무나 큽니다.'

빈센트가 동생 테오 반 고흐를 위해 만들어준 두 번째 시 선집

에밀 수베스트르, 《브르타뉴의 최후(Les derniers Bretons)》(1843)에서

그에게 문학, 예술, 인생은 떼려야 뗄 수 없는 관계였다. 그를 지배하는 생각은 단순하고 강력했다. '사람은 책 읽는 법을 배워야 한다. 보는 법을 배우고 사는 법을 배워야 하듯 말이다'[155].

그 후 10년은 빈센트가 화가로 살았던 시기다. 이 기간에 그는 문학의 신사조에 탐닉하고 새로운 작가에 감탄했다. 그리고 그로부터 자신의 예술을 펼치는 데 꼭 필요한 참신하고 자극적인 생각을 이끌어냈다.

만일 우리가 빈센트의 복잡한 삶을 하나로 묶어주는 요소를 찾는다면, 그것은 의심할 여지 없이 책일 것이다. 독서에 대한 사랑은 죽는 날까지 그와 함께했다. 변화 많은 삶의 시기에 따라 그의 페르소나 – 미술상, 설교자, 화가 – 가 달라지긴 했으나 그의 사랑을 이끈 것은 언제 어디서나 배우고, 이해하고, 논의하고, 최종적으로 인류에게 도움이 되는 나름의 방법을 찾고자 하는 지칠 줄 모르는 욕구였다. 빈센트가 미래에 화가로 성장할 수 있었던 바탕도 10여 년 사회생활을 하는 동안 습득한 문화적 인식이었다. 앞으로 확인하겠지만, 빈센트가 설교자에서 화가로 변신할 수 있게 된 결정적인 동력도 공부와 독서였다.

마침내 화가가 되기로 결심한 빈센트는 즉시 회화라는 새로운 시각 매체를 통해 책과 독서에 대한 자신의 열정을 표현했다. 1881년 그는 크고 아름다운 수채화 하나를 처음으로 '독서하는 인물'에 헌정했는데 이 그림이 바로 〈난롯가에 앉아 책을 읽는 남자(Man Reading at the Fireside)〉이다. 네덜란드 전통 나막신을 신은 농부를 둘러싼 조용하고 개인적인 분위기는 빈센트의 기본적인 믿음 – 모든 사람이 독서와 공부를 자신의 길을 밝혀주는 값진 수단이라고 믿는 것 – 을 표현하고 있다. 빈센트는 이 주제가 근대정신이나 개인의 갱생과 긴밀하게 연결되어 있다고 느꼈다. 그래서 이후 다양한 국면을 거치면서 예술적 발전을 보이는 중에도 책이나 책을 읽는 사람이 묘사된 그림과 스케치 25점 – 종이에 그린 5점, 회화 18점, 편지에 그린 스케치 2점 – 을 통해 이 주제는 확고한 위치를 차지하게 된다. 이 주제의 연속성과 빈도는 그의 삶 모든 단계에서 고르게 나타난다. 분명한 것은 빈센트에게 책이란 주제는 지속적인 관심사였다는 것이다. 책 읽는 행위 자체를 놀라운 사회적 진보로 보았던 빈센트는 이것을 부활시키겠다는 의지를 되살리며 주기적으로 새로운 목표를 갖고 이 주제로 돌아왔다.

빈센트의 작품 속에 등장하는 책들은 그가 택한 혁신적인 구도에 의해 특별한

분위기를 자아낸다. 예를 들어, 1887년 파리에서 그린 책 더미는 정물화지만 열정이 스며 있다. 빈센트는 수백 년에 걸친 미술과 문학 서적을 두루 섭렵했다. 그의 편지에는 4개 언어로 된 수백 권의 작품과 200여 명의 작가가 언급되어 있다.[4] 빈센트의 독서 습관은 삶의 전환점들과 밀접하게 연결되어 있어 그의 취향이 어떻게 발전해 갔는지를 잘 보여줄 뿐 아니라, 심지어 어떤 경우에는 한 나라에서 다른 나라로 이주하거나 그의 소명이 바뀌는 것을 예견할 수 있게 해준다. 테오를 비롯한 몇몇 사람들과 주고받은 서한을 통해서 우리는 네덜란드(1881~1885)에서부터 파리(1886~1888)와 프로방스(1888~1890)를 거쳐 마지막으로 오베르 쉬르 와즈(1890년 5~7월)에 이르기까지 그의 지성과 예술이 어떻게 발전했는지를 추적해볼 수 있다.

빈센트는 문학가도 아니고 편지에서도 문학적 분석을 시도하지 않았으므로, 이 책은 문학의 영역에 발을 들이진 않을 것이다. 빈센트는 책을 읽으면서 자신을 탐구했고, 아주 좋아하는 책을 읽을 땐 마치 거울을 보듯 자기 자신을 들여다보면서 책 속에 담긴 생각과 정서에 공감을 표했다. 몇몇 자화상이 이 사실을 예증하는데, 그가 예술적 여정에서 보여준 중요한 단계의 사례 5점이 이 책에 실려 있다(75, 95, 118, 129, 138쪽을 보라). 이 그림들은 그가 외부에서 영향을 받은 증거라기보다 책 없이는 살 수 없는 한 인간의 깊은 열정을 입증한다. 빈센트는 한 저자에게 흥미가 생기면 그 저자의 작품을 구할 수 있는 데까지 구해서 읽었다. '디킨스, 발자크, 위고, 졸라의 작품을 충분히 알 때까지는 그 작가들을 모른다고 하는 게 맞겠지? 나는 이 말이 미슐레와 에르크만-샤트리앙에게도 적용된다고 생각한다네'[345]. 화가이자 친구인 안톤 반 라파르트(1858~1892)에게 한 이 말에서 우리는 빈센트의 독서열이 얼마나 강렬했는지를 짐작할 수 있다. 빈센트는 자신이 좋아한 작가들 – 몇 명만 예로 들자면 찰스 디킨스, 에밀 졸라, 빅토르 위고, 쥘 미슐레, 피에르 로티 – 에게서 영감과 동료 의식을 느꼈다. 그가 가장 소중하게 여긴 책에는 몇 가지 공통된 주제가 있다. 소박함·겸손·근면의 가치, 땅과 자연에 대한 예찬, 인간 영혼의 탐구 등이다. 또한 빈센트는 기본적으로 기분 전환이나 교양을 위해서 대중소설을 읽는 것이 좋다고 믿었다. 그런 작품들이 '19세기의 분위기'를 보여준다고 생각해 그 가치를 인정했다[798].

하지만 빈센트가 책을 소중히 여겼다고 해서 책을 수집했다고 말하긴 어렵다.

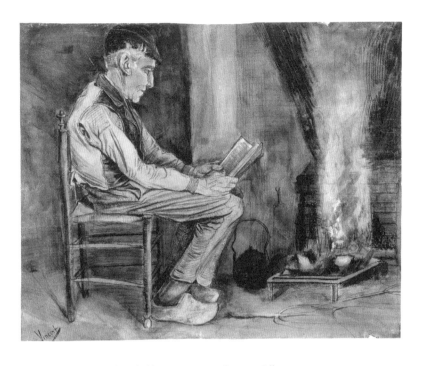

〈난롯가에 앉아 책을 읽는 남자(Man Reading at the Fireside)〉
검은색 분필, 목탄, 회색 담채, 괘선지에 불투명 수채
47.5×56.1cm (18×22in.)
에텐, 1881년 10~11월

'내 모든 게 변했고 난 이제 내 길에 접어들었지.
연필도 좀 길이 들었으니 날이 갈수록 더 좋아질 것 같아.'
1880년 9월 24일 퀴엠에서 테오에게 쓴 편지[158]

더 정확히 말하자면, 그는 책을 이용한 사람이었다. 그는 책을 물리적으로 소유하는 것이 아니라 자신의 것으로 만드는 것이 중요하다고 생각했다. '소유한다는 것은 [수집가가] 물건을 모으는 것과 같은 아주 사적인 관계'를 맺는 것인데[5] 빈센트는 이 생각에 동조하지 않았다. 그는 이곳저곳으로 이동이 잦은 화가이자 독서가로서 책을 놔두고 오가는 경우도 많았지만, 주로 친구들과 돌려 읽거나 그들에게 선물하곤 했다. 그는 책을 이용해 특별히 그 내용을 마음의 사진기에 담아놓았다. 놀랍게도 그는 긴 구절들을 편지에 자주 인용했는데, 대개는 기분에 따라 아주 살짝 달라지거나 생략되거나 추가되었으며, 과거에 읽은 같은 책의 여러 판본이 조합되기도 했다. 반면에 그에게 책 자체는 그리 중요하지 않았다. 그가 생각하기에 책은 문장을 품은 채 서가에 꽂혀 있는 장서가 아니었다. 실제로 그의 편지에는 책 그 자체를 가리키는 말이 단 몇 줄밖에 없다. '작은 단지와 병 그리고 내 모든 책이 담겨 있는' '벽장'[245]을 언급한 헤이그에서 보낸 편지다. 그런 뒤로는, 여동생 빌레미엔에게 뉘넨에 두고 온 책 두 권의 행방(아마 '잃어버렸을 것'이다)을 물은 것이 유일하다[626]. 이렇듯 그의 편지에는 현실적 존재로서 책을 언급한 구절이 전혀 없는 탓에, 빈센트가 꼭 필요하다고 여긴 책들은 그의 소견이나 그림을 통해서만 추론할 수 있다.

하지만 책은 빈센트에게 믿을 만한 길동무이자 쓸쓸한 시기를 버틸 수 있게 해준 중요한 원천이었다. 그는 좋아하는 책을 정기적으로 꺼내 들었고, 그때마다 글과 삽화에서 새로운 의미를 발견했다. 반 고흐는 적어도 두 가지 방식으로 책을 읽었다. 처음에는 '격한 감정으로 숨막힐 듯' 읽었고, 다음에는 '주의 깊게 탐구하듯' 읽었다.[6] 여기에 세 번째, 네 번째 방법을 추가할 수도 있다. 세 번째는 화가로서 읽는 방법이고, 네 번째는 자신을 작가라 생각하고 그 관점에서 읽는 방법이었다.[7] 여동생 빌레미엔에게 말했듯이, 빈센트에게 책 읽기는 무엇보다도 '책 속에서 그 책을 만든 예술가를 찾는 것'이었다[804]. 빈센트는 예술가로 여기는 다른 작가들과 마음속으로 대화하려 했으며, 어떤 구절이 마음에 공명을 일으킬 때까지 생각하고 또 생각하면서 그들의 말을 깊이 숙고했다. 그는 다른 예술가의 말을 내면화하고, 반추하고, 자기 뜻에 맞게 정리하고, 여러 해가 지난 뒤 결국 자신이 선택한 운명을 따르게 했으며, 이 과정을 여러 언어로 되풀이했다. 특히 졸라, 공쿠르 형제, 모파상 같은 프랑스 자연주의 소설가들이

쓴 서문 몇 편(오늘날에는 진정한 선언문으로 간주된다)은 그의 마음을 통째로 흔들어놓을 정도로 매혹적이었다. 빈센트는 자신이 그림 속에서 찾고 있던 자유를 책 속에서 발견했고 자신의 생각, 영감, 용기를 '확인'했다. 그가 좋아하는 책이나 잡지에 삽화를 그린 작가들의 작품도 그를 매료시키고 지속적으로 영향을 미쳤다. 빈센트는 틈틈이 그 영향을 회고하면서 간접적으로 영감을 이끌어냈다.

결국 예술가는 말로 그리든 붓으로 그리든 별 차이가 없다는 점을 말하고 싶었을 것이다. '졸라와 발자크는 한 사회의 화가들처럼 현실의 모든 것을 그려내는 작가로서, 그들을 사랑하는 사람들에게 보기 드문 예술적 감성을 불러일으키지. 그들이 그렇게 할 수 있는 이유는 그림 속에 시대 전체를 담아내기 때문이야. 들라크루아도 한 시대가 아닌 보편적 삶과 인류를 그릴 때는 그들과 똑같이 보편적 천재의 부류에 속한다고 할 수 있지'[651]. 목표는 같고 손에 쥔 도구만 다를 뿐 '그리다(paint)'라는 동사는 다르지 않다.

반 고흐는 그 어떤 예술 운동이나 문학 운동에도 가담하지 않았고, 대신에 '진실하고 정직한 것'[497]을 믿고 기본적으로 신념을 지키는 편을 택했다. 그가 독서를 열정적으로 좋아한다고 해서 그와 다른 사고방식을 보지 못하는 것은 아니었다.[8] 하지만 사람의 성격이 책을 통해 드러난다면(우리가 읽은 것이 어떤 식으로든 '우리의 일부'[663]가 된다면), 우리는 그의 독서를 통해서 빈센트라는 사람을 알 수 있을 것이다. 그는 책을 읽을 때 작가의 내면에 도사리고 있는 '예술가'를 집요하게 찾아냈다. 작가의 이론적 견해뿐 아니라 윤리적 성향에도 관심을 기울였고, 그에 따라 서문과 전기를 세심하고 일관성 있게 탐구하면서 윤리적 개념들을 수집해나갔다. 말 뒤에는 언제나 본질이 있다. 그가 좋아해서 '가족'으로 여긴 작가들을 보면 반복되는 주제만이 아니라 화가로서 자신이 좋아한 인물들의 도덕적, 지적 고매함도 중요시했다. 빈센트는 그들에게서 지속적으로 강인함과 용기를 얻었다. 빈센트는 문학예술에 잠재해 있는 정치적·문화적 힘(디킨스, 비처 스토, 위고, 졸라, 미슐레 같은 작가들이 구현한 힘)을 날카롭게 꿰뚫어보았다. 그는 사회적 리얼리즘의 길을 선택하지 않았고, 점묘법이라는 미학적 장치도 멀리했다. 또한 상징주의적 경향도 너무 이질적이어서 가까이하지 않았다. 그가 예술가로서 삶의 지침으로 삼은 단어는 '진실과 정직(genuine and honest)'이었다. 빈센트는 이 불변의 신조를 끊임없이

가꾸고 보살폈다. 이 둘을 적절히 결합하면 예술가가 예술의 책무에 기초하여 자신의 위치를 지탱할 수 있는 윤리적·사회적 이상이 된다. 예술은 누구라도 이해할 수 있어야 하며 생각을 자극하는 바가 있어야 한다. 또한 단순하고 직접적이어야 하며, 지성에만 호소해서는 안 된다. 이런 예술이 보는 사람들에게 기쁨이나 위로를 주고, '보기 드문 예술적 감성'을 불러일으킬 수 있다. 예술은 인류를 위한 것, '보통 사람들'에게 보내는 것이다[823].

사실주의 화가의 영혼을 가진 빈센트는 말과 이미지 그리고 삶의 모습을 통해 세계를 이해했다. 다시 말해서 그는 자신만의 극히 개인적인 방식으로 예술, 문학, 현실을 결합했으며, 다양한 요소와 자극을 통합하기 위해 장시간 인내하고 숙고했다. 반 고흐가 겨우 10년 동안에 이룬 놀라운 예술적 진보에 관해서는 많은 글이 쏟아져 나왔다. 그의 작품 속에 흐르는 에너지와 창조적 긴장은 결국 책을 향한 열정에서 기원한다. 원칙이 있긴 했어도 빈센트의 작품은 드로잉 매뉴얼을 모방하는 것에서 시작하지 않고, 훨씬 더 이전에 뿌려진 씨앗들, 예를 들면 테오를 위해 만든 아름다운 '작은 시집' 같은 데서 싹터 올랐다.

7장으로 구성된 이 연구서는 빈센트가 책에 대한 열정을 다양한 형태 – 시각적·개념적·인간적 측면 – 로 남긴 연대기적 맥락을 따라 살펴본다. 나는 이 세 가지 관심사를 해당 사례에 따라 다른 순서와 기준을 적용하여 자료를 선택했다. 다른 작가들의 작품에 접근할 때는 빈센트가 실제로 보았거나 묘사한 작품들 또는 내가 보기에 그도 알고 있었으리라 추정되는 작품들을 선정했다. 여기서 빈센트가 읽은 책을 모두 조사하는 것은 나의 시야를 넘어서는 일이며, 그에 대해서는 이미 다른 저자들이 중요한 연구서들을 발표했다.[9] 그보다 나는 화가로서 그가 남긴 작품과 그에게 영감을 준 주요 작가와 삽화가들이 주고받은 대화를 살피고 그가 좋아한 책장들을 넘기면서 예술적·지적 여정을 그려내고자 한다. 또한 그들의 작품과 빈센트의 관계가 얼마나 직접적이었는지를 보여주기 위해서, 빈센트의 작품과 삽화는 말할 것도 없고 그 자신이 한 말과 그가 언급하는 작가의 작품을 함께 제시할 것이다. 따라서 이 연구서의 주된 원천은 903통에 달하는 현존하는 편지로, 레오 얀선, 한스 루이첸, 니엔케 바커의 더없이 귀중한 책《빈센트 반 고흐 – 편지: 삽화와 주석이 딸린 전집(Vincent van Gogh–The Letters: The Complete Illustrated and Annotated Edition)》(2009, 책으로 출간된 것과 학술전문 웹사이트 모두)을 출처로 삼았으며, 여기에

빈센트가 사랑했던 책과 예술 작품에 대한 조사를 연계했다. 반 고흐의 창작 방법에 관한 독보적인 연구서 《반 고흐의 스튜디오 작업(Van Gogh's Studio Practice)》(벨레쿠프 외, 2013)은 빈센트의 예술적 기량과 목표를 이해하는 데 큰 도움이 되었다.

이 책은 《빈센트 반 고흐–편지》의 방식을 따라서 빈센트의 편지를 꺾쇠괄호 안에 숫자로 표시했다. 나는 초고를 www.vangoghletters.org에 올려 온라인으로 다양한 의견을 수렴했다. 빈센트는 필적이 아주 특이했는데, 강조를 하고자 할 때는 더욱 그랬다. 그는 종종 특별한 단어는 잉크가 흘러나오도록 펜을 세게 눌러서 그 자신만의 '볼드체'로 적거나, 철자를 크게 써 그 단어에 더 넓은 지면을 할애했다. 나는 가능한 한 이런 양상을 시각적으로 드러내려 했고 여의치 않은 경우엔 글로 묘사하며 빈센트가 강조한 부분은 최대한 충실하게 보존하기 위해 노력했다.

이 책에 인용된 빈센트의 작품은 두 가지 분류번호에 따라 구분한다. 작품번호 F는 야곱–바르트 들라 파유(Jacob-Baart de la Faille)의 《빈센트 반 고흐의 작품: 그의 회화와 드로잉(The Works of Vincent van Gogh: His Paintings and Drawings)》(암스테르담, 1970)을 가리키고, 작품번호 JH는 얀 휠스커의 《새로운 반 고흐 전집: 회화, 드로잉, 스케치(The New Complete Van Gogh: Paintings, Drawings, Sketches)》(암스테르담 & 필라델피아, 1996)를 가리킨다.

...

빈센트가 살았던 시대의 문화적 맥락을 거닐면서 그가 사랑한 책들을 통해 그의 삶과 예술을 들여다보면 빈센트의 작품을 이루는 배경에 몇 가지 중요한 측면이 숨어 있음을 알게 된다. 또한 빈센트의 예술적 이력에서 큰 이정표가 되는 작품뿐 아니라 비교적 작은 작품까지 모두 연구하다 보면 책과 예술과 인간이 그의 내면에서 어떻게 한데 얽혀 전체를 이루고, 그의 말에 생명과 목소리를 더해주는지 알게 된다. '책과 현실, 예술은 내게 다 같은 것이다'[312].

1장
설교자에서 화가로

'오늘 아침 교회에서 왜소한 노파를 보았다'

스물세 살이 되던 해 빈센트는 유럽의 주요 도시들에서 거의 7년 동안 입고 일했던 구필 화랑의 재킷을 벗어던졌다. 미술상이란 직업은 그의 일이 아니었다. 그는 1876년 4월 중순에 영국으로 건너가 처음에는 램즈게이트에서, 다음에는 런던 근처 아일워스에서 보조교사로 일했다. 바로 이곳에서 종교적 탐구심에 빠진 빈센트는 설교자를 꿈꾸기 시작했다.[1] 네덜란드로 돌아와 성탄절 휴가를 보내던 1877년 1월, 빈센트는 아버지의 충고에 따라 도르드레흐트에 있는 블뤼세&반브람(Blussé & Van Braam) 서점에 취직했다. 이 서점에서는 책과 잡지만이 아니라 구필 화랑의 판화와 복제화도 팔았다.[2] 서점 직원이 된 빈센트는 온종일 책과 함께 보내며 열심히 일했다. '아침 8시에 서점으로 출근해서 밤 1시에 돌아온단다'[101]. 하지만 이 시기의 편지에는 성경에서 인용한 구절들과 설교자가 되고 싶은 욕구와 기대로 가득하다.

1877년 5월, 빈센트는 아버지가 걸었던 길을 따라 신학을 공부하기로 결심하고 대학 입학시험을 보기 위해 암스테르담으로 가서 그리스어와 라틴어를 공부했다. 하지만 여전히 눈길 닿는 곳마다 예술이 있었다. '오늘 아침 교회에서 왜소한 노파를 보았다. 각로(脚爐, 석탄불을 넣는 상자 모양의 난로 – 옮긴이)를 관리하는 여자인 것 같았어. 그 노파를 보니 렘브란트가 에칭으로 새긴 여인, 성경을 읽다가 머리를 괸 채 잠이 든 그 여인이 생각나더구나. C. 블랑이 그에 대해 아름답고 감정이 풍부한 글을 썼지'[115]. 빈센트는 이 작은 에칭화를 알고 있었다. 프랑스 비평가 샤를 블랑(1813~1882)이 렘브란트 반 레인에게 헌정한 책 《렘브란트 전집(L'oeuvre complet de Rembrandt)》 2권에 삽화로 소개된 것이었다. 블랑은 렘브란트가 노년의 아름다움을 어떻게 포착했는지를 따스하게 묘사했다. '주름진 얼굴, 달콤하게 감긴 눈꺼풀'이라고. 이 작품을 보고 있으면 '이렇게 달콤하고 품위 있는 잠을 방해하지 않도록' '침묵'을 권하게 된다.

렘브란트 반 레인(1606~1669)
〈잠든 노파(Old Woman Sleeping)〉(1635~1637)
샤를 블랑,《렘브란트 전집(L'œuvre complet de Rembrandt)》
파리: Chez Gide, 1859~1861, 2권, 206~207쪽

'주름진 얼굴, 달콤하게 감긴 눈꺼풀, 주름 잡힌 가늘고 긴 손, 망토의 털……
모든 게 만족스럽게 묘사되어 있다. 렘브란트 그림 중에서도 이렇게까지
만족스러운 건 찾아보기 어렵다. 내가 보기에, 이 판화를 감상할 때는
침묵하거나 적어도 목소리를 높이지 않아야 한다.
저렇게 달콤하고 품위 있는 잠을 방해하지 않으려면 말이다.'
샤를 블랑,《렘브란트 전집》에서

〈교회에서(In Church)〉
연필, 펜과 잉크, 그물무늬 종이에 불투명 및 투명 수채
28.2×37.8cm (11⅛×14⅞in.)
헤이그, 1882년 10월

'구호민들이 가는 히스트 교구의 작은 교회
(여기서는 이 사람들을 특이하게도 **고아** 남성, 고아 여성이라고 부른단다).'
1882년 10월 1일 헤이그에서 테오에게 쓴 편지[270]

이 마법의 주인인 렘브란트는 그가 가진 위대한 천재성으로 실생활의 장면들을 신성하고, 영원하고, 보편적인 어떤 것으로 변환할 줄 알았다. '복음서에는 렘브란트와 비슷한 게 있고, 렘브란트에는 복음서와 비슷한 게 있지'[155]. 5년 뒤 설교자의 꿈을 접고 화가가 된 빈센트는 헤이그의 가난한 교구에 있는 한 교회에서 영감에 사로잡혀 그와 비슷한 장면을 수채화로 멋지게 그렸다(21쪽을 보라).[3] 화가가 되기 오래전부터 그에게 인생과 예술은 분명 밀접하게 얽혀 있었다. 그러나 테오에게 보낸 편지에서는 화가의 길이 아니라 자신의 소명을 찾은 젊은이의 목소리를 들려준다. 그는 자신이 표현한 대로 '말씀을 파종하는 사람'[112]이 되길 원했다.

빈센트는 약 3년간(1876~1879) 신앙에 심취했는데 그 기간 동안 강렬한 열정이 그를 고양시키고, 심지어 광신 상태로까지 몰고 갔다. 내면에서 터진 최초의 격정이 그의 몸과 영혼을 압도했다. 그리스도를 위한 복음주의적 열정이 폭발한 것이다. 그의 편지에는 종교적 인용문들이 여기저기 흩어져 있다. 그는 주로 두 권의 책, 성경과 토마스 아 켐피스의 《그리스도를 본받아(Imitation of Christ)》를 통해 세상을 보았다. 이 두 권의 책이 이미 그의 마음속에 한동안 있었다는 점이 흥미롭다. 일찍이 1875년 구필 파리 지점에서 일하고 있을 때 빈센트는 화랑에 갓 들어온 동료이자 룸메이트인 해리 글래드웰에게 저녁마다 프랑스어로 성경을 읽어주었다.[4] 그는 프랑스어 번역본을 특별히 좋아해서 테오에게도 보내주고 싶어 했는데, 갓 열여덟 살이 된 테오가 구필 헤이그 지점에서 하급 직원으로 일하고 있을 때였다. '기회가 온다면 너에게 프랑스어 성경과 《그리스도를 본받아》를 보내려 한다'[038]. 이 두 번째 책은 후에 빈센트가 설교자의 길을 갈 때 깊은 영향을 미쳤다. 네덜란드 수사이자 신비주의자인 토마스 아 켐피스(1379/80~1471)가 쓴 이 책은 헌신적인 신앙의 지침서로, 신의 뜻에 완전히 복종할 것을 주장했다.

빈센트는 글래드웰과 함께 사는 몽마르트의 '작은 방'에 그가 특히 좋아하는 그림을 하나 걸어 두고, 'La lecture de la Bible(성경독송)'이라는 프랑스어 제목으로 부르곤 했다[037]. 당시에 렘브란트의 것으로 여겨졌던 이 그림에는 '네덜란드식의 낡고 큰 방에서(저녁 시간, 테이블 위의 촛불) 젊은 엄마가 아이 요람 곁에 앉아 성경을 읽고, 늙은 여자가 귀를 기울이는'[037] 장면이 담겨 있다. 젊은 여자가 낭독에 열중하는 동안, 그림 중앙에 드리운 커다란 그림자가 여자의

《성경(La Sainte Bible)》
르메트르 드 사시가 번역한 것으로
팔레스타인 지도와 함께 삽화가 그려져 있다.
파리: Garnier, 1875년

'저녁마다 그와 함께 집에 와 내 방에서 저녁을 대충 먹은 뒤,
밤이 깊을 때까지 큰 소리로 책을 읽는단다. 주로 성경을 읽지.
우린 한 장도 빼놓지 않고 끝까지 읽을 참이야.'
1875년 10월 11일 파리에서 테오에게 쓴 편지[55]

토마스 아 켐피스가 1418~1427년경에 쓴
《그리스도를 본받아(L'Imitation de Jésus-Christ)》를
M. 아베 F. 드 라메네가 번역했다.
파리: Furne et Cie, 1844년

'그리고 코르 삼촌에게서 빌린 《그리스도를 본받아》 프랑스어판을
필사하느라 바쁘단다. 숭고한 책이지.
그걸 쓴 사람은 분명 하나님의 마음과 하나가 된 자일 거야.'
1877년 9월 4일 암스테르담에서 테오에게 쓴 편지[129]

'나를 따르는 자는 누구나 어둠 속으로 걸어 들어가지 않을 것이다.'
토마스 아 켐피스

목소리를 증폭하는 듯하다. 이 장면은 빈센트의 마음속 화랑에 가장 먼저 들어온 책 읽는 인물로, 반 고흐 가족은 그 그림이 '대단히 아름답다'고 감탄했다(27쪽을 보라).[5] 이 첫 번째 사례에서 보게 되는 일련의 상황 전개는 빈센트의 생애에 걸쳐 한결같은 패턴으로 되풀이된다. 즉, 그의 독서 습관이 그가 내린 인생의 선택을 앞당기거나 예측하게 하는 패턴을 반복한다는 것이다.

1878년은 젊은 빈센트에게 힘겨운 한 해였다. 먼저 그는 신학 공부를 포기해야 했다. 브뤼셀 인근 라켄에 있는 플랑드르 복음주의 전문대학에서 단기 과정을 수료했으나 다음 단계로 올라가는 자격을 획득하지 못했기 때문이다. 빈센트는 현실의 냉혹함을 깨달았지만 그래도 낙담하지 않고 가난한 탄광촌이 있는 보리나주로 가서 소박한 평신도 설교자가 되기로 결심했다. 그는 광부들이 자신을 필요로 한다고 여겼다. 빈센트는 떠나기 직전인 1878년 11월 테오에게 이렇게 써 보냈다. '복음서만이 아니라 성경 전체의 뿌리가 되는 근본적인 진리 중 하나가 "어둠 속에서 떠오르는 빛"이라는 걸 너도 알고 있겠지……. 검은 탄광에서 일하는 광부들은 지구의 중심에서 어둠에 잠겨 일하는 사람들이니, 복음서의 메시지에 크게 감동할 거야'[148]. 성탄절에는 하얀 눈으로 뒤덮인 새로운 풍경을 동생에게 묘사했다. '농민 화가 브뤼헐의 중세 그림이 연상되더구나'[149]. 비록 주위에는 그림 한 장 없었지만, 종종 그랬듯이 빈센트는 자신이 소중히 여기는 작품들(그림과 문학 모두)의 복사본이 마음속 화랑에, 자연 속에 저장되어 있음을 깨달았다. 그리고 테오 역시 그의 말뜻을 정확히 알아들었을 거라고 확신했다.

이듬해 1월, 빈센트는 마침내 복음 전도자로서 임시직을 얻었다. 그가 해야 할 일 중 하나는 병든 사람을 찾아가 성경을 읽어주는 일이었다. 빈센트는 근본적인 태도로 그들에게 다가갔다. 광부들에게 가진 것을 나눠주고, 다친 사람을 보살피고, 자신의 셔츠를 찢어 화상 환자의 상처를 싸매주었다. 그의 신앙은 이론적이 아니라, 가난하고 어려운 자를 사랑한 그리스도를 흔들림 없이 믿는 것이었다. 보리나주에서 빈센트는 '가난한 자를 돕는 것은 가난한 자'임을 목격하고[151], 그들 곁에서 그들처럼 가난해지길 원했다. 하지만 복음화위원회는 그의 열정을 알아보지 못하고, 그해 7월 그의 직위를 연장하지 않기로 결정했다. 두 번째 실패는 결국 그가 완전히 새로운 길을 찾는 계기가 되었다. 빈센트는 광부들의 땅에서 기성 종교에 대한 신뢰를 잃고,

진지하게 새로운 복음을 찾아 나섰다. 그는 열심히 책을 읽고, 그리고 '탄광 노동자들'[151], '지치고 야윈 모습, 풍상에 시달려 일찍 늙어버린' 사람들을 스케치했다[153]. 이 스케치는 거의 사라졌다. 하지만 그때 마주친 광부들의 고통은 그를 영원히 변화시켰고, 새로운 방향으로 떠밀었다. 반대하는 가족을 멀리한 지 1년 만인 1880년 6월 빈센트는 침묵을 깨고 테오에게 아주 감동적인 편지를 써 보냈다.[6] 자신의 내적 혼란과 삶의 진정한 의미를 찾고자 분투하는 심정을 동생에게 드러낸 것이다.

'그래, 난 더 이상 그런 환경에 있지 않다. 하지만 우리가 영혼이라 부르는 것은 죽지 않고 영원히 살면서 계속 무언가를 찾아다닌다고 하잖아. 그래서 나는 향수병에 굴복하는 대신, 스스로에게 이렇게 말했다. 고향이나 조국은 어디에나 존재하는 거라고. 그래서 절망에 빠지는 대신 힘이 있어 움직일 수 있는 한 적극적인 멜랑콜리를 선택하기로 했단다. 한 자리에서 절망하고 슬퍼하는 멜랑콜리가 아니라 희망하고 갈망하면서 뭔가를 찾는 멜랑콜리를 택한 거란다. 그래서 진지하게 독서에 몰두했지. 성경, 미슐레의 프랑스 혁명, 지난겨울에는 셰익스피어와 빅토르 위고의 책, 디킨스와 비처 스토 [……]'[155]. 순서는 불을 보듯 뻔하다. 빈센트는 책들을 파헤치며 의지가 되는 것을 찾았고, 그 속에서 새로운 영적 지침, 다시 말해 그의 나침반이 되어줄 '현시대의 복음'을 발견했다. 평생 그의 충실한 길동무가 되어준 책들은 자유를 위한 투쟁과 문학의 도덕적 중요성이라는 주제를 공유했다. 그 책들은 오랜 암흑을 깨고 마침내 가난한 자와 불의의 희생자에게 눈길을 돌렸고, 가난한 자에 대한 억압을 끝내라고 한목소리로 외치고 있었다. 빈센트는 그런 정취에 깊이 공감했다. 그가 신앙에 몰두했던 시기에 신뢰했던 가치들이 배경 속으로 희미하게 사라지고 있었다. 이제는 그를 이끌어줄 새로운 윤리적 틀과 목소리가 필요했다.

그 새로운 목소리 중 무엇보다 중요한 사람이 프랑스의 위대한 낭만주의 역사가 쥘 미슐레(1798~1874)였다. 엄밀한 자료 조사를 바탕으로 완성한 명저 《프랑스 혁명사(Histoire de la révolution française)》에서 미슐레는 대담하게도 민중에게 능동성을 부여하고, 그들을 혁명의 힘 한가운데에 굳건히 갖다놓았다. 그의 관점이 너무나 강렬해서 빈센트는 곧 그를 새로운 지적 아버지로 여겼다.[7] 이 책에 소개된 보급판의 소프트 커버(28쪽을 보라)는 인상적이다. 1868년판 서문의 표지와 똑같이 '혁명(RÉVOLUTION)'이라는 단어가 볼드체로 찍혀

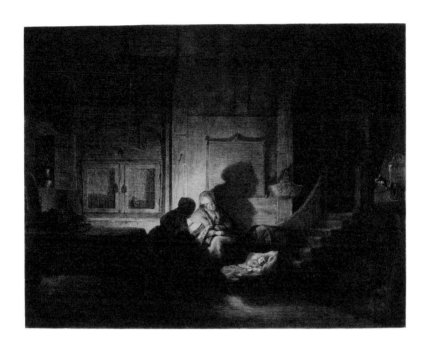

도미니크 비방 드농(1747~1825)이
렘브란트 반 레인(1606~1669)의 작품을 모사한 그림
〈저녁의 성가족(The Holy Family in the Evening)〉
1787년(1642~1648년경 제작된 원작의 모사)

있다. 빈센트도 초상화 분야에서 그가 이룩한 혁명의 중심에 민중의 얼굴을
배치해서 그들을 그림의 주인공으로 만들었다.

빈센트의 귀를 사로잡은 두 번째 목소리의 주인공은 위대한 사상가이자 유럽
낭만주의의 주요 작가인 빅토르 위고(1802~1885)였다. '지난 겨울에 위고의
작품을 조금 공부했다.《사형수 최후의 날(Le dernier jour d'un condamné)》과
셰익스피어에 관한 정말 아름다운 책 한 권. 이 작가를 공부하기 시작한 게 벌써
오래전이구나. 셰익스피어도 렘브란트처럼 아름답단다. 도비니에게 라위스달이

'프랑스라는 세계를 재통합하는 이 추진력이야말로 복음이라는 것을
사람들은 모두 한마음으로 목격했다. 프랑스는 이것을 경험했다.
내가 아는 한 다른 어떤 민족도 경험하지 못한 것을.'

쥘 미슐레, 《프랑스 혁명사(Histoire de la révolution française)》(1868) 서문에서

쥘 미슐레, 《프랑스 혁명사》(1847~1853) 총9권
다니엘 우라비에타 비르주(1851~1904)의 삽화
파리: Le Vasseur, 1868년, 서문

있고, 밀레에게 렘브란트가 있다면, 찰스 디킨스와 빅토르 위고에게는 셰익스피어가 있지'[158]. 1829년에 처음 익명으로 출판된 《사형수 최후의 날》은 사형제 폐지를 애타게 탄원하는 책이다. 줄거리는 생명을 빼앗길 처지에 놓인 한 인간, 자신의 마지막 날이 언제인지도 모른 채 처형을 기다리는 어느 죄수의 감동적인 일기다. 페이지 하나하나에 철학적이고 인간적인 그리고 정치적인 메시지가 감금된 자의 소박한 언어로 담겨 있다. 죄수는 사제의 방문을 명료하게 회고한다. '하지만 그 노인네[사제]가 나에게 무슨 말을 했던가? 감정을 자극하거나, 마음을 쓰다듬거나, 눈물을 자아내는 말은 한마디도 하지 않았다. 영혼에서 나온 말, 그의 가슴에서 내 가슴으로 곧바로 전해 오는 말, 그에게서 나에게로 다가온 말은 하나도 없었다.'[8] 간단히 말해서 '그 죄수의 공식 사제'는 사형수에게 위안을 주는 법을 몰랐다. 죄수는 가슴 뭉클하게 독백을 이어나간다. '아, 만일 이 모든 것 대신에 그들이 나에게 젊은 사제나 1교구의 나이 든 부목사를 보내줬더라면, 만일 사람들이 난롯가에 앉아 책을 읽고 있는 부목사에게 가서 아무것도 바라지 않고 그냥 이렇게 말해주었다면, "죽음을 눈앞에 둔 사람이 있습니다. 그 사람을 위로해줄 사람은 바로 당신입니다."'

빈센트가 테오에게 '정말 아름다운 책'이라고 언급한 두 번째 책은 첫 번째와 아주 다르지만 똑같이 흥미로운 주제를 다루고 있다. 위고는 《윌리엄 셰익스피어》에서 위대한 문학가 셰익스피어(1564~1616) 이야기를 시작으로 모든 시대의 '천재들'에 관해 논의한다. 위고의 다양한 목록에는 작가만이 아니라 과학자, 화가, 음악가, 성경의 저자 – 호머, 아이스킬로스, 욥, 단테, 미켈란젤로, 라블레, 세르반테스, 셰익스피어, 렘브란트, 이사야, 베토벤은 말할 것도 없고 갈릴레오, 뉴턴까지 – 가 포함되어 있다. '최고의 예술은 모두 동등한 위치에 있다. 걸작들 사이에는 최고가 없다.'[9] 이것은 빈센트가 가슴 깊이 받아들인 개념이다. 그의 편지들 곳곳에 이런 생각을 담은 그림과 글이 나란히 들어 있다. 저마다 독립된 개체가 아니라 오히려 관련성이 있기 때문에 더 큰 힘을 발휘한다고 생각한다. 중요한 것은 매체가 아니라 예술가가 무엇을 표현하는가이다.

빈센트에게 더없이 소중한 작가들, 혁명적인 생각이 가득 들어찬 책들 가운데 가장 중요한 자리에 찰스 디킨스(1812~1870)가 있다. 디킨스는 빅토리아 시대의 위대한 소설가이자, 앞으로 보겠지만 빈센트가 평생토록 다시 돌아보곤 했던 작가다. 역할 바꾸기의 대가였던 디킨스는 아이를 교육 대상이 아닌 '도덕'

교사로, 모방자가 아닌 본보기로 만들었다. 런던의 '극빈' 지역을 배경으로 디킨스는 도시의 불행과 범죄를 묘사해서 매일 공공연히 일어나는 학대, 악행, 부당행위를 조명했다[98]. 대서양 저편에서는 해리엇 비처 스토(1811~1896)가 비슷한 주제들과 씨름하고 있었다. 그녀의 소설 《톰 아저씨의 오두막(Uncle Tom's Cabin)》은 미국과 해외에 반노예제 정서를 퍼뜨렸다. 미슐레는 《사랑(L'amour)》의 서문에서 스토의 책을 가리켜 '당대의 가장 위대한 성공작이며, 모든 언어로 번역되어 전 세계 사람들에게 읽힌 책, 인류에게 자유의 복음서가 된 책'이라고 묘사했다.

빈센트는 꼬박 1년 동안 이 책들을 열심히 읽었다. 그가 선택한 책들은 공통된 주제를 갖고 있어 그의 사고 전환을 반영한다. 빈센트는 개인적으로 미래가 불투명하고 기성 '종교 제도'의 '편견과 인습'을 철저히 거부한 시기에 믿음직하게 기댈 수 있는 '현시대의 복음'을 찾고 있었다[155]. 미슐레와 위고로 대표되는 낭만주의 작가들은 종교 제도와 사회 제도가 부과한 구속에서 개인을 자유롭게 하려는 경향이 있었다. 그들은 열정의 권리, 행복의 권리를 찬양했고, 천재성의 발현을 가로막는 장애물은 어떤 것이라도 가차없이 비난했다. 빈센트가 새로운 도덕적 기틀을 다져 용감하게 재탄생할 수 있었던 건 그들 덕분이었다. '난 열정을 가진 사람이라 어리석은 일을 할 수도 있고 때로는 낙담할 수도 있단다. [……] 어떻게 해야 할까. 자신이 위험한 사람이라 아무것도 할 수 없다고 여겨야 할까? 난 그렇게 생각하지 않아. 문제는 이 열정마저도 어떻게든 좋게 쓰려고 노력해야 한다는 거야'[155]. 머지않아 빈센트는 연필을 들고 화가가 되기로 결심했다. '난 이제 내 길에 접어들었지. 연필도 좀 길이 들었으니 날이 갈수록 더 좋아질 것 같아.' 1880년 9월 테오에게 이렇게 말했다[158].

그는 초보 화가라면 누구나 밟아야 하는 중요한 과정을 거르지 않았다. 드로잉 매뉴얼을 참조해가며 무수히 연습한 뒤[10] 빈센트는 마침내 최초의 야심찬 드로잉으로 광부의 아내들을 담은 〈짐을 나르는 사람들(The Bearers of the Burden)〉을 완성했다. 당시 브뤼셀에 있던 그는 테오에게 쓴 편지에서 이 그림에 대해 묘사했다. 빈센트는 테오의 조언에 따라 1881년 브뤼셀로 이사해서 화가 안톤 반 라파르트를 방문했고 아카데미의 드로잉 과정을 듣고 있었다.

그림을 보면 광부의 아내 세 명이 무거운 이탄(완전히 탄화하지 못한 석탄 – 옮긴이) 자루에 짓눌려 허리가 굽은 모습이다. 세 사람은 나막신을 신고

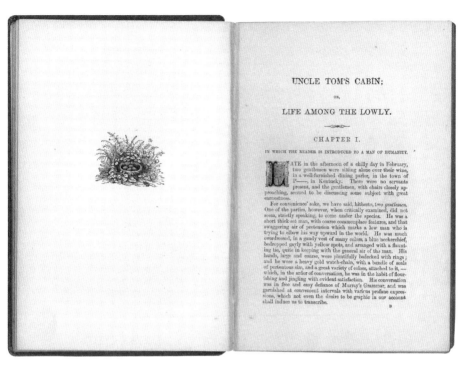

해리엇 비처 스토
《톰 아저씨의 오두막(Uncle Tom's Cabin; or Life among the Lowly)》(1851~1852)
에이턴 사이밍턴의 삽화
런던: Routledge & Sons, 1880년경

'미슐레와 비처 스토의 예를 들어볼까? 그들은 이제 복음은 무용지물이라고
말하지 않아. 오히려 그들은 이 시대에, 우리의 삶에,
예를 들어 너의 삶과 나의 삶에 복음이 얼마나 잘 들어맞는지를
이해시켜주지…… 심지어 미슐레는 복음서가 우리에게 그저 속삭이기만
하던 것들을 전부 큰 목소리로 들려줘. 스토도 미슐레 못지않아.'
1881년 11월 23일 에텐에서 테오에게 쓴 편지[189]

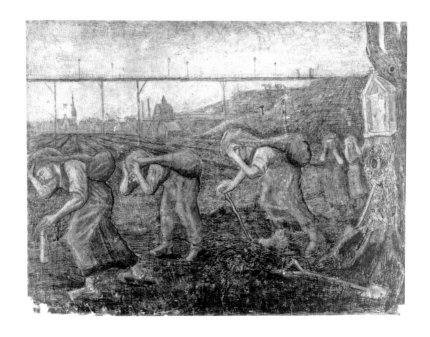

〈짐을 나르는 사람들(The Bearers of the Burden)〉
(원래) 파란 줄이 있는 종이에 연필, 갈색과 검은색 잉크와 펜,
흰색과 회색 불투명 수채
47.5×63cm (18×24¾in.)
브뤼셀, 1881년 4월

느릿느릿 걸어가는데, 여인들의 어깨에는 피로와 긴장이 가득하다. 첫 번째
여인이 황량한 풍경에 길을 내고 있다. 배경에 있는 탄광의 고가교가 하늘을
가로지르며 장면을 위아래로 갈라놓는다. 오른쪽에는 옹이투성이 나무에
예수상이 걸려 있고, 멀리 교회 두 개가 보인다. 아마도 하나는 개신교회, 하나는
가톨릭교회일 것이다. 제목은 오른쪽 하단, 삽 아래에 흰색 불투명 수채로
그려져 있는데, 경외 성경인 갈라티아서 6장 2절을 가리킨다. '너희가 서로
짐을 지라. 그리하여 그리스도의 법을 성취하라.' 이 작품이야말로 빈센트가
설교자에서 화가로 변신한 것을 보여주는 유일한 증거다.

1880년 8월 광부들의 땅에서 빈센트가 테오에게 보낸 편지는 가슴 뭉클하리만치 시적이고 인간적이다[155]. 이 긴 편지는 그의 삶에서 큰 분수령이지만, 또한 미래의 화가 빈센트의 창작 과정을 엿볼 수 있는 결정적 요소들을 담고 있다. 빈센트는 보리나주에서 '가난이라는 위대한 대학교의 무료 과정'을 수강하면서 독서, 글쓰기, 드로잉에 몰두했다. 남은 생애도 이 세 기둥이 그를 떠받쳐주었다.

Waarde Theo.

Hierby een krabbeltje dat ik
in de volksgaarkeuken maakte
van ~~de~~ soepverkoopen.

Dit gebeurt in een groot portaal waarin het licht
valt van boven door eene deur regts.

Ik heb nu eens dit gevoel op het atelier teru-
gezocht. In 't fond een witscherm gezet en
het raam daarop geteekend in de proportie
en afmetingen die het in werkelykheid heeft
het achterste raam regt en het middelste raam
van onderen regt. Zoo dat het licht valt uit p.
net als op de bewuste plaats zelf.

Ge begrypt dat als ik nu de figuren daar
voor poseren ik ze precies zóó terugkryg
in de werkelyke volksgaarkeuken.

Ga dus de plaatsing op 't atelier hierboven.
om het te teekenen vak heb ik nog een ly-fje
getrokken. Natuurlyk kan ik
 nu naar de poses
en figuren zoeken zoo lang en zoo veel en
zoo precies als ik wil. steeds toch kan ik blyven
in 't groot aan wat ik heb gezien.

Dit nu zou ik b.v. wel weer eens als aquarel willen
probeeren. En er eens goed op letten om het een aard-
iger te krygen. Het komt my voor dat van het figuur
ook meer mogelyk wordt op 't atelier. Vóór de verandering
toen ik dezen zomer wel eens geprobeerd het ging het
my zóó dat de figuren tegen neutrale tonen bleven
kregen dat men den lust om te schilderen met sterk
voelde. Het schilderachtige ging er aan — zo zeggen
uit zoodra zy in dat sterke licht kwamen.

2장
예술과 인생

'책과 현실, 예술은 나에게 다 같은 것이다'

1881년 12월, 빈센트는 네덜란드의 예술계를 이끌던 헤이그로 이사한 뒤 거의 2년 동안 그곳에 머물렀다. 브라반트의 시골 지역에서 농사꾼들을 스케치하며 인물을 연구한 지도 어언 8개월이 되었다. 그는 이제 문화적으로 더 자극적인 환경에서 살고 싶었다. 다른 화가들을 만나 이야기하고, 헤이그의 박물관에도 드나들고 싶은 마음이 간절했다. 어린 시절 구필 헤이그 지점에서 일한 탓에 이 도시의 박물관들은 훤히 꿰뚫고 있었다. 한편 저명한 화가 안톤 모브(1838~1888)에게서 그림 지도도 받았다. 빈센트의 사촌 매형인 모브는 헤이그 화파를 창시한 인물 가운데 하나였다. 이로써 그의 발전에 중요한 새 장이 펼쳐졌다. 빈센트는 처음으로 정물 유화를 그렸고, 나중에 수채화의 달인이 된 그가 처음으로 수채 물감을 경험했다. 처음 만난 스승 밑에서 빈센트는 '팔레트의 신비'를 탐험하기 시작했다. '수채화는 공간과 가벼움을 표현하기에 얼마나 경이로운지. 인물이 그를 둘러싼 대기의 일부가 되어 삶이 녹아든다'[192]. 그때까지 빈센트는 자신의 드로잉 위에 소심하게 물감을 몇 번 스치듯 칠하기만 했다. 이제는 인물 습작을 하든, 도시와 육지의 풍경을 그리든, 가까운 스케브닝겐의 바다 풍경을 그리든, 실내외를 막론하고 빈센트는 끈질긴 투지로 새로운 실험에 도전했다.

　1882년 초에 빈센트는 모브의 추천으로 풀크리(Pulchri, 네덜란드의 헤이그에 있는 미술가협회 겸 스튜디오 – 옮긴이)의 준회원이 되었고, 마침내 그 스튜디오에서 실제 모델을 보면서 일주일에 두 번 저녁 시간에 무료로 드로잉을 할 수 있었다. 이제 그는 헤이그 화파의 다른 화가들, 예를 들어 테오필 드 보크(1851~1904), 베르나르드 블롬머스(1845~1914), 젊은 조르주 브레이트너(1857~1923)를 만났고, 그들과 금방 친구가 되어 차후에 연구할 새로운 장면들을 찾아 도시의 빈민가를 '한밤중에 떼 지어 돌아다녔다'[211].

이 시기는 빈센트에게 강렬한 자극과 위대한 문학적 발견이 계속되는 기간이었다. 헤이그는 번영하는 도시, 친프랑스 정부와 문화의 거점이었으니 서점마다 새로운 책이 넘쳐났을 것이다. 또한 '진정한' 리얼리즘에 푹 빠져버린 빈센트가 자신의 새로운 일상생활을 실험 재료로 사용한 시기였다. 그는 생활고에 시달리는 시엔 후르닉이라는 매춘부를 돕기 위해 그녀를 집에 들이고 결혼을 제안했다. 1882년 5월 빈센트는, 미슐레가 자신의 행동을 정당화하기 위해 썼던 《여인》을 인용해서 테오에게 편지를 썼다. '겨울에 거리를 배회하는 임신한 여자, 한 푼이라도 벌지 않으면 빵을 살 수 없는 여자를 어떻게 상상할 수 있을까……. 나는 그렇게 하지 않을 수 없었다'[224]. 시엔과 새로운 삶을 시작하고부터 가족과의 관계 그리고 친구들과의 관계에 긴장이 형성되었다. 빈센트는 적어도 사랑하는 동생 테오에게는 자신의 선택을 납득시킬 필요가 있다고 느꼈을 것이다. 미슐레의 《여인》은 그런 그에게 도움이 됐다. 미슐레에게 여자는 남자가 소중히 보살펴야 할 연약한 식물이었다. 험한 세상에서 여자는 남자가 이끌어줄 때만 행복할 수 있었다. 사실 이런 관점은 청소년기에 이미 두 형제의 사고 속에 들어왔다. 이 생각을 '계시'로 여겼던 빈센트는 1874년에 같은 작가의 작품 《사랑》을 테오에게 추천한 적이 있었다. '미슐레를 읽기 시작했는지, 나에게 알려다오'[026].[1]

빈센트는 시엔을 그린 〈슬픔(Sorrow)〉에 미슐레의 《여인》을 인용했다. '대체 어떻게 여인이 홀로 있을 수 있는가, 버림받은 채. 미슐레' 빈센트는 자신의 사인을 수풀 왼쪽에 감추고 이 구절과 그 옆에 추가한 '버림받은 채(délaisée)'라는 말로 속마음을 드러냈다. 〈슬픔〉은 빈센트의 가장 감동적인 드로잉 가운데 하나로, 얼핏 보면 보이지 않는 것에 대해 말하고 있다. 바로, 버림받은 엄마다. 등을 구부리고 앉아 있는 시엔은 출산을 겨우 2개월 앞둔 상태지만, 이런 상황이 바로 눈에 들어오진 않는다. 그녀는 미소 짓지 않고, 우리를 쳐다보지 않으며, 희망도 꿈도 꾸지 않는다. 고전적인 도상학에 나오는 임신한 여인들의 모습과 판이하다. 예를 들어, 빈센트의 마음속 화랑에 새겨진 작품 하나를 살펴보자. 그는 렘브란트의 〈유대인 신부(The Jewish Bride)〉 앞에 오래 머물면서 감탄에 감탄을 거듭했을 것이다. 빈센트는 1877년에 암스테르담에서 테오와 함께 그 그림을 본 적이 있었다. 그리고 그는 프랑스 미술비평가 테오필 토레(1807~1869)가 쓴 풍부하고 열정적인 안내서

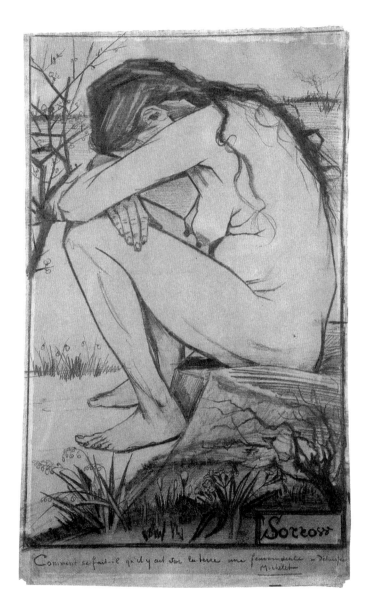

〈슬픔(Sorrow)〉
종이에 연필, 펜과 잉크
44.5×27cm (17½×10⅝in.)
헤이그, 1882년

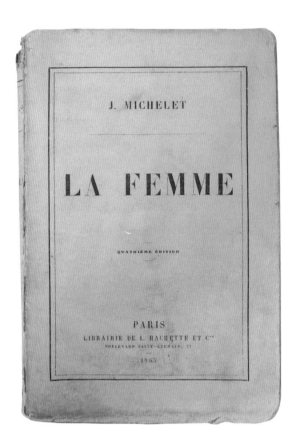

쥘 미슐레
《여인(La femme)》(1860)
파리: Librairie Hachette, 1863, 63, 67쪽

'집도 없고 보호받지 못하면 여자는 죽는다.......
자연은 생명을 남자, 여자, 아이, 이렇게 세 겹으로 만들고
풀어지지 않게 매듭을 지어놓았다. 혼자일 때 우리는 죽는다.
유일한 구원은 하나됨에 있다.'
쥘 미슐레, 《여인》에서

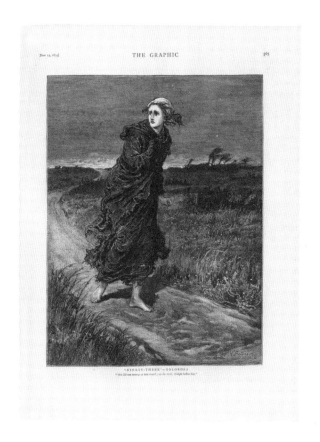

헬렌 (앨링엄) 패터슨(1848~1926)의 작품을 모사한 그림
〈돌로로사(Dolorosa)〉
《그래픽(The Graphic)》 1874년 6월 13일자
빅토르 위고의 《93년》에 들어간 삽화

'《그래픽》지에서 패터슨 풍의 인물을 보았다네. 빅토르 위고의
《93년》에 나오는 삽화인데, 제목이 '돌로로사(슬픔, 고난)'라네.
내가 발견한 그 여자와 너무 닮아서 정신이 멍했다네.'
1883년 2월 8일 헤이그에서 안톤 반 라파르트에게 쓴 편지[309]

《네덜란드의 박물관(Musées de la Hollande)》도 알고 있는데, 이 책에서 토레는 몇 쪽에 걸쳐 〈유대인 신부〉를 찬양하고, 그림 속의 임신한 여인을 가리켜 '평온하고 광채가 난다'고 묘사했다.[2] 그와 정반대로 〈슬픔〉에선 고개를 파묻은 여인의 나체, 불행하고 가난하고 어리디 어린 여자를 보여준다. 그녀는 매춘부지만 그림은 이 사실을 말하지 않는다. 동료이자 친구인 반 라파르트에게 자신의 새로운 동반자를 묘사할 때 빈센트는 《그래픽》 지에서 본 패터슨의 삽화를 가리키며 이렇게 말했다. '내가 발견한 그 여자와 너무 닮아서 정신이 멍했다네'[309]. 인물을 큼직하게 그린 이 드로잉은 문학과 예술과 삶이 반 고흐의 작품 세계를 얼마나 광범위하게 통합하는지를 인상적으로 예증한다. '책과 현실, 예술은 나에게 다 같은 것이다'[312].

네덜란드 수도에 도착한 직후부터 빈센트는 프랑스와 영국의 삽화, 특히 런던에서 발행하는 '삽화가 있는 주간지' 《그래픽》을 수집했다. 《그래픽》 지에 실렸던 훌륭한 목판화 몇 점을 정말 좋은 조건에 구입했다. 어떤 것은 판목을 파서 찍은 거란다. 내가 오랫동안 원했던 것들이지. 헤르코머, 프랭크 홀, 워커, 그리고 여타 화가들의 드로잉은 블록(Blok)이라는 유대인 서점에서 샀는데, 《그래픽》과 《런던 뉴스》를 산처럼 쌓아놓은 더미 속에서 제일 좋은 것들만 골라 5길더에 구입했다. 정말 뛰어난 것들도 있어. 특히 필즈의 〈집 없고 굶주린 사람들〉(야간 보호소 밖에서 기다리는 가난한 사람들)이 그렇단다'[199]. 이제 그의 드로잉의 주된 주제는 '가난한 사람들' – '길들여진 비둘기'처럼 그에게 '애착'을 갖게 하고, 참을성 있는 모델이 되어준 시엔 같은 사람들 – 이 되었다[224]. 우리는 〈공공 급식소의 배급(Soup Distribution in a Public Soup Kitchen)〉(42쪽을 보라)에서 시엔의 어머니, 시엔의 여섯 살 된 딸, 그리고 갓 태어난 아이가 모두 모여 있는 것을 볼 수 있다. '진정한' 리얼리즘으로 표현된 그의 새로운 '가족'은 거의 2년 동안 빈센트에게 가장 소중한 자원이 돼주었다. 이 커다란 드로잉을 위해 그는 작업실에서 모든 사람을 적절히 배치하고 포즈를 취하게 해서 자신이 헤이그의 거리에서 목격한 장면을 재구성했다. 배경에 흰색 스크린을 쳐놓고 그 위에 '실제 비율과 치수에 따라 해치(가늘게 긋는 평행선 – 옮긴이)를 그려놓았어'[323]. 빈센트는 테오에게 쓴 편지 첫머리에 그가 직접 목격한 것을 그려 넣었다(43쪽을 보라).

빈센트는 대도시의 삶에서 건져 올린 이 예술적 모티프들을 구필 런던

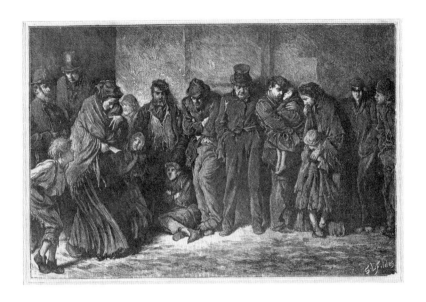

사뮤엘 루크 필즈(1843~1927)
〈집 없고 굶주린 사람들(Houseless and Hungry)〉
《그래픽》 1869년 12월 4일자

지점에서 일했던 10년 전부터 이미 마음속 화랑에 담아두었다. 실제로 런던에서 살 때 그는 매주 '그래픽사 인쇄소의 진열장'을 지나치면서 '거기 진열된 주간 간행물'을 봤다고 반 라파르트에게 말했다. '그곳에서 받은 인상이 너무나도 강렬했던 탓에 아직도 그 드로잉들이 마음에 선명하게 남아 있다네'[307]. 그는 이미 삽화가들의 작품을 훤히 알고 있었기에 이 도시에서 수집한 작품도 급속히 늘어났다. 1882년 6월 그는 테오에게 아래와 같이 보고했다. 테오가 매달 150프랑의 용돈을 세 번에 나눠 보내주기 시작한 터였다. '이 얘기도 해야겠구나. 목판화 수집은 아주 잘 되고 있다. 내가 이 그림들을 활용하고는 있다만, 그 소유자는 너라고 생각한다'[234]. 그 무렵 '판화는 적어도 1천 장' 정도가 되었는데, 빈센트에게는 영감이 마르지 않는 원천이자 교재이고 기록 저장고였다. 그는 계속 마음에 드는 그림을 오려서 회색, 갈색 또는 초록색 종이에 붙여 정리해놓고 밤낮으로 펼쳐보았다(56~57쪽을 보라). 그는 판화를

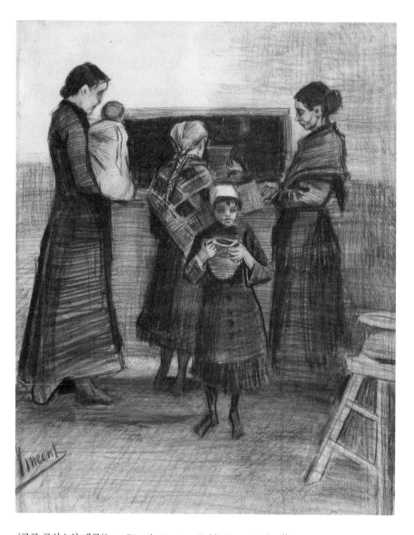

〈공공 급식소의 배급(Soup Distribution in a Public Soup Kitchen)〉
수채화지에 천연 검은색 분필, 붓과 검은색 페인트, 불투명 흰색 수채
56.5×44.4cm (22¼×17½in.)
헤이그, 1883년 3월

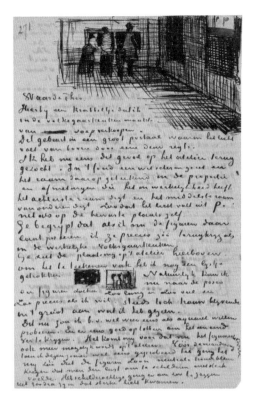

1883년 3월 3일 헤이그에서 테오에게 쓴 편지
21×13.3cm (8¼×5¼in.)

속속들이 연구하면서 개개인의 모습, 복잡한 구도, '이런저런 일을 하는' 사람들의 비밀을 알아내려고 노력했지만 늘 마지막 문제가 가장 난감했다. '그 속에 생명과 움직임을 불어넣기가 얼마나 어려운지'[264]. 하지만 빈센트는 이 자료에서 기술적인 차원만이 아니라 인간적인 차원에서도 격려와 자극을 이끌어냈다. 그는 반 라파르트에게 이렇게 말했다. '나는 모든 사람들에게서 나를 자극하는 에너지와 의지, 자유와 건강과 활기가 흘러넘치는 정신을 본다네'[276].

손으로 쓴 최초의 '<u>목판화</u>' 목록에는 1882년 중순까지 빈센트가 구입한 작품이 나열돼 있다[235]. 주로 유럽의 다양한 잡지에 실렸던 삽화로, 영국

SUNDAY AT CHELSEA HOSPITAL

후베르트 폰 헤르코머(1849~1914)
〈최후의 소집, 일요일 첼시 병원에서(The Last Muster. Sunday at Chelsea Hospital)〉
《그래픽》 1871년 2월 18일자

프랭크 홀(1845~1888)의 작품을 모사한 그림
〈이민자의 출발, 1875년 9월 오후 9시 15분 리버풀행 기차
(Departure of Emigrants, 9.15 p.m. Train for Liverpool, September, 1875)〉
《그래픽》 1876년 2월 19일자

잡지로는 《그래픽》, 《삽화가 있는 런던 뉴스(The Illustrated London News)》,
《펀치(Punch)》, 프랑스 잡지로는 《삽화(L'Illustration)》, 《현대 생활(La Vie
Moderne)》, 《삽화가 있는 세계(Le Monde Illustré)》, 네덜란드 잡지로는 《삽화가
있는 네덜란드(De Hollandsche Illustratie)》가 있다. 작성된 목록을 보면,
빈센트가 초기에 적용한 작품의 분류 기준을 알 수 있다. 주제별로는 '아일랜드
인물, 광부, 공장, 어부 등' 풍경과 동물, 들판 노동자(밀레), 작가별로는(브르통,
헤르코머, 보통, 가바르니, 에드 모린, G. 도레) 등으로 분류되어 있다. 한 괄호
안에는 존 리치를 필두로 두 모리어, 샘본, J. 테니얼 같은 《펀치》의 삽화가들이
모여 있다. 그 뒤에 두 종류의 더 세밀한 주제별 분류가 나온다. 빈센트는

'사람들의 머리(두상)'(51쪽을 보라), '런던의 일상', 그리고 '파리와 뉴욕의 일상'으로 나뉘었고, 마지막 분류에 '큰 판화'이자 《그래픽》 화첩'이라는 이중의 기준을 부여했다. '영인본이 아니라 판목으로 찍은 목판화를 나누어 출판한 것인데, 필즈의 〈집 없고 굶주린 사람들〉도 여기에 포함돼'[235].

이 흑백 판화를 수집할 때 빈센트는 비용을 아끼려고 노력했다. 서점에서 국제 간행물 뭉치를 발견하면 상태가 가장 좋은 것을 추려서 최저 가격에 구입했다. 그의 눈을 사로잡은 이미지는 화풍과 범위에서는 다양했지만, 한 가지 공통점은 빈센트에게 '진실한' 느낌을 주는 것이었다. 《그래픽》의 신세대 삽화가들은 멜로드라마나 캐리커처에 초점을 맞추지 않아 마음에 들었다. 가장 강렬한 이미지들 – 아주 직접적이고, 때로는 근접한 실상을 보여주는 그림들 – 은 사회적 리얼리즘이라는 주제와 표현력이라는 이중성을 갖고 있었다. 빈센트가 좋아하는 삽화가는 루크 필즈(1843~1927), 후베르트 폰 헤르코머(1849~1914), 프랭크 홀(1845~1888)이었다. 이 화가들은 위대한 재능을 가졌을뿐더러 사회 정의라는 대의에 공감하고, 주제를 직접 연구해가면서 현장에서 보는 듯한 이미지를 창조해냈다. 실제로 그들은 대중의 눈앞에 전시할 새로운 장면을 계속 찾아다녔고, 빅토리아 시대의 하층 계급이 런던에서 겪고 있는 곤경을 암울한 리얼리즘으로 묘사했다.[3]

1869년 12월에 나온 《그래픽》 창간호에는 필즈의 강렬한 삽화 〈집 없고 굶주린 사람들〉이 실렸다. 찰스 디킨스는 이 그림이 감동적이라 여겼고 자신의 최근작 《에드윈 드루드의 비밀(The Mystery of Edwin Drood)》에 들어가는 삽화를 루크 필즈에게 맡겼다(67쪽을 보라). 《그래픽》은 빠르게 성공해서 보수적인 경쟁지 《삽화가 있는 런던 뉴스》의 인기를 따라잡았다. 《그래픽》의 설립자 겸 발행자인 윌리엄 루손 토머스(1830~1900)는 여러 책과 간행물에 삽화를 그린 숙련된 판화가로, 그의 경력에는 바로 《삽화가 있는 런던 뉴스》도 들어 있다. 마음이 열려 있고 정치적으로 진보 성향을 띤 토머스는 독자에게 최고의 뉴스와 오락을 제공하겠다고 결심하고, 이를 위해 최고의 기자와 작가들(연재소설을 쓸 작가들), 당대의 유명한 화가와 판화가를 불러 모았다. 그가 필즈를 데뷔시킨 것은, 후에 빈센트가 편지에서 '《그래픽》의 숭고한 시작'[293]이라고 말했던 것처럼, 성공을 향한 첫 번째 황금알이었다.

토머스의 성공 비결은 무엇이었을까? 그에게 판화가와 소묘 화가들은

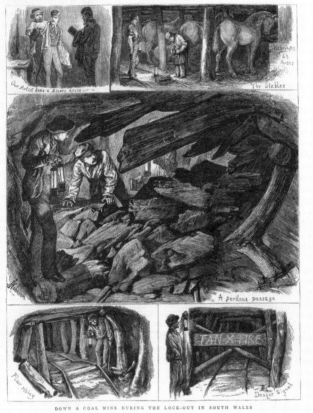

H. 존슨
⟨폐쇄 중인 사우스웨일스 지하 탄광 현장
(Down a Coal Mine During the Lock-out in South Wales)⟩
《그래픽》 1875년 2월 27일자

공장 노동자가 아니라 자유로운 화가였다. 예컨대 〈집 없고 굶주린 사람들〉은 토머스가 필즈에게 적절해 보인다면 어떤 주제라도 좋다고 하면서 의뢰한 결과물이었다. 이 일은 신문이 글로 된 뉴스에 삽화를 곁들인 것이라는 오래된 관념을 뒤집는 결과를 낳았다. 헤르코머는 나중에 자서전에서 그런 자유가 작품 활동에 큰 힘이 되었다고 회고했다. – '당신이 알아서 주제를 찾으세요'라고 토머스가 말했다.[4]

이 접근법이 만들어낸 첫 번째 결과는, 발행인이 재능 있는 화가에게 새로운 주제를 제안할 수 있도록 자유와 특권을 부여하고, 그로 말미암아 그들의 창의성을 최대치로 이끌어냈다는 것이다. 이 혁신적인 모델에서는 종종 삽화가 글을 이끌고, 글은 단지 시각적으로 묘사된 해당 사건이나 화가가 작업했던 조건을 언급하기만 했다. 생소하지만 훌륭한 예로 1875년 2월의 한 지면에 실린 〈폐쇄 중인 사우스웨일스 지하 탄광 현장(Down a Coal Mine During the Lock-out in South Wales)〉을 들 수 있다(47쪽을 보라). 이 작품에서 화가는 탐험가나 보도 기자의 역할도 맡았다. 지면은 작은 장면들로 나뉘어 있다. 좌측 상단의 첫 장면에서 우리는 화가인 존슨이 현장에 도착한 걸 알 수 있다. '우리의 화가, 광부복을 걸친다.' 우리는 그의 눈을 통해 그가 내딛는 발걸음을 따라간다. 칼럼은 이렇게 말한다. '우리의 화가, 갱도 밖의 상황을 점검한 뒤 친구와 탄갱 감독을 대동하고 승강기에 들어가 빠른 속도로 415미터 깊이까지 내려간다. 그런 뒤 광부모와 광부복으로 바꿔 입고……' 몇 줄 뒤에는 화가 자신이 1인칭 시점으로 말하기까지 한다. 빈센트 역시 보리나주에서 그런 특별한 경험을 하고 깊은 인상을 받은 적이 있었다. 가이드를 따라 그들은 '이번에는 지하 700미터까지 내려간 뒤 그 지하 세계의 가장 은밀한 구석으로 들어갔다.' 그 탄광의 이름은 마르카스(Marcasse, 이와 어근이 유사한 단어 massacre가 '대량 학살'을 뜻한다 – 옮긴이)인데, '그런 나쁜 이름이 붙은 것은 거기서 사람들이 죽어나갔기 때문'이다[151]. 이 그림은 빈센트의 유산에 포함되어 있지만, 그는 존슨의 삽화에 대해서는 편지에 단 한마디도 언급하지 않았다.

이렇게 진보적으로 접근한 덕분에 토머스는 그 분야에서 가장 뛰어나고 창조적인 사람들을 불러 모을 수 있었고, 이에 그치지 않고 그들이 자신의 잠재력을 최대한 발휘할 수 있게 해주었다. 잘 알려진 사회적 리얼리즘 화가를 몇 명만 예로 들자면, 필즈, 헤르코머, 홀은 성공해서 왕립아카데미 회원이

〈엄마와 아이(Mother with Child)〉
괘선지에 검은색 석판화 크레용, 흰색과 회색의 불투명 수채 물감
40.7×27cm (16×10⅝in.)
헤이그, 1883년 1~2월

되었다. 헤르코머는 《그래픽》 1871년 2월 18일자에 〈최후의 소집. 일요일 첼시 병원에서〉를 찍어냈으며(44쪽을 보라), 3년 뒤 이미 초상화가로 유명해졌을 때 거의 똑같은 장면을 왕립아카데미 전시회에 출품해서 엄청난 인기를 한 몸에 받았다. 그 그림은 수십 년에 걸쳐 빅토리아 시대의 가장 유명한 이미지 중 하나가 되었다. 첼시의 연금 수령자들이 왕실 예배당에 앉아 있는 장면이 그림에 담겨 있다. 비록 단번에 보이지는 않지만, 벤치 끝에 앉아 있는 노인이 방금 숨을 거뒀고, 친구가 그의 맥박을 짚으려 더듬고 있다. 빈센트는 진심으로 감탄했다. 1883년 1월 20일에 그는 반 라파르트에게 이렇게 말했다. '헤르코머는 최고야. 오늘 큰 판화 몇 장을 처음 보았다네. 여자 양로원, 남자 양로원…… 고아 남성들, 숙박집 등등'[303]. 그날은 빈센트에게 아주 특별한 날이었다. 오랫동안 꿈꿔왔던 것을 막 구입했기 때문이다. 1870년부터 1880년까지 《그래픽》 과월호 10년 치가 모두 스물한 덩으로 묶인 것이었다. '마침내 《그래픽》이 내 손에 들어왔어. 밤늦게까지 그걸 살펴볼 거라네'[303]. 빈센트는 그것이 '화가에겐 성경과 매한가지'라고 생각했고, '수시로 읽으며 분위기에 젖어'들었다[311].[5]

'《그래픽》은 앞으로 **미의 전형**(큼직하게 그린 여성의 두상)을 보여줄 것이라고 이 안내서는 말하고 있어. 헤르코머, 스몰, 리들리가 그린 **사람들의 두상**을 대신할 거라고 말이야. 아주 좋아.
하지만 어떤 사람들은 미의 전형에 감탄하지 않고,
시대에 뒤진 두상(연재가 끝난 두상 시리즈)을 회고하면서 울적해 하겠지.'
1882년 12월 11일 헤이그에서 테오에게 쓴 편지[293]

후베르트 폰 헤르코머(1849~1914)
〈인물 두상: 연안경비대원〉
《그래픽》 1879년 9월 20일자

윌리엄 스몰(1843~1929)
〈인물 두상: 영국 범죄자〉,
《그래픽》 1875년 6월 26일자

매튜 화이트 리들리(1837~1888)의 작품을
모사한 그림 〈인물 두상: 광부〉
《그래픽》 1876년 4월 15일자

프레더릭 레이튼(1830~1896)의 작품을
모사한 그림 〈미의 전형: 초상 6번〉
《그래픽》 1881년 12월 24일자

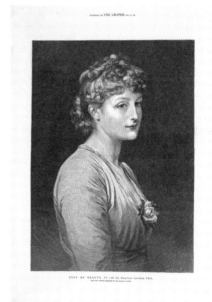

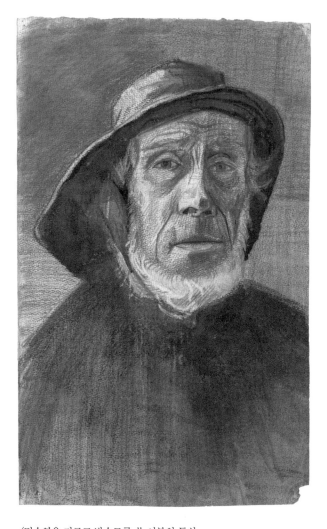

〈턱수염을 기르고 방수모를 쓴 어부의 두상
(Head of a Fisherman with a Fringe of Beard and a Sou'wester)〉
종이에 연필, 석판화 크레용, 붓과 펜과 잉크, 수채
47.2×29.4cm (18½×11½in.), 헤이그, 1882년 12월~1883년 1월
'내 방수모가 아주 만족스럽다.
네가 어부들의 두상에서 어떤 좋은 점을 발견하게 될지 궁금하구나.
이번 주에 마지막으로 그린 것은 턱에 흰 수염을 기른 두상이란다.'
1883년 1월 26~27일 헤이그에서 테오에게 쓴 편지[305]

살아 있는 듯 사실적이어서 '영혼'이 '활발하게 활동하는 것 같은'[332] 그 작품들을 보면서, 빈센트는 오늘날까지도 예술적 담론의 주된 주제로 남아 있는 문제에 대해 자신의 생각이 옳다는 것을 확인했다. '진실은 그 자체로 아름답다'라고 그는 편지에 썼다[450]. 복음 전도사의 일면을 타고나긴 했지만, 아름다움에 대한 그의 생각은 결코 변하지 않았다. 그는 어떤 것도 미화되어서는 안 되며, 진실이 항상 최고라고 생각했다. 이 개념이 그의 모든 작품을 관통하는 기본 원리였으며, 이 시기에 나온 드로잉의 표현력이 높은 것도 그 자신을 둘러싼 현실을 있는 그대로 그렸기 때문이다.

1882년 가을 빈센트는 비용 부담이 없는 모델들을 새롭게 발견했다. 헤이그 양로원에 있는 노인들이었다. 그는 '검은색으로 그리기'라는 새로운 모토에 따라 목공 연필과 석판화 크레용을 가지고 열심히 그렸다[297]. 특히 사람들의 두상 그리기에 몰두했다. 네덜란드어로 쓴 편지에서 그는 《그래픽》에 있는 제목과 똑같이 영어로 '몇 점의 "인물 두상(heads of the people)"'[298]이라는 제목을 붙였다. 현실 속의 노동자를 연달아 보여준 이 시리즈에 빈센트는 감탄을 금치 못했고, 연재가 끝났을 땐 대단히 슬퍼했다.

그의 계획은 곧 일련의 어부 그림으로 이어졌다. '검은색으로 그리기'라는 특별한 실험을 통해 그는 '많은 개인으로부터 증류해낸 유형'을 얻어내고 싶어 했다. '그것이 최고의 예술이다'[298]. 그는 이미 '모델에게 입힐 작업복 몇 벌'을 구해놓았고, 방금 사다놓은 낚시꾼 모자, 방수모는 이젤 앞에 앉은 사람을 (관람자가 보기에) 네덜란드 어부로 변신시키는 쓸 만한 도구였다. 양로원에서 빈센트가 좋아하는 모델 가운데 아드리아누스 쥐덜란트라는, 구레나룻을 멋지게 기른 노인이 있었다. 쥐덜란트는 아름다운 드로잉 몇 장의 모델이 되어주었는데, 그중 3점에 책 읽는 자세를 취했다. 2점에서는 앉아서 책을 읽고, 세 번째 큰 그림에서는 서서 성경을 읽고 있다(54쪽을 보라). '막 드로잉 두 점을 더 그렸다. 하나는 성경을 읽는 남자고, 다른 하나는 식탁에 차려진 점심을 먹기 전에 기도를 하는 남자란다'[294]. 이 드로잉들은 빈센트가 헤르코머의 〈농사꾼(Agricultural Labourer)〉에 얼마나 감탄했는지를 말해준다. 빈센트는 헤르코머의 그 이미지를 마음에 간직하고 있었다. 신문에서 오려내 두꺼운 갈색 판지 위에 풀로 붙인 그 그림은 지금까지도 남아 있다(56쪽을 보라).

빈센트는 그 시대 최고의 드로잉들을 모으고 이를 출발점으로 삼아 처음으로

'아무튼 요즘 나는 또 유화와 수채화를 그리고 있어.
게다가 거리에서 스케치하는 것 말고도 모델을 보면서 여러 인물을 그린다네.
요즘은 양로원에 사는 한 노인에게 포즈를 취해달라고 자주 부탁한다네.'

1882년 9월 19일 헤이그에서 안톤 반 라파르트에게 쓴 편지[267]

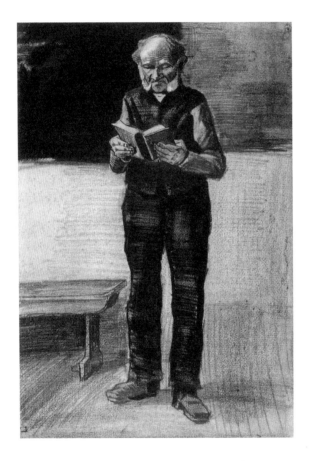

〈서서 책을 읽는 남자(Man, Standing, Reading a Book)〉
종이에 연필, 검은 석판화 크레용, 불투명 흰색 수채, 회색 담채
63.8×44.2cm (25⅛×17⅜in.)
헤이그, 1882년 가을

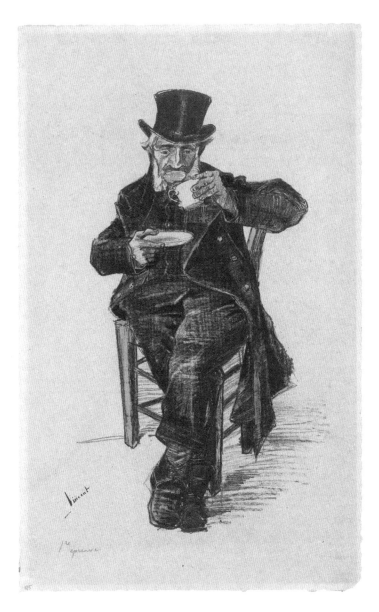

⟨커피를 마시는 노인(Old Man Drinking Coffee)⟩
석판 인쇄
42.8×27cm (17⅝×10⅝in.)
헤이그, 1882년 가을

'가난한 시골 노인들은 책을 접할 기회가 거의 없다.
하지만 이 그림 속의 가장이 책을 읽을 수 있다면,
분명 닳고 닳은 가정용 성경 책장을 넘기면서 어엿한 여가를 보낼 것이다.'
《그래픽》 1875년 10월 9일자

'드디어《그래픽》지에 실린 목판화들을 오려서 스크랩하는 일을 끝냈다네.
가지런히 배열하니 훨씬 더 보기 좋네.'
1883년 2월 23~26일 헤이그에서 안톤 반 라파르트에게 쓴 편지[321]

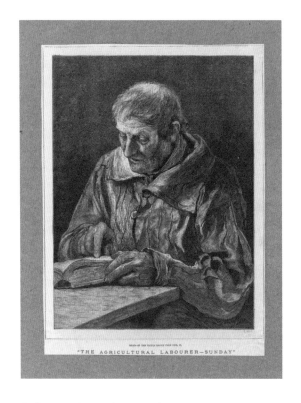

후베르트 폰 헤르코머(1849~1914)
〈인물 두상: 농사꾼 - 일요일〉,《그래픽》 1875년 10월 9일자
반 고흐가 오려내어 종이에 붙임
40.8×30.6cm (16×12in.) 대지 포함

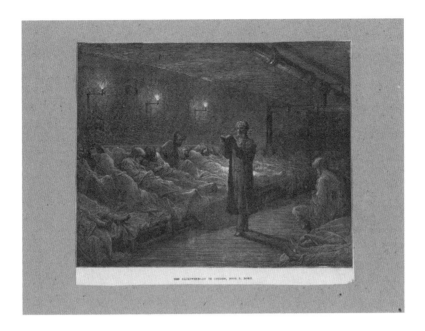

귀스타브 도레(Gustave Doré, 1832~1883)의 작품을 모사한 그림
〈야간 보호소의 성서 낭독자(Scripture Reader in a Night Refuge)〉
가톨릭 삽화 6(1872~1873)
반 고흐가 오려내어 종이에 붙임
29.1×40.2cm (11½×15⅞in.) 대지 포함

'우리는 보호소 입구에서 걸음을 멈추고 등불을 켰다. 몇 분이 지나자 실내가
보이기 시작했다. 거기에는 누더기를 입고 피곤에 찌들어 피난처로 몰려든
인간들이 모여 있었다……. 이때, 모두가 잠자리에 들었을 때, 성서 낭독자가
성경을 읽었다. 두통에 시달리는 많은 사람에게 위로가 되었기를.'
귀스타브 도레·블랜차드 제럴드, 《런던-순례 여행(London-A Pilgrimage)》(18장)

'요전 날 런던을 묘사한 도레의 작품을 전부 훑어봤지.
아, 그의 그림은 더할 나위 없이 아름답고 고상해.
예컨대 걸인을 위한 야간 보호소를 묘사한 그림이 그렇더군.'
1882년 9월 19일 헤이그에서 안톤 반 라파르트에게 쓴 편지[267]

석판화를 시도해 보기로 했다. 반복해서 찍을 수 있는 판화에 완전히 넋을 빼앗긴 그는 이 기술에 새로운 생명을 불어넣어 '다양한 사람들'을 판화로 표현해서 '모든 노동자'의 가정에 보내주고 싶었다[291]. 한편 빈센트는 자신의 작품을 신문사에 팔고 싶어 했고, 삽화가로서 생계를 유지하면 어떨까 하는 생각을 해보기도 했다. '내가 틈나는 대로 무슨 생각을 하는지 아니? 영국에 가서 《그래픽》이나 《런던 뉴스》에 줄을 대어 볼까 하는 거야'[348]. 하지만 우리가 아는 한 그는 결코 이 가능성을 진지하게 고려하지 않았다.[6]

반 라파르트 역시 목판화와 인쇄물을 '정력적으로' 모았다. 빈센트는 새로 습득한 판화와 책에 관한 정보를 라파르트와 공유하면서 의견을 주고받았다. 한 편지에서 빈센트는 《런던 – 순례 여행(London–A Pilgrimage)》(1872)에 실린 귀스타브 도레의 〈런던 보호소의 성서 낭독자〉를 언급하면서, 갈수록 '좋은 목판화'가 드물다고 불평했다. 빈센트는 그 책을 손에 넣지 못했다. 헤이그에서 판매자가 '7.50길더를 불렀지만, 나에겐 너무 큰돈이었다'라고 테오에게 말했다[234]. 하지만 그는 빅토리아 중기 런던의 빈곤과 비참함에 관한 이 기념비적인 이야기를 오래전부터 갈망하고 있었다. 그 책은 프랑스 화가 도레와 영국 저널리스트 윌리엄 블랜차드 제럴드가 협력해서 맺은 결실이었다. 두 사람은 밤낮으로 번잡한 대도시 런던의 구석구석을 돌며 보호소, 아편굴, 값싼 숙소 등을 샅샅이 뒤졌다. 이 기획은 총 4년의 시간이 걸렸고, 그동안 도레는 판화 180장을 제작했다. 빈센트는 책을 살 형편은 안 됐지만, 네덜란드 잡지 《가톨릭 삽화》에 실렸던 그림 몇 장을 갖고 있었다. 그중에 〈야간 보호소의 성서 낭독자〉도 들어 있었다(57쪽을 보라).[7]

헤이그의 활기찬 문화적 분위기 속에서 빈센트는 언제 어디서나 탐욕스럽게 책을 읽었다. 그는 '근대 프랑스 작가들'에게 매혹되었다. 빈센트가 과거의 도덕주의적인 어조를 버리고 새로운 삶을 추구한 시기는 그의 독서가 더 문학적으로 이동한 시기와 일치한다. 1882년 여름에 그는 프랑스 자연주의의 아버지 에밀 졸라(1840~1902)를 발견했다. 사실주의에 뿌리를 둔 프랑스 자연주의는 프롤레타리아의 존재를 날카롭게 조명했다. 소설 21편의 기념비적인 시리즈, 《루공마카르 총서, 제2 제정 하에서 한 가족의 생활사 및 사회사(Les Rougon-Macquart, histoire naturelle et sociale d'une famille sous le Second Empire)》에서 이 프랑스 작가는 당시 사회를 사회학적 관점에서

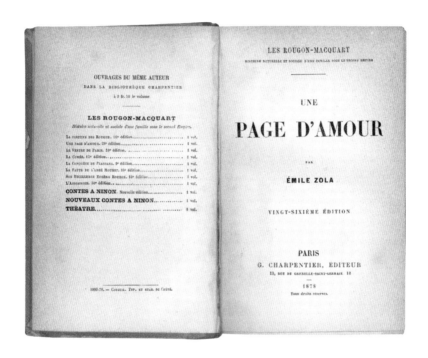

에밀 졸라
《사랑의 한 페이지(Une page d'amour)》
파리: Charpentier, 1878년, 권두 페이지

'《나나》도 읽었다. 테오야, 졸라는 확실히 제2의 발자크라 할 수 있지.
발자크가 1815년에서 1848년의 사회를 묘사했다면,
졸라는 발자크가 멈춘 곳에서 배턴을 넘겨받아 오늘날까지 온 거야.
정말 멋진 일이지.'
1882년 7월 23일 헤이그에서 테오에게 쓴 편지[250]

'우리는 이 주제를 겉핥기로 다뤄왔다. 우리의 한계 때문이기도 하지만, 만일 더 깊이 파헤치면 고통스럽고 역겨울 테니 그러기로 한 것이다.'
찰스 디킨스, 《보즈의 스케치(Sketches by Boz)》에서

찰스 디킨스
《보즈의 스케치》
조지 크룩생크의 삽화
런던: Chapman & Hall, 1881년, 권두 페이지

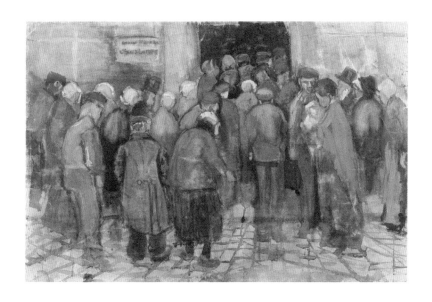

〈가난한 사람들과 돈(The Poor and Money)〉
그물무늬 종이에 검은색 분필과 불투명 수채, 펜과 검은 잉크
37.9×56.6cm (15⅞×22¼in.)
헤이그, 1882년 10월

'내가 보기엔 영국의 데생 화가들은
디킨스가 문학계에서 차지하는 위치에 있다네. 이 둘은 하나같이
고귀하고 유익한 감성으로 사람들을 늘 되돌아오게 한다네.'
1882년 9월 중순 헤이그에서 안톤 반 라파르트에게 쓴 편지[267]

객관적으로 관찰하고 빈틈없이 기록해 거대한 파노라마를 펼쳐 보인다. 작품 속에서 졸라는 삶의 불행에 목소리와 실체를 부여한다. 배경은 생생하고 활기가 넘친다. 빈센트는 7월 6일 테오에게 이렇게 써 보냈다. '에밀 졸라의 《사랑의 한 페이지》에서 나는 거장다운 솜씨로 능숙하게 그린 도시 풍경을 보았다……. 졸라의 그 작은 책은 내가 앞으로 그의 책을 빠짐없이 읽게 될 아주 확실한 이유가 되었단다……'[244]. 《루공마카르 총서》 중 여덟 번째 소설 《사랑의 한 페이지》에서, 프랑스의 수도를 설명하는 많은 구절이 산문의 기교를 통해 생생한 분위기를 자아내고, 그때마다 파리는 마치 소설 속의 인물처럼 전면에 튀어나온다. '그날 아침 파리는 게으른 미소를 지으며 잠에서 깨어났다. 센 강 유역을 따라 올라온 수증기 덩어리가 양쪽 강둑을 가려 시야에서 사라지게 했다.'[8] 빈센트는 이 독특하고 혁신적인 접근법에 감동했다. 그 역시 '코르' 삼촌의 의뢰로 헤이그의 장엄한 모습을 그린 적이 있었다.

이렇게 졸라는 곧바로 빈센트가 좋아하는 작가가 되었을 뿐 아니라, 그의 편지에 가장 자주 등장하는 작가가 되었다. 그림을 배울 때 그랬듯이 빈센트는 무작정 새로운 문학 운동으로 돌진해 들어갔다. 졸라를 발자크의 후계자로 여기고 그의 책이 출간되자마자 그의 소설을 남김없이 읽어치웠다. '졸라는 사실 발자크 2세라고 할 수 있지'[250]. 그의 편지에는 그가 최초로 읽은 작품의 제목이 적혀 있다. 《파리의 복부(Le ventre de Paris)》, 《나나(Nana)》, 《쟁탈전(La curée)》, 《외젠 루공 각하(Son Excellence Eugène Rougon)》, 《무레 신부의 과오(La faute de l'Abbé Mouret)》, 《목로주점(L'assommoir)》 등이다. 이 중 거의 모든 작품이 《사랑의 한 페이지》에 언급되어 있는데, 졸라는 여기에서 처음으로 그의 인상적인 가계도(arbe généalogique)를 공표했다.

빈센트는 졸라와 자신의 세계관이 완벽하게 일치한다는 걸 알았다. 두 사람 다 주변에서 벌어지는 일상의 가혹한 현실이나 그 속에 사는 인물들을 보기 좋게 꾸미거나 이상화하지 않았다. 바로 그런 현실이 두 사람의 작품에 중심을 이뤘다. 1883년 7월 빈센트는 졸라가 예술에 관해서 쓴 에세이, 《예술의 순간》을 읽었다. 《예술의 순간》은 문학적·예술적 삶에 관한 졸라의 중요한 저작, 《나의 증오(Mes haines)》에 들어 있는 글이다. 이 책에서 졸라는 '사실주의적'이란 단어를 뛰어넘어 예술적 창조성의 중요한 일면에 대해 숙고했다. '"사실주의적"이란 말은 내게 아무 의미가 없다. 현실은 작가의 기질에 종속되는

것이라고 나는 감히 말한다.' 그러므로 졸라에 따르면 '예술 작품은 기질을 통해 드러난 창작의 일면'인 것이다.[9] 간단히 말해서, 졸라는 현실이 예술가 개인의 기질을 통해 치환된다는 것을 (예술적 진리의 일부로) 받아들였다. 빈센트는 이 구절에 관해 직접적으로 언급하진 않았지만, 그의 글을 보면 그가 졸라의 글에서 자신의 믿음에 대한 확증을 발견했다는 걸 알 수 있다. 1885년에 빈센트는 〈감자를 먹는 사람들(The Potato Eaters)〉에서 빛의 효과를 시도해 보았다고 테오에게 말했다(80쪽을 보라). '말 그대로 늘 정확한 것도 아니고 결코 정확해지지도 않아. 사람은 자신의 기질을 통해서 자연을 보기 때문이지'[492]. 《루공마카르 총서》의 저자 내면에 나란히 거주하는 상반된 두 영혼, 방법론적인 영혼과 창조적인 영혼이 빈센트 자신의 예술적 접근 방법과 똑같았던 것이다.

빈센트는 자신이 접한 여러 분야들이 서로 쉽게 연결된다는 걸 깨달았다. 그에게 미술과 문학은 한 줄로 이어져 있었다. 빈센트는 종이 위에 이 도시의 현실을, 졸라의 글처럼 디킨스의 진리처럼 강력하게 스케치하고 싶었다. '디킨스도 <u>스케치했다</u>는 표현을 가끔 사용했단다'[232]. 그는 테오에게 네덜란드어로 쓴 편지에서 그 영어식 표현에 밑줄을 쳤다. 이 단어는 '일상생활과 일상의 사람들을 그린' 디킨스의 단편 모음집 《보즈의 스케치(Sketches by Boz)》(보즈는 디킨스가 사용한 필명이다)에서 인용한 것으로, 런던의 도시 생활을 '스케치했다'는 뜻이었다. 그 책은 '말로 스케치한' 것이며, 빈센트가 헤이그 거리를 실험적으로 그린 커다란 수채화들은 붓으로 스케치한 것이다. 예를 들어, 〈가난한 사람들과 돈〉은 네덜란드 복권으로 행운을 잡아보려고 도박장 주변에 모인 군중을 보여준다. 빈센트는 테오에게 '기다리는 사람들의 들뜬 표정'이 인상적이었으며, 이 '가난한 영혼들'이 '끼니를 거르고 마련한 푼돈'으로 복권을 사더라고 적어 보냈다[270].

찰스 디킨스는 빈센트가 확실히 좋아하는 영국 작가였다. 디킨스는 심오한 사상가로, 당시 런던 사회에 만연해 있던 불의와 가난을 강하게 비난했다. 빈센트는 디킨스의 새 책이나 작품집에 실린 새로운 삽화를 <u>빠짐없이</u> 보고 싶어 안달했다. 반 라파르트에게 보낸 편지에서 우리는 그가 디킨스의 소설을 프랑스어로도 읽었음을 알 수 있다. '이번 주에는 6펜스 염가본(런던 채프먼 앤 홀 출판사)으로 나온 디킨스의 《크리스마스 캐럴(Christmas Carol)》과 《신들린 사람(Haunted Man)》을 구입했다네. [……] 디킨스의 소설은 <u>모두</u> 아름답지만

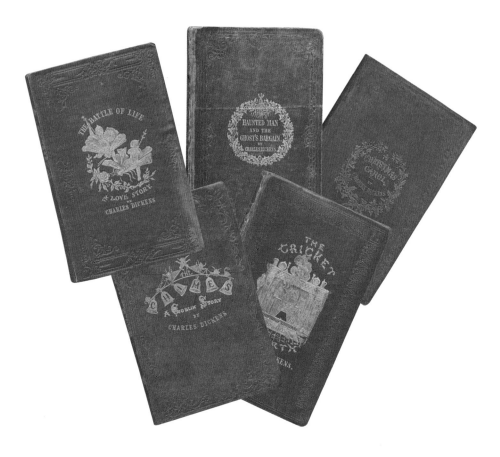

찰스 디킨스
《크리스마스 북》, 총5권, 초판: 《크리스마스 캐럴(A Christmas Carol)》(1843),
《종소리(The Chimes)》(1844), 《난로 위의 귀뚜라미(The Cricket on the Hearth)》(1845),
《생존 투쟁, 사랑 이야기(The Battle of Life, a Love Story)》(1846),
《귀신 들린 남자와 유령의 거래 조건(The Haunted Man and the Ghost's Bargain)》(1848)
런던: Bradbury & Evans

65쪽 위
존 리치(1817~1864)
〈존의 몽상(John's Reverie)〉
찰스 디킨스의 《난로 위의 귀뚜라미》
런던: Bradbury & Evans, 1845년

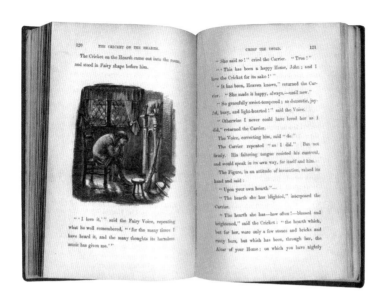

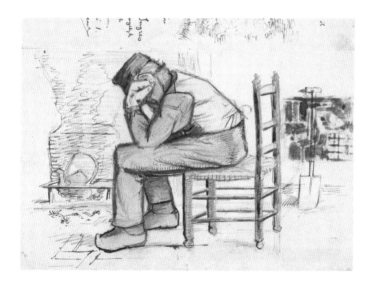

〈지친 사람(Worn Out)〉
테오에게 보낸 편지에 동봉한 스케치 [172]
펜, 연필, 잉크, 수채
13.5×20.9cm (5¼×8¼in.)
에텐, 1881년 9월 중순

사뮈엘 루크 필즈(1843~1927)
〈빈 의자(The Empty Chair)〉(Gad's Hill, 1870년 6월 9일)
《그래픽》 1870년 성탄절 특별호

'《그래픽》에 <빈 의자>라는 놀라운 드로잉이 실렸어.

빈 의자는 많고, 앞으로 계속 늘어날 거다. 조만간 헤르코머, 루크 필즈,
프랭크 홀, 윌리엄 스몰 등을 대신하겠지. **빈 의자**만 남게 될 거다.'
1882년 12월 11일 헤이그에서 테오에게 쓴 편지[293]

사뮤엘 루크 필즈(1843~1927)
〈잠에 빠지다(Sleeping it off)〉
찰스 디킨스, 《에드윈 드루드의 비밀》
S. L. 필즈의 삽화 12점과 초상화 1점이 들어 있다.
런던: Chapman & Hall, 1870년

이 두 이야기는 어릴 적부터 거의 해마다 다시 읽는데, 매번 새롭게 다가온다네. [……] 내가 보기에 모든 작가 중 이렇게 대단한 화가이자 제도가는 디킨스밖에 없어. 디킨스는 작품 속에서 등장인물들을 부활시키는 작가야. [……] 아, 나는 디킨스가 직접 감수한 프랑스어판을 거의 다 갖고 있다네[325].

'진실한' 감정을 가진 이 무신론자는 빈센트에게 시간을 초월한 대화를 건네며 평생 그의 길동무가 되었다. 빈센트는 《크리스마스 북(Chrismas Books)》을 외우다시피 할 정도로 잘 알고 있었다. 이 중편소설 다섯 권은 1843년과 1848년 사이에(빈센트는 1853년에 태어났다) 차례로 런던에서 발간되었으며, 브래드베리 앤 에반스 출판사는 다섯 권 모두에 황금색 제목을 찍고 주홍색 천을 입혔다. 디킨스가 죽은 뒤 1871년과 1879년 사이에 채프먼 앤 홀 출판사는 완전히 새로운 삽화를 곁들인 디킨스 전작 22권을 '가정판'으로 발행했는데, 빈센트도 이에 대해 몇 차례 언급했다. 이때 그 중편소설 다섯 권이 다시 한 권으로 합쳐지고 프레더릭 바너드의 삽화가 들어갔다(185쪽을 보라).[10]

빈센트는 자신이 태어나기도 전에 런던에서 출판된 초판을 알고 있었을까? 다양한 삽화가의 작품을 보고 싶어 안달했으니, 아마 그러지 않았을까 싶다. 하지만 (빈센트가 감탄해 마지않았던) 《난로 위의 귀뚜라미(The Cricket on the Hearth)》 초판에 그린 존 리치의 삽화는 우리에게 강한 확신을 불러일으킨다. 인물을 큼직하게 그린 빈센트의 드로잉 〈지친 사람(Worn Out)〉을 보면, 리치의 삽화가 그의 시각적 유산에 들어왔음을 알 수 있다. 머리를 손에 파묻고 난롯가에 앉아 있는 남자를 보여주는 그림이다. 테오에게 보낸 편지에도 그 스케치가 들어 있는데(65쪽을 보라), 빈센트는 이 이미지가 한 남자의 기억과 관련이 있으며 '마치 먼 과거의 어떤 것이 불빛이나 연기 속에서 눈앞에 형체를 드러내는 듯한' 순간이라고 설명했다[206].[11] 당시에 머리를 손에 파묻은 채 앉아 있는 남자의 삽화는 그 당시에 무수히 많았지만,[12] '불길 앞에서'라는 설정 때문에 리치의 장면은 다른 모든 그림과 달랐다. 이 사실에서 우리는 빈센트가 어느 시점엔가 리치의 삽화 〈존의 몽상(John's Reverie)〉이 그려져 있는 디킨스의 책을 손에 넣었다고 추론할 수 있다.[13] 난로 앞에서 머리를 손에 파묻은 노인은 빈센트가 몇 번 되풀이한 주제였다.[14] 반 고흐는 디킨스의 소설을 거의 다 읽었을뿐더러, 큰 관심을 가지고 다양한 판본을 구하러 다녔다. 디킨스의 배경과 인물을 보여주는 삽화가 어떻게 발전하는지를 보기 위해서였다. 그는

조지 크룩생크에서 존 리치를 거쳐 프레더릭 바너드에 이르기까지 항상 최신 스타일에 눈을 맞추고서 그들 각각의 장점을 찾아냈다[325].[15]

디킨스가 세상을 떠나고 몇 개월이 지난 1870년 《그래픽》은 성탄절 특집호에 대단히 단순하고 직관적인 이미지를 실었다. 《그래픽》의 유명 화가인 필즈가 그 위대한 소설가의 사라짐을 상징하는 의미로 〈빈 의자-1870년 6월 9일〉을 제작한 것이다(66쪽을 보라). 필즈는 '디킨스가 죽은 날'에 그가 글을 쓰던 작업실을 보았다. 빈센트는 그 '인상적인 그림'에 감동한 나머지 테오에게 이렇게 써 보냈다. '빈 의자는 갈수록 늘어날 거야. 조만간 헤르코머, 루크 필즈, 프랭크 홀, 윌리엄 스몰 등은 떠나고 **빈 의자**만 남겠지'[293].

필즈는 디킨스가 남긴 미완성 유작, 《에드윈 드루드의 비밀》에도 삽화를 그렸으며, 필즈의 작품은 그 후에도 여러 해 동안 빈센트의 사고와 시각적 유산에 머물게 된다. 6년 뒤 빈센트는 프로방스에서 빈 의자 두 개를 그렸는데, 둘 다 특이하게도 인물화에만 쓰는 초상화 형식의 캔버스를 사용했다. 한 그림에는 '나무와 밀짚으로 된 자신의 의자' 그리고 그의 파이프와 담배를 그렸고, 다른 하나에는 '좌석 위에 소설 두 권과 양초'가 있는 '고갱의 안락의자'였다[721].[16] 책에 제목이 적혀 있지 않았기 때문에 그게 무슨 책이었는지 알 수 없다. 하지만 빈센트는 일전에 졸라의 《꿈(Le rêve)》을 읽었고, 그의 친구는 빈센트의 문학 정신에 감동했으니, 아마 친구에게 그 책을 추천하고 싶었으리라.[17]

빈 의자는 부재나 죽음을 의미하는데, 빈센트는 어렸을 때부터 이 개념에 집착했다. 죽은 후에 우리는 어떻게 될까? 그건 화가가 되었을 때도 여러 번 숙고한 질문이긴 하지만, 빈센트는 1875년 테오에게 준 작은 시집을 만들 때 이미 자신의 답을 제시하고 있다. 그는 빅토리아 시대의 유명한 철학자 토머스 칼라일(1795~1881)의 문장을 옮겨 적었다. '사람의 작품은 사라지지 않고, 사라질 수도 없다.'[18]

3장
농민 화가

'들어봐, 테오야. 밀레는 정말 대단한 사람이라고!
드 보크한테 돈을 빌려서 상시에가 쓴 대작을 구입했어'

위대한 화가에겐 '아버지 같은 존재'가 있어 평생토록 여러 차례 영감의 원천이 되는 것을 우리는 자주 목격한다. 빈센트에겐 프랑스 바르비종 화파[1]로 농민의 삶을 그린 화가 장-프랑수아 밀레가 그런 사람이었다. 빈센트가 이 프랑스 화가의 작품에 대해 열성적으로 맨 처음 언급한 것은 스물한 살이던 1874년 런던에서 테오에게 보낸 편지에서였다. 이 편지에서 그는 밀레의 〈만종(L'Angélus)〉을 가리켜 '훌륭해. 그 그림은 시야'라고 말했다[017]. 빈센트는 원화를 볼 순 없었지만, 구필 화랑에서 수많은 복제화를 팔았기 때문에 〈만종〉을 알고 있었다.[2] 이듬해 파리에서 열린 밀레 추모 전시회에서 그는 밀레의 파스텔화와 드로잉을 보고 깊이 감동했다. '드루오 호텔의 전시장에 들어선 순간 이런 느낌이 들었단다. 네 발에서 신을 벗으라. 네가 선 곳은 거룩한 땅이니(여호수아 5:15 – 옮긴이)'[036]. 밀레는 농민의 힘든 삶을 사실적으로 표현하고, 빈센트가 '거룩하다'고 느끼는 것을 그림 속에 불어넣을 줄 알았다.

'페레(아버지) 밀레'는 빈센트의 예술의 길에 빛을 비춰주는 등불이었다. 1880년에 독학으로 그림을 그리겠다고 마음먹었을 때 빈센트는 밀레의 〈밭일(Les travaux des champs)〉을 모사하기로 결심하고, 보리나주의 퀴엠 탄광촌에서 테오로부터 그 그림이 도착하기를 학수고대했다. 거의 10년 후 생레미에 있는 요양원에서 힘든 시기를 보낼 때 빈센트는 바로 그 흑백 판화 시리즈(178쪽을 보라)로 다시 돌아가, 바이올리니스트가 '즉흥 연주'를 하듯 색채를 사용해서 원본을 '재해석'하려 했던 것 같다. '이 작업은 무엇보다도 위로가 어떤 것인지를 가르쳐준다'고 그는 테오에게 말했다[805]. 평생토록 그는 밀레를 '모든 면에서 그의 멘토이자 안내자'로 우러러보았다[493]. 하지만 그 어떤 그림보다도 그의 마음을 뭉클하게 한 것은 밀레에 관한 책 한 권이었다.

1882년 3월 헤이그에서 《J.F. 밀레의 생애와 작품(La vie et l'œuvre de J.F. Millet)》을 만났을 때 빈센트는 경외감을 느꼈다. 프랑스 작가 겸 시인인 알프레드 상시에(1815~1877)가 밀레의 생애와 작품에 전념한 끝에 완성한 '대작'이었다. 빈센트는 이론의 수준에서뿐 아니라 개인적인 차원에서도 밀레에게 완벽하게 공감했다. 상시에가 묘사한 밀레의 멜랑콜리한 성격은 빈센트에게는 계시나 다름없었다. 마치 거울을 들여다보고 있는 것 같았다. '들어봐, 테오야. 밀레는 정말 대단한 사람이라고! 난 드 보크한테 돈을 빌려서 상시에가 쓴 대작을 구입했어. 떨리는 가슴에 밤늦도록 등불을 켜놓고 책을 읽었지……. 상시에의 《밀레》를 읽다가 밀레에 관한 한 문장에 감동하고 또 감동했단다. 이 문장이야. "예술은 전투다. 예술가는 전 생애를 예술에 바쳐야 한다"[210].

저자 사후인 1881년에 빛을 본 상시에의 책은 정말 '대작'이다. 400쪽이 넘는 분량에 어린 시절부터 마지막 순간까지 밀레의 전 생애를 담고 있다. 전기적인 이야기와 밀레의 말이 번갈아 나오는 까닭에 읽는 사람은 작가와 주인공의 진지한 대화를 바로 옆에서 듣는 기분이 든다. 그 대화는 상시에의 서문 첫머리에서 읽은 내용을 확인시켜준다. '여기, 가장 천한 자들에게 자리를 내준 화가, 세상이 무시하는 자들에게 큰 소리로 경의를 표한 시인, 용기와 위로가 되는 일을 한 선한 인간이 있다.' 이 화가의 젊은 시절을 묘사한 4장에서 우리는 그가 '서재에 있는 책을 주린 듯이 탐독했고' 그 후에도 계속 '그의 중요한 활동 중 하나가 책 읽기'였다는 걸 알게 된다. 밀레는 '호머에서부터 벨랑제에 이르기까지 모든 걸 읽었고, 셰익스피어를 열광적으로 읽었으며, 월터 스코트…….' 그의 생애에 관한 세부 정보도 차고 넘친다. 예를 들어, 1859년 파리 살롱의 심사위원단이 밀레의 〈죽음의 신과 나뭇꾼(La Mort et le búcheron)〉을 퇴짜 놓자 프랑스 소설가 알렉상드르 뒤마가 그 작품을 공개적으로 옹호했다.[3] 그 그림은 빈센트가 존경하는 작품과 화가의 '판테온'(모든 신들을 위한 신전 – 옮긴이)에 들어 있었다. 화가 밀레와 전기 작가 상시에는 아주 친밀해서 밀레의 한 편지는 이런 말로 시작한다. '친애하는 상시에, 보내준 100프랑 잘 받았네. 열 번이고 스무 번이고 감사하네'(1856년 12월 7일). 자금을 대주는 동생에게 비슷한 감사를 자주 표한 빈센트와 판박이였다. 다음으로 드로잉, 에칭화, 석판화가 나온다. 가장 먼저, 흑백으로 제작된 파스텔화 〈밀레가 태어난 집(House where Millet was born)〉이 보인다. 노르망디 캡 들라 아규(아규

곳)의 어촌 마을에 소박한 석조 주택이 있고, 닭 몇 마리가 주변에서 먹이를 쪼고 있다.

책은 큰데 그 안에 담긴 자화상(74쪽을 보라)은 놀라울 정도로 단순했다. 1882년 11월 빈센트는 '양치기 모자를 쓴 두상일 뿐인데, 아름답다'고 테오에게 말했다[288]. 뉘넨에 있던 시기(1884~1885)에 사용한 스케치북에는 그와 똑같은 분위기를 풍기는 드로잉들이 있다. 현장에서 농민들의 자연스러운 삶을 포착해 그린 것으로 보이는 두상들은 굵은 선 몇 개로 강한 긴장과 사실감을 전달하고 있다. 밀레의 자화상이 빈센트에게 준 영향은 힘이 넘치는 빈센트의 자화상에서도 느낄 수 있다. 빈센트는 1886년에 파리에 도착하자마자 (그의 첫 번째) 자화상을 그렸다. 그 '농민 화가'의 초상화는 밀레의 자화상에서 영감을 받은 작품이다(75쪽 위를 보라).[4]

밀레의 〈씨 뿌리는 사람(The Sower)〉은 빈센트가 초기에 자주 드로잉 연습을 한 그림이자, 그가 붓을 놓을 때까지 스케치와 드로잉, 회화 작업에 늘 함께했다. 1884년에서 1885년까지의 스케치북을 보면 빈센트가 농부다운 자세를 묘사하기 위해 얼마나 노력했는지를 알 수 있다.[5] 그는 10년 동안 그 자세를 마음에서 지우지 않고, 단순한 모사에서 더 야심찬 그림이 될 때까지 그림을 계속 수정했다.[6] 상시에는 밀레의 〈씨 뿌리는 사람〉과 그 자세를 정열적으로 묘사했지만, 빈센트는 아직 한 번도 그 자세를 캔버스에 그려본 적이 없었다. '한 남자가 하얀 씨앗 자루를 들어 왼쪽 팔로 감싸안고 씨앗을 채우고 나면 그 씨앗은 올해의 희망인지라, 남자는 일종의 성직을 수행하는 것이다.' 빈센트는 거기서 자신의 삶을 요약하는 개념을 찾은 듯했다. 이 시각적 은유에는 한때 '말씀을 파종하는 자'가 되고 싶었던 사람의 실존적 열망이 담겨 있었다[112]. 빈센트의 신조였던 소명으로서의 예술이 씨 뿌리는 사람의 모습에 이미 들어 있었던 것이다.

헤이그에서 보낸 시기에 빈센트가 상시에의 밀레 전기를 발견한 것은 그에게 큰 전환점이 되었는데 이 책으로 말미암아 인생의 새로운 장을 펼칠 수 있었던 것이다. 1883년 가을에 그는 연인인 시엔 곁을 떠나 '가장 먼' 드렌터주의 인적이 드문 북동부에서 3개월을 보냈다. '마치 반 호이엔, 라위스달, 미셸의 시대에 사는 듯한' 느낌이 드는 곳이었다[401].

외로움과 살을 에는 추위에 지친 빈센트는 12월에 브라반트로 돌아와 새로

J. F. 밀레(1814~1875)
〈J. F. 밀레의 자화상〉(1847)
알프레드 상시에, 《J. F. 밀레의 삶과 작품(La vie et l'œuvre de J. F. Millet)》
파리: Quantin, 1881년

'예술에는 웅변적으로 표현된 지배적인 생각이 있어야 한다.
우리 자신의 내면에 그 생각을 품고 있어야 하고, 그걸 다른 사람들 뇌리에
메달을 찍듯이 새겨 넣어야 한다……. 예술은 즐거운 여행이 아니다.
예술은 전투이며, 낡은 생각을 으스러뜨리는 맷돌이다. 나는 철학자가 아니다.
고통에서 벗어나고 싶지도 않고, 무관심하거나 금욕적인 사람이 될 수 있는
어떤 공식을 찾고 싶지도 않다. 어쩌면 고통이 있어 예술가는
그 자신을 가장 명확하게 표현할 수 있는지 모른다.'
J. F. 밀레, 알프레드 상시에, 《J. F. 밀레의 삶과 작품》(J. F. 밀레: 농부와 화가)에서

〈남자의 두상(Head of a Man)〉
검은색 분필, 손으로 문지름
19.8×10.9cm (7¾×4¾in.)
파리, 1886년, 스케치북 3

〈두 남자의 두상(Two Heads)〉
펜과 갈색 잉크
7.5×12.4cm (3×4⅞in.)
뉘넨, 1884~1885년, 스케치북 1

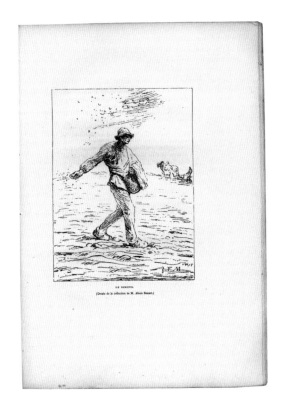

J. F. 밀레(1814~1875)
〈씨 뿌리는 사람(Le Semeur)〉(M. 알렉시스 루아르 컬렉션에 있는 데생화)
알프레드 상시에, 《J. F. 밀레의 삶과 작품》
파리: Quantin, 1881년

'수확하는 사람들의 몸놀림을 끈질기게 연구하는 동안
밀레는 오랫동안 그의 생각을 사로잡은 인물을 만들어냈다.
파종이 농민에게 얼마나 중요한 일인지 모르는 사람은 없을 것이다.
그러나 밭 갈기, 거름주기, 써레질은 비교적 대수롭지 않게 하거나,
어쨌든 그런 일에 엄청난 정열을 쏟아 붓지 않는다. 하지만 어떤 남자가
하얀 씨앗 자루를 들어 왼쪽 팔로 감싸 안고 씨앗을 채우고 나면
그 씨앗은 올해의 희망인지라, 남자는 일종의 성직을 수행하는 것이다.'
알프레드 상시에, 《J. F. 밀레의 삶과 작품》(J. F. 밀레: 농부와 화가)에서

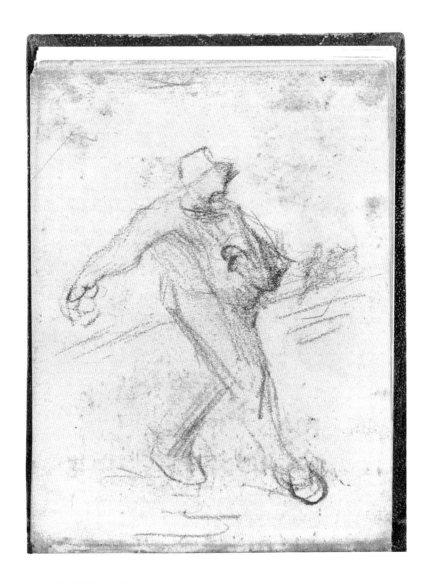

〈씨 뿌리는 사람(Sower)〉
검은색 분필, 손으로 문지름
13.6×10.2cm (5⅜×4in.)
뉘넨, 1885년, 스케치북 2

입주한 뉘넨 목사관에서 부모와 함께 살았다. 밀레를 향한 뜨거운 애착을 바탕으로 그는 야심찬 작업 스케줄을 세우고, 멘토의 발자취를 따라 농민의 삶을 그리는 일에 집중했다. 거의 2년 동안 쉬지 않고 작업하면서 농부와 베 짜는 사람, 물레 돌리는 여자, 사람들 두상, 풍경, 새 둥지 등 뉘넨의 시골 모습을 스케치했다. 이따금 네덜란드 화가 안톤 반 라파르트가 찾아왔다. 두 사람은 종종 책을 바꿔 읽었다. '그 책들을 읽을 수 있게 해줘서 정말 고맙네. [……] 《우리 시대의 예술가(Artistes de mon temps)》를 읽고 나서, 같은 저자가 쓴 《데생, 건축, 조각, 회화의 원리》를 주문하지 않을 수 없었어. 자네도 원한다면 읽을 수 있네.' 1884년 9월 빈센트는 친구에게 이렇게 적어 보냈다[459].

샤를 블랑의 독창적인 '색상환(La rose des couleurs)'은 빈센트의 회화 실험을 떠받치는 견고한 기초로서 그의 예술적 삶에서 언제나 최고의 자리를 점했다. 《데생, 건축, 조각, 회화의 원리》에서 블랑은 보색이 어떻게 상호작용을 하는지를 설명하고, 그 효과를 눈으로 인지하고 즉시 기억할 수 있는 이른바 '연상 이미지'를 제시했다. 그 이미지는 부분적으로 겹치는 두 개의 이등변삼각형으로 이루어져 있다. 첫 번째 삼각형의 꼭지 부분에는 삼원색이 칠해져 있고, 그 뒤에 겹쳐진 다른 삼각형의 꼭지 부분에는 두 원색을 같은 비율로 섞은 2차색이 칠해져 있다. 어떤 삼원색이든 환 맞은편에 있는 2차색과 나란히 놓았을 때(노랑-자주, 파랑-오렌지, 빨강-초록) 더 강하게 대비된다는 것을 알 수 있다. '동시대비'(두 가지 이상의 색을 동시에 볼 때 단독으로 볼 때와 색이 다르게 보이는 현상-옮긴이)의 원리라고 알려진 이 현상은 1839년에 물리학자 미셸 외젠 슈브뢸이 처음으로 설명했으며, 프랑스 낭만주의 화가 외젠 들라크루아(1798~1863)가 제시한 색채 이론의 기초이다.[7]

화가가 되기 오래전인 1877년 빈센트는 테오에게 블랑의 《데생, 건축, 조각, 회화의 원리》를 이미 언급한 적이 있었지만, 뉘넨에서야 그 책을 연구하기 시작했고 이후로 한 번도 손에서 놓지 않았다. 그에겐 구체적인 계획이 있었다. '이제 막 궤도에 오르기 시작했으니, 앞으로 나아가려면 [농부의] 두상 50점을 그려야겠어. 최대한 빨리, 하나씩 하나씩'[468]. 기나긴 겨울 동안 그린 스케치들에서 결국 그의 첫 번째 걸작, 〈감자를 먹는 사람들〉이 탄생했다. 1885년 봄에 빈센트는 작은 유화, 즉 습작을 2점 그린 뒤 테오에게 자랑스럽게 알린 바대로 '거의 기억에 의존하여' 최종 버전을 그렸다. '결정적인' 모델은

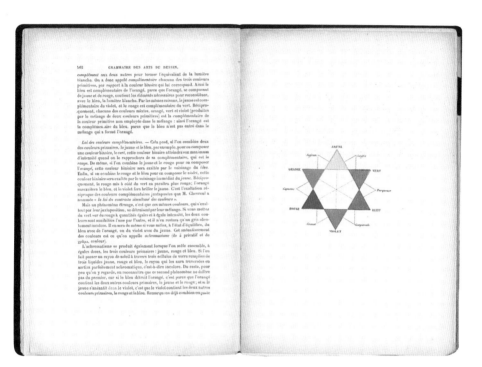

샤를 블랑
색상환(La rose des couleurs)
《데생, 건축, 조각, 회화의 원리(Grammaire des arts du dessin, Architecture, Sculpture, Peinture)》
(회화와 판화의 원리)(1870)
파리: Librairie Renouard, 1882년

〈감자를 먹는 사람들(The Potato Eaters)〉과 디테일(오른쪽)
캔버스에 유채
82×114cm (32¼×44⅞in.)
뉘넨, 1885년 4월 중순~5월 초

사람이 아니라 작품에서 관람자에게로 스며드는 감각의 삼투작용이 절정을 이루는 세계였다. '만일 농부 그림에서 베이컨과 연기, 찐 감자 냄새가 난다면, 좋지. 그건 건강에 나쁘지 않아. 만일 외양간에서 분뇨 냄새가 난다면, 아주 좋아. 외양간은 원래 그렇지. 만일 들판에서 여문 밀, 감자 향 또는 새똥이나 분뇨 냄새가 난다면, 그건 정말 건강에 좋아. 특히 도시 사람들한테는. 이런 그림에서 그들은 뭔가 유익한 것을 얻게 될 거야. 그러니 농부 그림에 향수를 뿌려선 안 돼'[497]. 당시에 네덜란드에서 농부의 식사라는 모티프는 드물지 않았다. 헤이그 화파의 요제프 이스라엘스가 그린 〈소박한 식사(Frugal Meal)〉가 대표적이다.[8] 하지만 빈센트는 이 그림에 새로운 의미와 존엄성을 불어넣었다. '사실적인 농부 그림'은 심지어 고약한 냄새를 풍길 수 있다. 자연과 조화를 이루는 진짜 농민의 삶은 '도시 사람들'에게 '유익한 것을' 가르쳐줄 수 있다고 빈센트는 밑줄을 쳐가며 강조했다. 진실과 냄새의 병치는 졸라의 글에도 있다. 파리의 노동자 구역을 배경으로 알코올중독과 빈곤을 연구한 소설, 《목로주점》의 서문에 이런 구절이 있다. '이 책은 진실에 관한 소설, 거짓되지

않고 민중의 냄새를 지닌, 민중의, 민중에 관한 최초의 소설이다.'[9] 빈센트는 이 그림에 '은밀한' 서명을 했는데, 맨 왼쪽 의자 등받이에 감춰놓아서 사실상 보이지 않는다. 그 후 70여 년 동안 아무도 이 서명을 알아채지 못했다.[10] 빈센트에게서 석판화를 받은 친구 반 라파르트는 그를 혹독하게 비판했지만, 빈센트는 이 그림에 담긴 자신의 믿음을 위해 싸워 나갈 필요가 있다고 믿었다. '우린 열심히 노력하고 있다네'[497].

얼핏 보면 〈감자를 먹는 사람들〉의 색채는 꽤 어두워 보이지만, 빈센트는 블랑의 색상환을 충실히 따르면서 그 효과를 아주 세밀한 데까지 적용했다. 소작농 아내의 전통 모자에서 알 수 있듯이, 빈센트는 생생한 효과를 얻기 위해 두 가지 보색을 조합해서 나란히 칠하거나(회색–분홍, 회색–초록), 《데생, 건축, 조각, 회화의 원리》에 묘사된 블랑의 광학적 혼합 이론에 따라 천을 짜듯이 칠했다. '몇 걸음 떨어진 거리에서 캐시미어 숄을 보면, 그 직물에는 없지만 눈 안쪽에서 저절로 형성되는 색조들을 지각할 수 있다. 이는 나란히 배열된 두 색조가 상호 반응해서 나온 효과다.'[11]

우리도 알고 있듯이, 5년 전인 1880년 빈센트는 방직공들이 커다란 방직기 앞에서 일하는 모습을 찬찬히 살펴본 적이 있었다. 그 모습은 부친의 목사관에 도착하자마자 그가 열성적으로 매달린 첫 번째 주제였다. '광부와 방직공은 한 종류에서 갈라져 나온 사람들이야. [……] 꿈을 꾸는 것 같고, 거의 시름에 잠겨 있지. 몽유병에 걸린 사람들처럼.' 퀴엠에서 쓴 같은 편지에서 그는 다음과 같이 덧붙였다. '언젠가는 그 사람들을 그려서, 아직 세상에 알려지지 않은 이런 부류의 사람들을 널리 알릴 수 있다면 정말 행복할 텐데'[158]. 몇 년 후인 1883년 헤이그에서 그는 산업 시대의 프랑스 노동 계층을 묘사한 미슐레의 《민중(Le peuple)》을 읽었다. 그리고 이렇게 평가했다. '이 책은 화가가 거칠게 스케치한 것 같아서 아주 마음에 든다. 바로 거기에 특별한 매력이 있어'[312]. 이 책 2장 '기계에 매인 노동자의 속박'에서 미슐레는 방직공장 노동자를 가리켜 '반평생밖에 못 사는, 작은 기계 – 인간 종족'이라 묘사하고 '거대한 방직공장'에서 그들이 겪는 경험을 혼자 베 짜는 사람의 경험과 비교했다. '베 짜는 사람의 고독한 노동이 훨씬 덜 고통스럽다. 왜냐고? 그는 꿈을 꿀 수 있기 때문이다.'

미슐레는 이렇게 설명한다. '손으로 베 짜는 사람은 빨리 짜기도 하고 느리게 짜기도 한다. 심지어 숨도 쉴 수 있다. 그는 살아 있으면서 행동을 한다. 이 직업은

사람에게 위로를 준다. 하지만 거기서는[거대한 공장에서는] 사람이 직업에 적응해야 한다.' 인간-기계의 속박이라는 이 새로운 주제, 즉 '예속'이라는 문제에, 빈센트는 리얼리즘과 공감으로 맞서나갔다. 그의 작품 중에는 노동자가 기계와 이야기하면서 일에 몰입해 있는 일련의 근사한 드로잉, 유화, 수채화가 있다. 한 수채화에는 방직공이 파이프를 피우고 있고, 다른 수채화에는 오른쪽 높은 의자에 아기가 있다.[12] 커다란 베틀이 남자를 지배한다기보다는 남자가 밥벌이를 하려고 헌신하는 게 분명하다.

뉘넌 지역에는 '음침하기 짝이 없는 실내'에서 일하는 방직공이 아주 많았지만[479], 빈센트가 그 모습을 그리겠다는 충동이 강해진 것은 영국 소설가 메리 앤 에반스를 추도하는 《그래픽》 기사 때문이었다. 에반스는 조지 엘리엇(1819~1880)이란 필명을 썼다. 그 기사는 직공에 관한 구절을 인용하고

쥘 미슐레
《민중(Le peuple)》
파리: Hachette, Paulin, 1846년

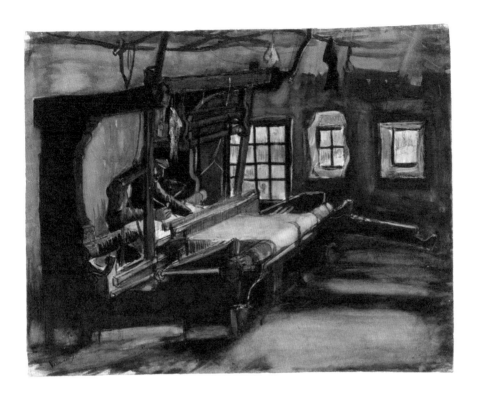

〈방직공(Weaver)〉
괘선지에 연필, 투명 및 불투명 수채, 펜과 갈색 잉크
35.5×44.6cm (14×17½in.)
뉘넨, 1884년

'하지만 방직공에게나, 색을 조합하고 패턴을 만드는 디자이너에게나,
수많은 실과 그 방향을 정확히 가늠하는 게 쉬운 일은 아니야.
그렇듯 붓놀림을 한데 엮어 전체를 조화롭게 표현하는 것도 마찬가지란다.'
1885년 4월 30일 뉘넨에서 테오에게 쓴 편지[497]

〈조지 엘리엇의 회상(Reminiscences of George Eliot)〉
〈매듭 짜는 사람〉의 디테일(85쪽)
《그래픽》 1882년 1월 8일자

'그 시골 마을에는 한 집 걸러 한 집마다 창가에 베틀이 있었다.
거기에 가면, 창백하고 초췌한 남자나 여자가 좁은 가슴을 판자에 밀착하고
팔과 다리로 단조로운 작업을 하는 모습을 보게 된다.'
조지 엘리엇, 《목회자 생활의 정경(Scenes of Clerical Life)》 〈아모스 바턴 목사의 슬픈 운명〉에서

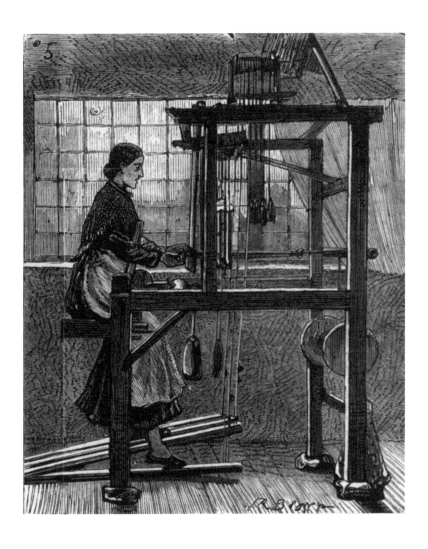

그들의 모습을 보여주었다. '그 시골 마을에는 한 집 걸러 한 집마다 창가에 베틀이 있었다. 거기에 가면 창백하고 초췌한 남자나 여자가 좁은 가슴을 판자에 밀착하고 팔과 다리로 단조로운 작업을 하는 모습을 보게 된다.' 이 글은 《목회자 생활의 정경》에 담긴 단편소설 세 편 중 하나인 〈아모스 바턴 목사의 슬픈 운명(The Sad Fortunes of the Reverend Amos Barton)〉에서 따온

것이다. 어릴 적에 빈센트는 '엘리엇의 그 아름다운 책'뿐 아니라[070] 엘리엇의 세 번째 소설, 〈사일러스 마너, 라벨로의 방직공(Silas Marner. The Weaver of Raveloe)〉에 나오는 외로운 방직공도 좋아했다. 헤이그 시절에 빈센트는 주로 당대의 프랑스 소설을 읽었지만, 1883년 봄에는 엘리엇과 스코틀랜드 수필가 토머스 칼라일을 다시 읽었다. 이 두 작가는 디킨스와 함께 빅토리아 시대에 가장 인기 있는 문학가였다. 빈센트의 가족들은 모두 엘리엇의 《목회자 생활의 정경》과 그 밖의 소설을 잘 알고 있었다.

빈센트는 방직공들을 보면서 느낀 경험을 소중히 간직했다가 최초의 '사실적인 농부 그림'인 〈감자를 먹는 사람들〉이 탄생한 과정을 언급할 때 사랑스러운 은유로 사용했다. '긴 겨울이 다 가도록 이 직물의 실을 내 손에서 놓지 않았단다……'[497]. 위대한 걸작을 완성한 빈센트는 곧 새로운 길로 나아갔다. 네덜란드를 영원히 떠나기 전인 1885년 10월 그는 자신의 생각을 볼드체로 강조해서 드러냈다. **'색은 그 자체로 무언가를 표현하지. 우린 색 없이는 살 수 없어'**[537].

이 철학을 보여주는 최초의 뚜렷한 사례는 〈성경이 있는 정물(Still Life with Bible)〉이다. 캔버스는 '레몬 옐로 색이 추가되어' 광채가 난다[537]. 레몬 옐로 색이 칠해진 책은 에밀 졸라의 《생의 기쁨》으로, 이로써 빈센트의 전 작품 가운데 처음으로 소설이 색을 입고 등장했다. 이 제목은 오해의 소지가 있는데, 그건 즐거운 소설이 아니라 정반대로 졸라의 비관적인 작품에 속하기 때문이다. 빈센트는 예술이 힘든 현실의 삶에서 어떻게 영감을 이끌어낼 수 있는지를 보여주는 졸라의 방식에 완벽히 공감했으며, 이 프랑스 소설가야말로 근대인에게 삶이 무엇인지를 말해주는 진정한 대가라고 생각했다. '[졸라는] 정신을 틔워준다'[250]. 그림 중앙에 있는 육중한 성경은 빈센트의 아버지 것인데, 부친은 몇 달 전에 세상을 떠났다. 그건 가정용이 아니라 교회의 낭독대에 올려놓는 성경으로, 우리가 아는 한 반 고흐의 가정에서는 특별한 역할을 하지 않았다.[13] 빈센트는 두 책의 시각적 불균형을 솜씨 있게 표현함으로써 구도에 엄숙함을 불어넣었다.[14]

빈센트는 이 멋진 그림을 '단번에' 그렸는데[537], 진짜 직물을 짤 때처럼 붓을 수평과 수직으로 빠르게 놀려 성경의 두 페이지를 완성했다. 펼쳐진 페이지에서 이사야 53장 3절이 보이는 듯하다. '간고를 많이 겪었으며 질고를 아는 자라.' 그

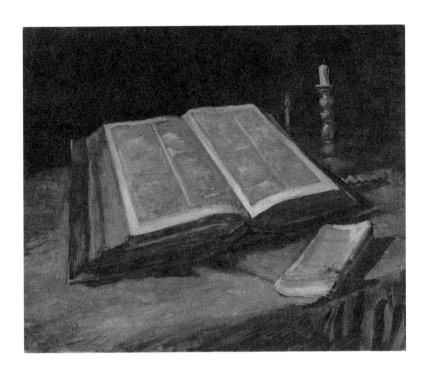

〈성경이 있는 정물(Still Life with Bible)〉
캔버스에 유채
65.7×78.5cm (25⅞×30⅞in.)
뉘넌, 1885년 10월

에밀 졸라
《생의 기쁨(La joie de vivre)》
파리: Charpentier, 1884년

옆에 있는 졸라의 책은 훨씬 더 낡아 보인다. 노랑색 표지는 초판(샤르팡티에 출판사)의 것과 똑같지만, 빈센트는 제목을 두 줄이 아닌 한 줄로 썼다(아마도 기억에 의존했거나 속표지를 보고 그렸을 것이다).[15] 빈센트는 1885년 4월에 이 책을 읽었다. 그러나 그가 그 책을 갖고 있었는지는 여전히 알 수가 없다.

꺼진 초는 부친의 죽음을 암시하지만, 다 타서 작은 덩이만 남은 것이 한 시대가 끝났음을 가리키는 듯하다. 빈센트는 자신이 상황을 바꿀 준비가 되었음을 알리고 있었다. 이 정물화를 그린 직후 그는 네덜란드를 떠나 영원히 돌아오지 않는다. 출발하기 직전에 빈센트는 정물화들을 나무 상자에 담아 쪽지와 함께 테오에게 보냈다. '머지않아 드 공쿠르의 책 《사랑하는 사람(Cherie)》을 보내줄게. 공쿠르는 언제나 훌륭해. 글 쓰는 방식이 성실하고, 작품에 많은 노고를 들이지'[534]. 안트웨르프에서 빈센트는 그 책 속표지에 붉은색 파스텔로 'Vincent'라고 서명하여 보냈다.[16] 서문의 말미에서 에드몽 드 공쿠르(1822~1896)는 동생 쥘(1830~1870)이 '죽기 두세 달 전에' 함께 산책한 기억을 떠올린다. 그가 전하는 말에 따르면, 동생 쥘은 그들이 작가 겸 수집가로서 세 가지 위대한 성취를 이뤘다고 말했다 한다. 세 번째 성취를 말할 때 쥘은 이렇게 설명한다. '우린 파리에서 알려진 일본 화첩을 1860년에 포르트 시누아즈(Porte Chinoise)에서 처음 발견했지. [……] 《마네트 살로몽(Manette Salomon)》에, 《생각과 감각(Idées et sensations)》에 일본 문물을 설명한 지면들 [……] 그 덕분에 우리가 그 예술을 최초로 사진 찍고 [……] 분명 그로부터 서양 사람들의 관점에 혁명이 일어났어, 안 그래?' 빈센트도 프랑스 잡지와 졸라의 소설을 통해 파리를 사로잡은 '일본 열풍'에 대해 읽은 적이 있었다. 하지만 《사랑하는 사람》에서 빈센트는 새로운 어떤 것, 그에게 더 의미 있는 것을 발견했다. 사실 그를 꿈꾸게 만들고, 테오와 공유하고 싶었던 것은 기본적으로 그 책 서문이었다. '너도 읽게 되겠지만, 공쿠르 형제가 겪었던 모든 이야기가 《사랑하는 사람》의 서문에 나온다. 그들이 생의 끝에서 비관적이 된 이야기, 그럼에도 자신들의 입장이 옳았다고 확신한 이야기, 그들이 뭔가를 이뤘고, 그들의 작품이 영원하리라고 느낀 이야기. 참 대단한 형제였어! 우리가 지금보다 더 잘해 나가고, 더 뜻이 맞는다면, **우리도 그렇게 되지 않을까?**'[550].

빈센트는 안트웨르프에서 난생처음 일본 판화를 보고 기뻐했다. 하지만 석 달이 지나 1886년 2월이 되자 마음이 조급해졌다. 파리가 그를 기다리고 있었다.

'자, 문학적 진리 추구, 18세기 예술의 부활, 일본풍의 성공,
이 세 가지는…… 19세기 후반의 위대한 문학예술 운동이야.……
우리는 이 세 가지 운동을 계속 주도할 거야.……
가난하고 이름 없는 우리가 말이야. 좋았어! 그걸 이뤘을 땐……
미래에 위대한 사람이 되지 않기는 정말 어려울 거야.'

에드몽 드 공쿠르, 《사랑하는 사람》 서문에서

에드몽 드 공쿠르
《사랑하는 사람》
파리: Charpentier, 1884년

4장
빛의 도시

'참된 것은 사라지지 않는다'

빈센트는 계획보다 이른 1886년 2월 28일 일요일에 빛의 도시에 불쑥 나타났다. 그리고 주머니에 챙겨 넣은 스케치북에서 한쪽을 찢어내 테오에게 짧은 메모를 갈겨 썼다. '정오에 루브르에서 만나자'[567]. 루브르를 마지막으로 방문한 지가 11년이 넘었으니 그 아름다운 박물관이 가장 먼저 보고 싶었다. 형제가 만날 장소는 들라크루아, 렘브란트, 카라바조, 라파엘, 벨라스케스 등 유럽 회화의 거장들 작품이 모여 있는 살롱 카레(Salon carre)였다. 바로 그 스케치북에 지금까지 최초라고 알려진 빈센트의 자화상이 들어 있다. 이 작은 목탄화는 파리에 도착하자마자 그린 것으로 밀레를 깊이 사랑한 '농민 화가' 반 고흐를 어렴풋이 떠올리게 한다(75쪽을 보라). 빈센트는 불현듯 시골 티에서 벗어나 그 도시의 언어를 사용하고 싶은 마음에 1880년 이후 처음으로 프랑스어로 편지를 썼다. '사랑하는 테오, 내가 갑자기 나타나더라도 그냥 지나치지는 마……(Mon Cher Theo, ne m'en veux pas d'être venu tour d'un trait……)'[567].

빈센트는 몇 년째 거의 프랑스어로 쓰인 책만 읽었을뿐더러, 문화적 지식도 한껏 넓어지고 깊어져 있었다. 뉘넨에 있는 동안 빈센트는 헤이그에서 시작한 문학적 경향을 유지하면서, 여전히 졸라의 마법에 빠져 탐욕스럽게 책을 읽었다. 그러다 문득 자신이 가장 사랑한 그림들 뒤에 '어떤 타입의 인물'[515]이 있는지 알고 싶은 갈망에 사로잡혀 테오에게 프랑스 화가들에 관한 책들을 부탁했다. 특히 드 공쿠르 형제의 《18세기 예술(L'art du dix-huitième siècle)》을 빼놓지 않았다. 샤르댕, 부셰, 프라고나르를 비롯한 프랑스 화가들의 삶이 담겨 있는 선집이었다. 화가이자 작가인 장 지그(1806~1894)의 《우리 시대의 예술가 이야기(Causeries sur les artistes de mon temps)》도 지나칠 수 없었다. 이 책은 저자가 알고 지낸 예술가들 – 쥘 뒤프레, 카미유 코로, 폴 가바르니, 외젠 들라크루아 등 – 의 일화가 흘러넘치는 즐겁고 흥미로운 자전적 내용이었다.

블랑의 《데생, 건축, 조각, 회화의 원리》를 시작으로 색채 이론을 깊이 탐구하는 동안 빈센트는 미술비평가 테오필 실베스트르(1823~1876)의 〈외젠 들라크루아〉를 읽고 뛸 듯이 기뻐했다. 프랑스 낭만파의 대가에 관한 이 작은 논문에는 화가의 '비망록(Agenda)'과 다양한 편지에서 발췌한 내용이 들어 있었다. 빈센트는 들라크루아가 블랑의 동시대비 법칙을 어떻게 차용했는지에도 마음이 끌렸지만, 무엇보다도 실베스트르의 마지막 페이지에 강하게 매혹되어 반 라파르트에게 반드시 이걸 알려줘야겠다고 생각했다. '거기서 방금 읽은 짧은 구절을 적어보겠네. 마지막 부분에 이런 글이 있었지. 외젠 들라크루아 – 좋은 집안에서 태어난 화가 – 는 머릿속엔 해를 품고 가슴속엔 뇌우를 품은 사람이었다. [……]'[526].

이렇게 빈센트는 인상주의를 접하지 못하고 테오의 편지를 통해 듣기만 했음에도, 파리 북역에 도착할 즈음엔 이미 프랑스 미술과 문학을 잘 알고 있었다.

파리에서 첫해를 보내는 동안 빈센트는 사방에서 밀려오는 자극에 폭격을 당하는 느낌이었을 것이다. 한쪽에는 인상주의가 있고(봄에 그는 살롱에 가서 제8회 인상주의 회화전을 보았다), 반대쪽에는 프랑스 수도의 예술가들을 사로잡은 일본 열풍, '자포니즘(Japonisme)'이 있었다. 1886년 5월, 빈센트가 이 도시에 도착한 후 정확히 두 달이 지났을 무렵, 일본에만 초점을 맞춘 《삽화가 있는 파리》 특집호가 출간되었다. 표지에는 케이사이 에이센(1790~1848)의 흥미로운 판화 〈기녀(Courtesan)〉가 인쇄되어 있었다.[1]

같은 해 봄에 빈센트는 학생을 30명쯤 두고 가르치는 개방적인 화가, 페르낭 코르몽의 아틀리에에서 누드 모델을 그리며 '두세 달'을 보냈다[569]. 그리고 그곳에서 존 피터 러셀, 앙리 드 툴루즈 로트렉, 루이 앙케탱, 젊은 에밀 베르나르 등을 만나 친해지고 나중에는 서신까지 교환했다.[2] 그럼에도 빈센트는 '그 기간이 썩 유용하진 않았다'고 느꼈고[569] 여름부터는 가까이서 지도해주는 스승도 없이 혼자 작업했다. 하지만 코르몽과 함께 있을 때 빈센트는 획기적인 작품을 탄생시켰다. 크기는 작지만 유화로 그린 최초의 자화상이다. 가을에는 파이프를 물고 펠트 모자를 쓴 전형적인 자화상 3점을 더 그렸고, 그중 하나는 이젤 앞에 있는 모습인데, 셋 다 그가 즐겨 썼던 네덜란드 특유의 어두운 색채를 사용했다. 1887년 1월 빈센트는 훨씬 더 큰 캔버스를 사용해서

《삽화가 있는 파리: 일본 특집호》
1886년 5월, 앞표지

자화상을 그리고 처음으로 사인을 그려 넣었다. 'Vincent 87'(95쪽을 보라). 이 작품에서 인물의 포즈는 이전과 사뭇 다르다. 그림 속 인물은 파리에 온 지 1년이 다 된, 지금 여기에 있는 화가다. 그는 술집에 앉아 있고, 앞에는 술이 가득 찬 술잔이 있으며, 다른 자화상과는 달리 화려한 손수건이 양복 주머니에 멋지게 꽂혀 있다. 한마디로 이 작품은 더 활기찬 색조를 예고하는 서곡이었다. 이 작품을 그릴 당시 빈센트의 모토는 '참된 것은 사라지지 않는다'라는

가바르니의 언명[206]이었다. 오래전인 1881년에 그는 프랑스 풍자만화가 폴 가바르니(1804~1866)의 일생을 담은 드 공쿠르의 전기를 읽고는 가바르니를 '아주 위대한 예술가이자 한 인간으로서도 대단히 흥미로운 인물'이라고 언급했다[174]. 1882년 헤이그에 머물 때 그는 가바르니의 《인간 가장무도회(La Mascarade humaine)》를 구입했다. 이 선집에는 석판화 100편이 담겨 있는데, 문제의 자화상과 비슷하게 정면을 향한 포즈로 술집에 앉아 있는 남자 그림도 들어 있다. 프랑스 작가 겸 극작가 루도빅 할레비(1834~1908)가 쓴 서문을 읽고 빈센트는 분명 가슴이 뭉클했으리라. '1828년, 가바르니는 스물네 살이었다. [……] 그는 무명의 가난뱅이었다. [……] 그는 노트에 짧은 구절 하나를 적었다. "참된 것은 사라지지 않는다(Il reste à être vrai)."' 빈센트가 이런저런 편지에서 이 구절을 몇 차례나 언급할 정도로 그 정서는 그의 신념에 완벽히 들어맞았다. 가바르니는 빈센트가 가장 경탄한 삽화가 중 한 명으로, 오노레 도미에(1808~1879)처럼 다른 화가들보다 '사회를 더 냉소적으로' 바라보았고, '더 진지한 인물'이었다[278]. 냉소적인 감각을 잃지 않고 실물보다 더 진실에 가깝게 그린 자화상은 빈센트가 파리에서 이룬 예술적 진보에 첫 번째 전환점이 되었다.[3]

19세기 중반부터 이 '빛의 도시'에서는 극동아시아 예술이 눈에 띄게 부상하고 있었다. 1858년에 일본과 프랑스가 무역 협정에 서명했으며, 그로부터 5년 뒤 일본은 열도의 항구를 서양에 개방했다. 1867년 파리 만국박람회는 일본에서 건너온 수천 가지 물건을 선보인 최초의 공식 판매처가 되었다. 극동아시아 미술에 수많은 수집가와 비평가가 주목했다. 에드몽 드 공쿠르, 루이 공스, 필립 뷔르티(1872년에 '자포니즘'이란 말을 만들었다)가 대표적이었다. 1878년에 또다시 만국박람회가 열리자 수많은 대중이 환호했다. 전시관 하나가 일본에 배정되었고, 일본 미술의 매력이 전염병처럼 퍼져나갔다.

한편 파리의 출판계는 일본의 미술과 문화를 열심히 홍보했다. 유명한 작가들이 유익한 정보와 아름다운 삽화가 들어간 글을 발표해서 동양 미술의 인기몰이에 중요한 역할을 했다. 초기에 나온 대표적인 간행물로, 에밀 기메(1836~1918)가 쓰고 펠릭스 레가메(1844~1907)가 삽화를 그린 《일본을 걷다(Promenades japonaises)》를 꼽을 수 있다. 기메는 오랫동안 일본을 여행하면서 성실하게 기록한 일지를 1878년 만국박람회에서 공개했다. 재능 있는 삽화가 레가메는

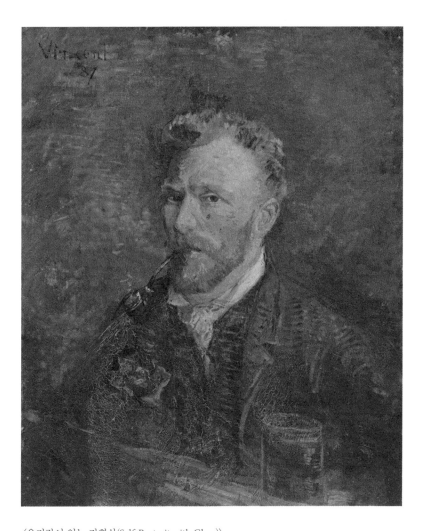

〈유리잔이 있는 자화상(Self-Portrait with Glass)〉
캔버스에 유채
61.1×50.1cm (24×19¾in.)
파리, 1887년 1월
왼쪽 상단에 'Vincent 87'이라는 서명이 있다.

'1828년, 가바르니는 스물네 살이었다…….
그는 무명의 가난뱅이었다……. 그는 노트에 짧은 구절 하나를 적었다.
"참된 것은 사라지지 않는다(Il reste à être vrai)."
이 말은 가장 충만하고 솔직한 신앙 고백이다.'

루도빅 할레비, 《인간 가장무도회(La Mascarade humaine)》에서

폴 가바르니(1804~1866)
《인간 가장무도회, 가바르니가 그린 100점의 위대한 작품》
파리: Calmann-Lévy, 1881년

이 프랑스 수집가(기메는 나중에 기메박물관을 설립했다)와 함께 여행하면서 본 장면을 사실적으로 스케치했다. 그는 세부를 주의 깊게 관찰하면서 황홀하기 이를 데 없는 드로잉과 수채화를 여러 장 그렸다. 두 사람의 공동 작업으로 탄생한 이 책은 그들이 항해하면서 겪은 시련과 서양인 두 명이 동양과 조우하면서 느낀 경탄의 감정을 삽화와 이야기로 전달했다. 빈센트는 레가메의 작품에 감탄했을 뿐만 아니라 이미 일본을 그린 그림 몇 장을 소유하고 있었다. 주로 1872년과 1874년 사이에 발행된 《삽화가 있는 런던 뉴스》에서 오려낸 그림이었다. '레가메는 여행을 많이 한다네. 그리고 자네도 알다시피, 일본 문물에 정통하지'[325]. 1883년 그는 반 라파르트에게 이렇게 말했다.

권위 있는 미술사가 겸 수집가 루이 공스(1846~1921)가 쓰고 앙리 샤를 게라르(1846~1897)가 삽화를 그린 《일본 미술(L'art japonais)》도 파리를 강타했다. 1883년에 두 권으로 나온 이 책은 프랑스에서 일본 미술을 심도 있게 파헤친 최초의 연구서였다. 게라르는 히로시게와 호쿠사이를 비롯한 일본 거장들의 많은 작품을 삽화로 그려 넣고 다양한 컬렉션의 수집품도 여러 점 그려 포함시켰다. 또한 1886년에 개정되어 한 권으로 재발행될 때는 파리에서 일본 미술을 취급하는 가장 중요한 중개상 지그프리트 빙의 주문에 따라 일본 종이로 단 50부만 발행되었다. 결국 《일본 미술》은 필수적인 참고 도서가 되었고, 동양 미술 전문가로서 공스의 입지는 더욱 공고해졌다. 파리에 와서 공스의 책을 알게 된 빈센트는 이 책을 중요한 자료로 활용했다.[4]

일본에 관한 이 두 권의 책은 흥미로운 면이 많은데, 그중 하나는 당대 서양화가들과 동양 미술 사이에 시각적 동화작용이 일어났다는 것이다. 한 책에서는 프랑스 화가가 일본에 건너가서 실경을 그렸고, 다른 책에서는 게라르가 일본의 원작을 본떠 흑백의 삽화로 그렸다. 모작에는 대개 이중 서명(동양인-서양인)이 들어가 있다. 흥미롭게도 공스는 일본 화가들의 서명에 엄청난 주의를 기울였으며, 자신이 조사한 화가를 한 명씩 소개할 때마다 본문 여백에 원작자의 서명을 아주 정교하게 복제해서 독자에게 보여주었다.

경계는 헐겁고 실험적 욕구가 충만했던 이 시각적 환경 속에서 수수께끼 하나가 빈센트의 유명한 작품에 숨어 우리를 기다린다. 수수께끼가 숨어 있는 곳은 1886년 가을 파리에서 그린 5점의 〈신발(Shoes)〉 중 하나에서 오른쪽 전경을 차지한 작은 세부 묘사다. 독일 철학자 마르틴 하이데거(1889~1976)의

'이렇게 쾌활하고 이국적인 사람들 속에서
살고 있으면 기분이 이상해진다. 매 순간
도자기나 그림 속에서 봤던 이미지, 포즈,
그룹, 장면을 발견하게 된다.
그런데 그 장면은 실제이고, 저기 모여
있는 사람들은 당신에게 미소를 보낸다.
그 포즈는 꾸민 게 아니고,
그 이미지는 꿈이 아니다.'
에밀 기메,
《일본을 걷다(Promenades japonaises)》에서

에밀 기메
《일본을 걷다》
펠릭스 레가메(1844~1907)의 삽화
파리: Charpentier, 1878년

루이 공스
《일본 미술(L'art japonais)》
파리: Quantin, 1886년

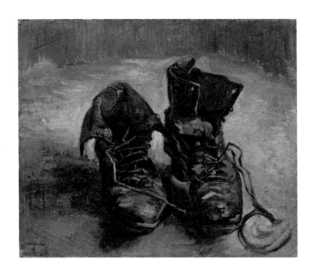

〈신발(Shoes)〉과 디테일(오른쪽)
캔버스에 유채
38.1×45.3cm (15×17⅞in.)
파리, 1886년 말

흥미를 끌기도 했던 〈신발〉은 정면성이 보는 사람의 주의를 독차지한다.[5] 그런 까닭에 이 흥미로운 세부 묘사는 한 세기 넘게 우리의 시야 바깥으로 밀려나 있었다. 과연 수수께끼는 어디에 있을까? 빈센트는 왼쪽 구두의 두꺼운 신발끈을 끈이 아닌 다른 무언가로 변형시켰다. 둥근 잔가지나 뿌리 같기도 하고, 동양의 문자 같아 보이기도 한다. 이 변형은 우리에게 강렬한 인상을 심어준다. 우리가 보는 신발끈은 더 이상 신발끈이 아니고, 그래서 다시는 묶을 수가 없다.

　빈센트가 그린 잔가지는 히로시게의 '세로 그림' 〈도카이도(東海道)〉(빈센트의 수집품이다)에 있는 헐벗은 뿌리와 비슷하다. 그 그림을 보면 수많은 나무가 살아 움직이는 듯하고 헐벗은 뿌리가 춤을 추는 듯하다.[6] 하지만 이 시각적

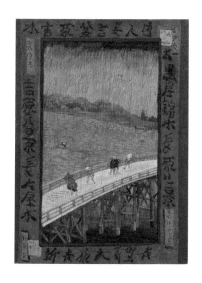

〈빗속의 다리(Bridge in the Rain)〉
우타가와 히로시게의 판화를 모사한 그림
캔버스에 유채
73.3×53.8cm (28⅞×21⅛in.)
파리, 1887년 10~11월

공명 너머에 중요한 사실이 놓여 있다. 〈신발〉 옆에 있는 둥글게 굽은 뿌리가 어떤 몸짓과 생각을 표현하고 있다는 사실이다. 그 표현은 마치 캔버스 자체가 글 쓰는 종이로 변한 것처럼 거기에 놓여 있다. 그것은 자세히 보는 사람에게 위안을 주는, 거의 시적인 몸짓으로 느껴진다. 일본 서예의 반향일까? 빛 또는 보편적인 힘을 상징하는 원일까? 그 형태에는 어떤 긴장도, 어떤 드라마도 없다. 능란한 붓놀림 속에 순간의 본질이 포착되어 있을 뿐.

　단순하지만 수수께끼 같은 이 붓놀림에는 또한 중요한 면이 내포돼 있는데, 그것이 중요한 이유는 빈센트의 예술적 발전 과정에서 나타나는 어떤 특징을 예고하기 때문이다. 일본 문화에서 서예가와 화가는 같은 도구(글을 쓰고, 색을 칠하고, 드로잉을 하는 도구), 즉 붓을 사용한다. 1887년 가을 빈센트가 히로시게의 판화를 모방한 유명한 그림 2점 - 〈꽃피는 매화나무(Flowering Plum Tree)〉와 〈빗속의 다리(Bridge in the Rain)〉 - 에 장식적인 액자처럼 보이게 하려고 일본 표의문자를 그려 넣은 것은 우연의 일치가 아니다. 그는 그림 속의 표의문자를 지어내지 않고 자신이 수집한 판화에서 베껴 적었다. 왼쪽 하단에 찍힌 히로시게의 서명은 일본 서예가라면 초보자라도 아주 잘 복제할 수 있는 것이었다. 빈센트는 서양화가로서 완전히 새로운 무언가를 경험하고

《삽화가 있는 파리: 일본 특집호》
1886년 5월, 82쪽과 뒷표지

있었다. 바로, 그림과 글씨의 균등 배분이었다. 프로방스에서 빈센트는 이 균등함을 더욱 발전시켜 새롭고 거의 추상적인 차원으로 끌어올렸는데, 서예 같은 필법과 갈대 펜 드로잉을 통해 누구라도 한눈에 알아볼 수 있는 대단히 개성적인 스타일 – 진정한 캘리그래피 – 을 완성해 나갔다.

일본 미술 수집가와 평론가들이 모인 활기찬 파리의 예술계에서 저명한 일본 미술품 거래상인 타다마사 하야시(1853~1906)는 두 문화의 사이에서 중요한 역할을 수행했다. 자신의 나라를 서양 관중에게 설명한 최초의 일본인으로 1886년 5월 《삽화가 있는 파리》의 일본 특집호에 포괄적인 기사를 실었다. 그 특집호에는 하야시의 글만 실려 있었는데, 여기서 저자는 '역사', '기후', '법률', '할복', '교육', '주거', '결혼', '연극과 볼거리'를 설명했다. 하야시는 '일본인의 특성'을 묘사하는 단락에서, 일본인은 하나같이 '국가에 대한 사랑, 부모에 대한 사랑, 참을성, 예술에 대한 공감'을 느낀다고 말했다. 잡지의 편집장인 샤를 기요의 멋진 기획에 따라 기사의 본문은 채색화들과 조화롭게 어우러져 대단히 세련되고 인상적인 결과를 만들어냈다. 일본 양식을 묘사하는 한 페이지에서는 이미지와 본문이 지면을 사선으로 나눈다. 마지막으로 일본 도자기의 판매 광고가 실린 뒷표지가 사람들의 눈길을 사로잡았다. '다행스럽게도 이번 호에서 다룬 나라, 일본의 가장 매력적인 골동품을 소유할 드문 기회를 독자 여러분께 드릴 수 있게 되었습니다. 신청서는 아래 주소로 보내주십시오. 일본 상품 창고, 빅투아르가 49번지.' 나중에 하야시는 바로 그 거리 65번지에 자신의 부티크를 열었다.

빈센트는 어느 편지에서도 하야시를 언급하지 않았지만, 이 특집호는 잘 알고 있었다. 1887년 초에 그는 호기심을 자극하는 정물화 두 점을 그렸는데, 이 그림은 보기 드물게도 일본의 차함(茶函)에 쓰인 목제 타원형 패널 위에 그린 것이다. 패널을 뒤집으면 그 판자의 출처를 알 수 있다. 키류코쇼회사(起立工商會社). 1878년 만국박람회에서 일본 전시관이 엄청난 성공을 거두자 파리에는 동양 물건을 파는 가게가 우후죽순처럼 생겨났다. 키류코쇼회사는 그런 가게에 물건을 공급했다. 이 쌍둥이 그림 중 하나는 〈히아신스 줄기가 담긴 바구니(Hyacinth Bulbs)〉이고, 다른 하나는 〈세 권의 소설(Three Novels)〉이다. 〈세 권의 소설〉은 빈센트가 파리에서 처음으로 그린 책이자 〈성경이 있는 정물〉 이후로 유일하게 그림의 중심이 된 최초의 책이다. 세 권 다 제목이 드러나 있다. 프랑스 소설 두

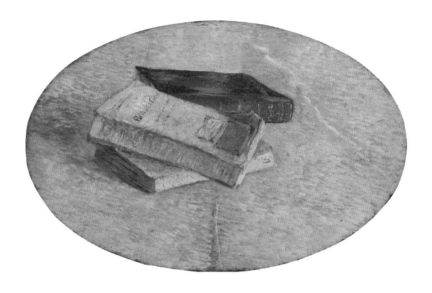

〈세 권의 소설(Three Novels)〉(그리고 뒷면)
패널에 유채, 31.1×48.5cm (12¼×19in.)
파리, 1887년 1~2월

권, 장 리슈팽의 《선량한 사람들(Braves Gens)》과 에드몽 드 공쿠르의 《창부
엘리자(La fille Elisa)》 - 둘 다 노란색 표지 - 가 위아래로 겹쳐져 있고, 그 뒤에
현저하게 대비되는 모로코레드 색으로 그려진 졸라의 《여인들의 행복백화점(Au
bonheur des dames)》이 고개를 내밀고 있다. 빈센트가 뉘넨 시절에 재미있게
읽은 책이다. 세 명의 저자가 쓴 세 권의 책을 보여주면서 빈센트는 당대의
다양한 책을 읽는 것이 개인의 발전에 중요하다고 단언한다. 소설에 대한
빈센트의 생각은 이 그림과 짝을 이루는 다른 그림에도 반영되었다. 거기에 싹이
나는 줄기가 그려진 건 우연이 아니다.[7]

파리에서 두 번째 해를 보낼 때 빈센트는 자신의 화법을 발전시키고자 쉬지
않고 다방면으로 노력했다. 색조가 금세 더 밝아졌고, 붓놀림에도 신인상주의의
특징들과 점묘법에 대한 자신의 해석이 나타나기 시작했다.[8] 순색(pure color)을
완벽히 다루고픈 욕구가 너무나 강렬했던 그는 탁자 위에 붉게 옻칠한 상자를
올려놓고 그 안에 색색의 털실 뭉치를 담아놓았다. 그리고 블랑의 가르침과
네덜란드에서 그렸던 베틀을 염두에 두고 그 털실 뭉치로 그림의 배색을
시험했다.[9] 그중 16개가 붉은 상자에 담겨 오늘날까지 전해온다.

우리는 빈센트가 정확히 언제 (다른 많은 화가처럼) 판화에 매혹되었는지
알지 못한다. 하지만 파리에서 그는 극장 인쇄물에서부터 화랑과 상점에
이르기까지 도시 곳곳에 스며든 일본 미술의 마법에 빠져들었다. 특히 '덧없는
세상, 속세'를 묘사한 우키요에(浮世繪) 장르에 심취해서 그런 판화를 수백
점 수집했다. 편지에는 《삽화가 있는 파리》의 특집호를 단 한 번도 언급하지
않았지만, 전문가답게 수집한 일본 판화 2점(풍경과 인물)을 본다면, 큐피드의
화살이 어디서 날아왔는지를 어렵지 않게 추적할 수 있다. 크기만 다를 뿐 두
작품은 원작과 완전히 똑같다. 설명문은 둘 다 프랑스어로 적혀 있다. 첫 번째
판화, '호쿠사이의 〈후지산, 일본의 신성한 산(Le Fushi-Hama, montagne
sacrée du Japon)〉'은 서양인, 특히 빈센트처럼 자연을 사랑하는 사람에겐
특별한 풍경화였다. 전경은 나무를 다 보여주지 않고 줄기만 보여줘서 보는
사람에게 떠넘기고, 그림의 구도를 둘로 가른다. 빈센트가 공부한 네덜란드,
영국, 프랑스 풍경화에서는 그렇게 강렬한 구도를 본 적이 없었다. 두 번째는
큰 판화 - 두 페이지 크기의 종이 - 로, '우타마로의 〈일본 요리〉'를 묘사하고
있다. 이 그림에서 우리는 대각선으로 난 구도에서부터 강렬한 색 대비 - 노란색

호쿠사이, 〈후지산, 일본의 신성한 산〉
《삽화가 있는 파리: 일본 특집호》
1886년 5월

배경과 검은색 인물 – 에 이르기까지 빈센트가 일본 전통에서 어떤 획기적인
것을 차용했는지 알 수 있다. 두 판화 모두 프로방스에서 몇몇 작품을 그릴 때
영감의 원천이 된다(144쪽과 157쪽을 보라).

 이 강렬한 판화 2점은 1886년 봄에 빈센트의 손에 들어왔다고 알려져 있는데,
두 그림을 보면 빈센트가 곧 판화 매입을 시작할 거라고 쉽게 상상할 수 있다.
그는 지그프리트 빙의 다락방에서 몇 날 며칠 동안이나 '덧없는 세상'의 대가들 –
히로시게, 쿠니요시, 호쿠사이, 쿠니사다, 쿠니시카, 그리고 그보다 덜 유명한
수많은 화가들 – 이 그린 우키요에 그림 더미를 뒤적였다. 그의 수집품은 곧
660매 정도가 되었으며, 1887년 2월과 3월 사이에 그는 수집한 우키요에 판화
중 일부를 팔 요량으로, 화가들이 자주 가는 몽마르트의 카페, 르 탕부랭(Le
Tamburin)에서 전시회를 열었다.[10]

우타마로, 〈일본 요리〉
《삽화가 있는 파리: 일본 특집호》
1886년 5월

 1887년 가을, 빈센트는 자신의 새로운 열정을 널리 알리는 뜻으로 그의 창조적
정신을 상징하는 커다란 캔버스에 〈페레 탕기(Père Tanguy)〉를 그렸다. 이
초상화의 모델인 줄리앙 탕기는 빈센트의 친구이자 파리의 유명한 미술상이었다.
배경은 그가 좋아하는 자연 그리고 생명과 계절의 순환을 주제로 한 일본
판화들(110~111쪽을 보라)로 활기차고 밝게 구성했다. 에밀 베르나르에 따르면
반 고흐와 이상적 세계관을 공유했다는 탕기는 일본원숭이처럼 묘사되어 있고,
모자 뒤로 후지산이 말풍선처럼 솟아 있다. 그림 속 판화들의 비율이 실물과
똑같아 보인다는 점을 고려할 때, 페레 탕기가 실제로 그 판화들을 배경으로
포즈를 취했을 가능성이 있다. 짧게 반복해서 붓칠을 한 덕분에 인물이 배경과
더 잘 섞이며, 구도는 대단히 균일하고 거의 평면적이다. 빈센트는 초상화에서
처음으로 유사성을 무시하고 재현을 뛰어넘었다.

파리에서 2년간 동생과 함께 사는 동안 빈센트는 편지를 거의 쓰지 않았지만, 빌레미엔에게 보낸 한 편지에서 우리는 그의 주의력이 그 어느 때보다 강렬했음을 알 수 있다. 빌레미엔과 주고받은 편지는 1887년 10월 말 파리에서 시작된다. 작가가 되겠다는 생각을 품고서 짧은 편지를 보내온 여동생에게 빈센트는 자신의 본능에 충실하고 자신의 본성이 수면 위로 나올 수 있게 하라고 격려하면서, '밀알에 싹트는 힘이 있듯이' 우리 각자의 내면에도 그런 것이 있다고 말했다. 그러니 글을 쓰기 위해서는 공부할 필요가 없다고 강조했다. '아니, 사랑하는 어린 동생아, 춤추는 법을 배워라. [……]'[574]. 빈센트가 '어린 동생'에게 보낸 편지들은 어조가 자유롭고 인자해서 우리 가슴을 뭉클하게 한다. 또한 동생에게 독서에 관한 조언을 해주고, 프랑스 자연주의를 대표하는 당대 작가들, 에밀 졸라, 에드몽 드 공쿠르, 기 드 모파상(1850~1893)을 언급한 편지들에서 우리는 그의 문학적 사고를 들여다볼 수 있다. 동생에게 해준 열정적인 충고를 통해 우리는 빈센트가 많은 소설을 열심히 읽었고, 서점에 방금 나온 '기 드 모파상의 《몽토리올(Mont-Oriol)》을 지금 막 읽었다'라는 사실도 알 수 있다.

그해 가을에 빈센트는 위에서 언급한 종류의 소설책들을 쌓아놓고 유화 두 점을 그렸다(7쪽과 112쪽을 보라). 책은 테이블 위에 흩어져 있고, 제목은 읽을 수 없다. 두 번째 그림이 앞서 그린 습작보다 더 크고, 더 세밀하다. 책들은 소프트 커버에, 당시 프랑스 자연주의 소설책이 그렇듯 다수가 노란색 계열이며, 조르주 샤르팡티에가 출판한 것이 대부분이다. 전경에 펼쳐진 책이 있고 오른쪽에 파란색 표지의 책이 있어서 대비를 이룬다. 그 책은 '모파상의 걸작'인 《벨아미(Bel-Ami)》거나, 어쩌면 '지금 막 읽은' 《몽토리올》일지 모른다.[11] 빈센트에게 책, 특히 이 경우에 프랑스 문학은 그 자신과 주변 세계를 이해하는 수단이었다. 이 그림에서 그는 자신의 확신을 드러내고 근대 프랑스 문학에 대한 깊은 경의를 표한다. 테오의 제안에 따라 빈센트는 1888년 3월, 그 작품을 해마다 파리에서 열리는 〈앙데팡당(Les Indépendants)〉 전에 출품했다. 그 바람에 우리는 '이 작품에는 "파리의 소설"이란 제목을 붙여야겠어'라는 문장을 알고 있다[584].

두 그림이 탄생한 날짜는 정확히 알 수가 없다. 아마도 1887년 10월에서 11월 사이였을 것이다. 흥미롭게도 나중에 아를에서 부친 편지를 통해 우리는 빈센트가

〈페레 탕기의 초상화(Portrait of Père Tanguy)〉
캔버스에 유채
92×75cm (36¼×29½in.)
파리, 1887년

우타가와 쿠니사다(1786~1865)
〈미우라가(家)의 기녀 타카오 역을 하는
남자 배우(Actor in the Role of the
Courtesan Takao of the Miura House)〉
채색 목판화
36×25cm (14⅛×9⅞in.)
1861년

우타가와 히로시게(1797~1858)
〈사가미 강(The Sagami River)〉
〈후지산 36경(Thirty-Six Views of Mount
Fuji)〉 중에서
채색 목판화
36.4×25.5cm (14⅜×10in.)
1858년

우타가와 히로시게(1797~1858)
〈노리요리 신사 근처의 요시츠네 벚나무
(The Yoshitsune Cherry Tree near the
Noriyori Shrine)〉
채색 목판화
36.4×25.5cm (14⅜×10in.)
1855년

무명의 일본 화가(1860~1880 활동)
〈이리야: 나팔꽃(Iriya: Morning Glories)〉
'교토 명소 시리즈'
채색 목판화, 크레용
27.6×19.2cm (10⅞×7½in.)
1870년대

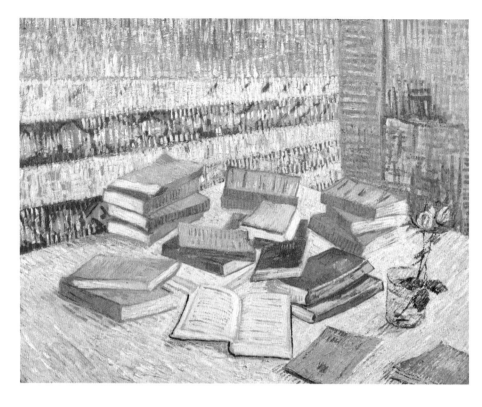

〈장미꽃이 꽂혀 있는 유리잔과 프랑스 소설책 더미(French Novels and Roses in a Glass)〉
(〈파리의 소설〉)
캔버스에 유채
73×93cm (28¾×36⅝in.)
파리, 1887년 10~11월

'앙데팡당전(展)에 책을 그린 정물화도 출품한다는
네 생각은 정말 훌륭한 것 같구나.
이 습작에는 **파리의 소설**이란 제목을 붙여야겠어.'
1888년 3월 10일 아를에서 테오에게 쓴 편지[584]

'온화한 노인이 밝고 푸른 실내에서 노란색 표지의
소설을 읽고 있어. 그의 옆에는 물잔이 있고,
잔 안에는 수채화 붓과 장미 한 송이가 꽂혀 있다네.'
1888년 8월 5일 아를에서 에밀 베르나르에게 쓴 편지[655]

피에르 퓌비 드 샤반(1824~1898)
〈남자의 초상(Portrait of a Man)〉, 외젠 베농
캔버스에 유채
치수 미상
1882년

파리에 있을 때 'M. 퓌비 드 샤반의 대단히 훌륭한 초상화'를 보고 감탄했다는 사실을 알 수 있다. '온화한 노인이 밝고 푸른 실내에서 노란색 표지의 소설을 읽고 있어. 그의 옆에는 물잔이 있고, 그 안에 수채화 붓과 장미 한 송이가 꽂혀 있다네'라고 빈센트는 묘사했다[655](테이블 위에 국화가 놓인 것으로 보아 빈센트가 다른 작품과 혼동한 것으로 보인다 – 옮긴이). 파리에 있을 때 빈센트는 11월 20일과 12월 20일 사이에 뒤랑뤼엘 화랑에서 열린 'M. 퓌비 드 샤반의 회화, 파스텔화, 드로잉전'을 보았다. 바로 그 전시회, 그 그림 앞에서 빈센트는 책 읽는 사람이라는 주제로 돌아가고 싶은 마음이 들었을지 모른다. 게다가 퓌비 드 샤반에게 고개를 끄덕여 인사한다는 표시로 빈센트는 두 번째 그림에 장미 세 송이와 유리잔을 그려 이 '대단히 현명하고 대단히 세심한' 화가에게 바쳤다. 샤반의 작품에 대해서는 '우리 시대와 통하는 면이 있다'고 칭찬하면서[655].

네덜란드 시절에 종이 위에 그린 4점은 모두 나이 든 독자를 보여주었지만 파리에서는 모델이 되어줄 노인조차 없었다(권두 삽화, 13쪽, 54쪽을 보라). '책 읽는 사람'을 내세워 '현대성'을 말하기는 호락호락하지 않았다. 빈센트는 어느 자화상에도 책을 든 자신의 모습을 그리지 않았고, 몽마르트 르픽로에서 형제들과 파리에 온 스코틀랜드의 화상 알렉산더 레이드의 초상화를 그릴 때도 친구의 손에 책을 들리지 않았다. 〈파리의 소설〉은 빈센트가 책 읽는 사람이라는 문제를 매우 개인적이고 친근한 방식으로 해결한 작품이다. 책들이 마치 친구인 양 포즈를 취하고 있다. 자유분방하게 스케치한 첫 번째 그림에는 21권의 책이 있고, 두 번째 그림에는 22권 또는 23권이 있다. 보이지는 않지만 책 읽는 사람도 가까이에 있다. 두 그림 모두에서, 책 한 권이 독자를 기다리듯 전경에 펼쳐져 있다. 안타깝게도 본문은 판독할 수가 없다.[12]

1887년 말에서 1888년 초의 어느 시점에 빈센트는 '책 읽는 사람'이란 주제로 돌아와 혁신적인 구도의 〈조각상이 있는 정물(Still Life with Statuette)〉을 그렸다. 책 두 권을 노란색과 담청색으로 그리고, 이번에는 제목을 자세히 그려 넣었다. 공쿠르 형제의 《제르미니 라세르퇴(Germinie Lacerteux)》와 기 드 모파상의 《벨아미》다. 책 옆에 그가 수집한 석고 조각상이 서 있고, 배경에는 상상의 푸른 밤하늘이 레몬색 – 노란색 휘장과 대비를 이룬다. 다시 한 번 빈센트는 장미 봉우리 세 개가 달린 가지를 그려 넣었는데, 〈파리의 소설〉에 있는 것과 사실상 똑같다. 꽃과 조각상은 네덜란드 거장들의 정물화에 그 작가의

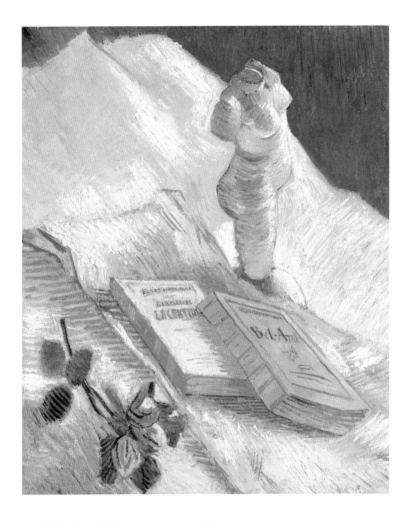

〈조각상이 있는 정물(Still Life with Statuette)〉
캔버스에 유채
55×46cm (21⅝×18⅛in.)
파리, 1887년 말

왼쪽 위
기 드 모파상(1850~1893)
《벨아미》
파리: Victor-Havard, 1885년

오른쪽 위
에드몽(1822~1896)과 쥘(1830~1870) 드 공쿠르
《제르미니 라세르퇴》(1864)
파리: Charpentier, 1884년

'예를 들어, 나 같은 사람, 그러니까 내 탓이든 아니든 여러 해 동안
거의 웃음을 잃고 살아온 그런 사람은 크게 한 번 웃을 필요가 있지.
바로 그런 기회를 오빠는 기 드 모파상의 소설에서 발견했단다. [......]
다른 한편 진실, 있는 그대로의 삶을 알고 싶다면, 예를 들어 드 공쿠르의
《제르미니 라세르퇴》,《창부 엘리자》, 졸라의 《생의 기쁨》,《목로주점》과
그 밖의 수많은 걸작들이 우리가 인생을 직접 느끼듯 생생하게 그려내고 있지.
그렇게 해서 진실을 듣고 싶은 사람들에게 그 느낌, 그 욕구를 충족시켜주는 거야.'
1887년 10월 말 파리에서 빌레미엔에게 쓴 편지[574]

전통적인 속성으로서 들어 있는 경우가 많다. 하지만 이 그림에서 빈센트는 책을 중심으로 구도를 조합하고, 충실하게 재현한 표지에 따라 나머지 부분의 색을 결정함으로써 그런 유형의 정물화에 신선한 바람을 일으켰다. 원근법이 없고, 대각선의 비대칭 구도이며, 시점이 대담할 정도로 높아서 동양의 멋을 풍긴다(101쪽을 보라).

제르미니라는 어린 하녀의 부도덕한 이중생활을 사실주의적으로 그려낸 《제르미니 라세르퇴》에서, 두 저자는 이야기 중에 동양에서 온 물건들을 풍부하게 묘사한다. 서문에서 드 공쿠르 형제는 나중에 '자연주의'라는 이름으로 불리게 될 경향을 예감한다. 노동계급을 배경으로 '진실, 있는 그대로의 삶'을 반영한 이 소설은 빈센트가 특별히 좋아하는 작품이었다[574]. 모파상의 《벨아미》에서 소설 제목과 같은 이름의 주인공('아름다운 벗', '멋진 오빠'란 뜻이다 – 옮긴이)은 파리 사교계 여성들에게 인기를 얻은 뒤 출세하기 위해 멋진 외모와 간교한 지혜를 이용한다. 아를에서 빈센트는 테오에게 장난스런 편지를 썼는데, 프로방스 여자들을 설득해서 모델이 되게 하기가 좀처럼 어렵다고 불평한 뒤 '난 벨아미 같은 사람이 아닌가 보다'라고 말했다[604]. 남자와 여자를 주인공으로 내세운 이 두 소설이 화려한 그림 한 점으로 합쳐져서 빈센트의 새로운 시기를 효과적으로 보여준다. 모파상과 드 공쿠르 형제 – 졸라, 플로베르, 리슈팽, 도데, 위스망스와 함께 – 는 빈센트가 1887년 10월 말 빌레미엔에게 쓴 편지에 '훌륭한' 소설의 저자로 소개된 바 있다. 나아가 빈센트는 같은 편지에서 '그들을 제대로 알지 못한다면 이 시대에 속한다고 말하기 어렵다'고 말했다[574].

새해가 밝아오자 빈센트는 지쳤다는 느낌과 함께 새롭게 소생할 필요를 느끼기 시작했다. 파리 사교계의 열기가 압력솥의 김처럼 그의 내면에 천천히 쌓여갔다. 그는 더 강한 빛, 더 생기 넘치는 태양을 찾아 프로방스로 떠나기로 결심했다. '농민 화가' 빈센트는 빛의 도시에서 특별한 경험을 하고 변신에 성공했다. 단 2년 만에 작품을 200점 이상 제작했으며, 그림 양식을 발전시키고 자신의 색채를 혁명적으로 변화시켰다. 그는 출정에 임하는 사람처럼 진지한 자세로, 숱한 생각과 포부를 마음에 품은 채 끊임없이 거울을 보면서 유화로 자화상을 27점이나 그렸다. 또한 일본 판화와 사랑에 빠져 수백 점을 수집했다. 그중 하나는 〈일본 판화가 있는 자화상(Self-Portrait with a Japanese Print)〉의 배경에 그려져 있다. 여기서 처음으로 빈센트의 눈은 편도(아몬드) 형태를 띤다.

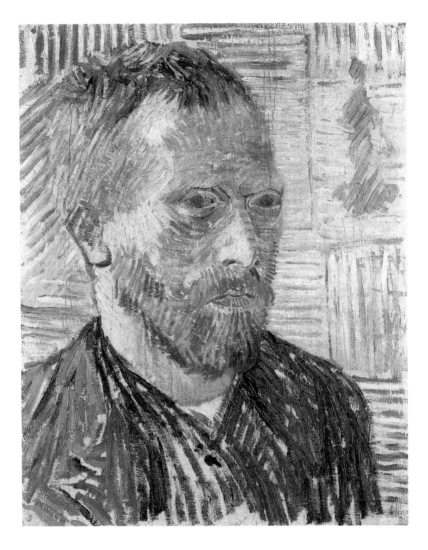

〈일본 판화가 있는 자화상(Self-Portrait with a Japanese Print)〉
캔버스에 유채
43.2×33.9cm (17×13⅜in.)
파리, 1887~1888년

초록색 눈이 두 가지 색조로, 즉 홍채와 동공은 지상의 초록색으로, 나머지는 바다의 초록색으로.[13] 거의 알려지지 않았지만 대단히 감동적인 이 초상화는 파리를 벗어나 프랑스 중부에서 '그 자신만의 일본'을 찾을 준비가 된 이 화가를 사진처럼 보여준다. 그의 예술적 발전 과정에서 전환기에 해당하는 이 시기는 책에 대한 취향 변화를 반영하는 동시에 거꾸로 그 변화에 의해 영향을 받은 것으로 보인다. 여동생에게도 말했듯이 파리에서 보낸 2년은 '과거의' 작가들과 '새로운' 작가들을 가르는 분수령이 되었다. '내 생각엔 현대 작가들의 좋은 점은 옛날 작가들처럼 세상을 도덕적으로 보지 않는 거란다'[574]. 하지만 파리는 그에게 더 내어줄 게 없었다. 프로방스가 그를 부르고 있었다.

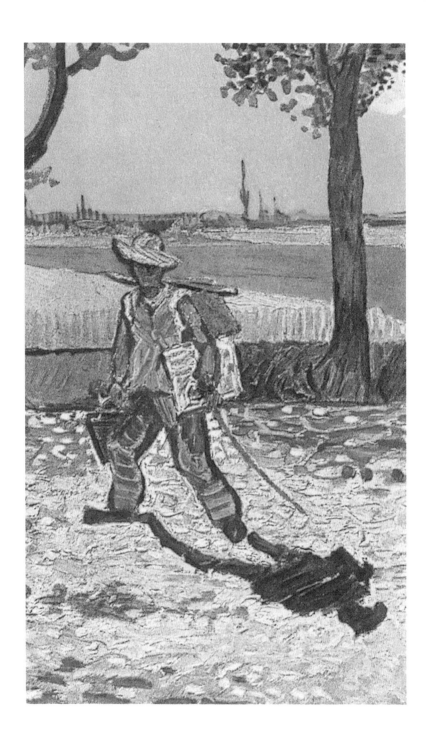

5장
프로방스에서

'여기는 지금 일본이란다'

1888년 2월 19일 일요일에 빈센트는 파리를 떠나 분주한 수도에서 멀리 떨어진 신세계를 찾았다. 그는 화가 겸 탐험가가 되어 용감하게 남쪽으로 내려갔다. 새로운 빛과 색을 찾아 '남쪽으로, 멀리 아프리카까지 내려가는 것도 피할 수 없다고 생각한' 들라크루아처럼[682]. 네덜란드에 있을 때 즐겨 읽은 샤를 블랑의 《우리 시대의 예술가》에 따르면, 들라크루아는 그곳에서 '새로운 태양을 볼 수 있었다' 한다.[1] 나중에 프로방스에서 빈센트는 동생에게 이렇게 썼다. '아프리카만이 아니라 아를에서도 자연을 바라보면 빨간색과 초록색, 파랑색과 오렌지색, 유황색과 연보라색이 멋지게 대비를 이룬단다'[682]. 이 색채의 세계에서 빈센트를 이끈 사람은 '가장 위대한 색채화가'[682] 들라크루아였다.

이번에는 가을이 아니라 봄이 빈센트에게 말을 걸었다. 그를 기다리던 것은 보리나주의 칙칙함도, 드렌터 지방의 메마른 잎과 검은 토탄도 아니었다. 그건 빛과 태양과 색채였다. 그가 파리를 떠나 남쪽으로 향한 것은 우울함 때문이라기보다는 낙관적인 희망으로 좀 더 새로운 것을 찾기 위해서였다. 그의 문학 가방에는 모험과 풍자가 가득한 새 책들이 담겨 있었다. 이 특별한 소설은 두 권 다 프랑스 소설로, 프로방스에서 보낸 처음 몇 달의 분위기와 잘 맞는다. 첫째는 알퐁스 도데(1840~1897)의 익살스러운 주인공 이야기 《타라스콩의 타르타랭(Les Aventures prodigieuses de Tartarin de Tarascon)》이고, 둘째는 피에르 로티(1850~1923)가 일본을 배경으로 쓴 극적인 로맨스 이야기 《국화 부인(Madame Chrysanthème)》이었다. 아를에 도착한 날 온 천지가 눈으로 뒤덮여 있었다. 빈센트는 흥분에 휩싸여 테오에게 말했다. '겨울 풍경이 일본과 똑같구나'[577]. 그의 눈에 비친 프로방스는 그랬다. 프로방스는 그의 일본이었다.

빈센트의 야심찬 목표 중 하나는 프랑스 남부에 화가들의 공동체를 만드는

것이었다. 그는 고갱, 베르나르, 라발, 시냑…… 같은 동료 화가들을 생각하고
있었다. 5월에 빈센트는 앞으로 '작은 노란 집', '아프리카 열대와 북부 민족의
중간에 있는 집'이라 부를 곳을 발견했다[714]. 방이 네 개인 노란 집은 라마르탱
광장에 있는 한 건물의 '오른쪽 날개' 부분이다(이 건물은 좌우 대칭이다 –
옮긴이). 이로써 빈센트는 화가로 살기 시작할 때부터 소중히 간직해온 꿈을
향해 실제로 첫발을 내딛었다[626, 602]. 소생과 흥분의 계절이지만, 그는
단순하고 진지했다. 집안에 의자 열두 개와 침대 두 개를 들여놓았다.

　아를에서 처음 몇 달을 보내는 동안 빈센트는 자연의 시학을 연달아
스케치하고, 이미 자신의 것으로 만든 일본 미술의 요소들을 거기에 녹여냈다.
'여하튼 간에 이미 꽃망울을 터뜨린' 편도나무 가지 하나가 수수한 유리잔에
꽂혀 있고, 잔에는 밝음이 눈부시도록 응축되어 있다. 이 그림은 빈센트의 초기
유화 중 하나로, 그는 '작은 스케치 두 점'을 그렸다고 말했다[582]. 그중 두
번째 그림은 분홍색의 교향곡이다. 가지 뒤에는 꽤 두꺼운 분홍색 책이 있지만,
제목은 그려 넣지 않았다. 표지색은 아마 꽃과 어울리도록 의도한 결과였을
것이다. 이 그림은 이제 곧 스물여섯 살이 되는 여동생 빌레미엔에게 줄
선물이었다.

　프로방스에서 빈센트의 손을 잡은 길동무는 보다 덜 진지한 책, 파리에서
읽은 것보다 더 재미있고 유쾌한 책이었다. 빈센트는 도데의 《타라스콩의
타르타랭》과 그 뒤에 나온 《알프스의 타르타랭(Tartarin sur les Alpes)》의
넉살좋은 주인공에 박장대소를 터뜨렸다. 표지 삽화부터 희극적인 내용을
암시한다. 시골뜨기 주인공이 허풍을 치고 다니다가 난처한 상황에 빠진다.
도데의 풍자소설은 프랑스 남부 사람, 특히 타라스콩 토박이를 희화화했기
때문에 빈센트는 눈길 닿는 모든 곳에서 그런 희화적인 인물 – '순수한 도미에'를
생각나게 하는 인물 – 을 보았다[695]. 아를에서 북쪽으로 단 20킬로미터 거리에
있는 그 마을을 직접 보고 싶은 마음에 빈센트는 서둘러 방문 계획을 세웠다.
6월 4일에는 생트 마리 드 라 메르에서 지중해의 파도를 그리다가 테오에게
편지를 썼다. '다음 주에는 타라스콩에 가서 스케치 두세 점을 하련다'[619].
우리가 알기로 그는 6월 10일 전후에 그 여행을 했을 것으로 추정된다. '일전에
타라스콩에 갔는데, 애석하게도 그날 햇빛과 먼지가 너무 많아 빈손으로
돌아왔단다'[623]. 하지만 나중에 보상이 돌아왔다. 그 눈부신 보상들 중 첫

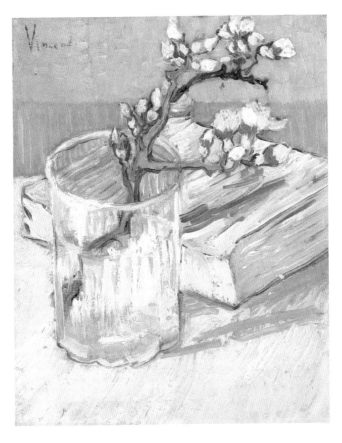

〈유리잔에 담긴 아몬드 나뭇가지와 책(Sprig of Almond Blossom in a Glass with a Book)〉
캔버스에 유채
24×19cm (9½×7½in.)
아를, 1888년

'나도 네 생일을 진심으로 축하한다.
내 작품 중에서 네가 좋아할 만한 걸 주고 싶어서 너를 위해
책과 꽃을 그린 작은 그림 하나를 남겨놓았단다.'
1888년 3월 30일 아를에서 빌레미엔에게 쓴 편지[590]

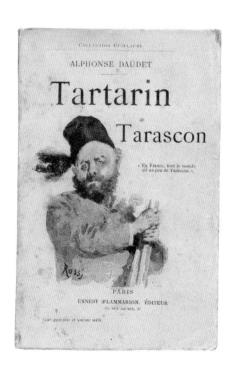

'방금 《알프스의 타르타랭》을
읽었는데, 정말 재미있구나.'
1888년 3월 9일 아를에서
테오에게 쓴 편지[583]

위
알퐁스 도데
《타라스콩의 타르타랭》(1872)
파리: Ernest Flammarion
1880년경

오른쪽
알퐁스 도데
《알프스의 타르타랭》(1885)
파리: Marpon et Flammarion
1886년

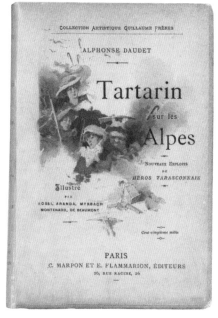

번째는 독특한 자화상, '상자, 지팡이, 캔버스를 지고 화창한 타라스콩 거리를 걸어가는 내 모습'이었다[660](129쪽을 보라). 보이지는 않지만 커다란 태양이 캔버스를 노란색으로 물들이고, 밀짚모자가 그늘을 만들어 인물의 눈을 가려주고, 그 인물의 시선에 이끌려 관람자는 타는 듯이 무더운 그림 속 장면으로 따라들어간다. 애석하게도 이 그림은 2차 세계대전 중에 분실되어 지금은 사진으로만 남아 있다. 인물 전체를 보여주는 이 유일한 자화상에서 화가는 대낮의 햇빛을 받으며 자신의 그림자와 함께 걸어간다.

타라스콩으로 가는 길에서 마주친 '먼지'가 8월 중순에 다시 돌아왔다. 이날 빈센트는 '길에서 고운 먼지를 뒤집어쓴 하얀 엉겅퀴(de la fine poussière du chemin)' 2점을 대단히 시적인 구도로 그렸다[659]. 우리가 아는 엉겅퀴 그림은 2점으로, 그중 하나는 눈이 부시게 하얀 노변 풍경을 보여준다. 멀리 한 여자가 보이고, 앞쪽에 먼지가 하얗게 뒤덮인 엉겅퀴가 캔버스를 지배한다(126쪽을 보라). 아주 특이하고 '희뿌연' 그런 장면 ─ 빛을 내는 오브제가 아니라 '먼지' 그 자체에 초점을 맞춘 ─ 을 시도하는 것은 빈센트 시학의 일부분이다. 파리에서 그린 화병 속 해바라기나 낡은 신발도 개념상 다르지 않다. 닳고 해진 흔적이나 시간의 경과를 탐구하려는 욕구가 그의 작품에 자주 출현하는데, 그때마다 화가의 눈은 묘사를 통해 가장 사소한 것들을 고양시켜 고귀함을 입힌다. 며칠 뒤 친구인 베르나르에게 편지를 쓸 때 빈센트는 '수많은 나비 떼가 소용돌이치고 그 아래에서 먼지를 뒤집어쓰고 있는 엉겅퀴를 바라본 뒤에'라고 말했고[665], 뒤이어 테오에게 쓸 때는 '다시 스케치하러 가는 길에', '헤아릴 수 없이 많은 흰나비, 노랑나비가 떼 지어 날고 있었다'라고 말했다[666]. 여기서 두 번째 스케치가 어느 것인지는 알 수 없다.[2] 《알프스의 타르타랭》[칼망─ 레비(Calmann-Lévy)에서 출간된 수채화가 들어간 판]의 책장을 넘기면 섬세한 삽화 하나가 나온다. 이 그림을 보면 '타라스콩 풍(風)'의 작품들에 영감을 준 것이 무엇인지 단서를 만날 수 있다. 수채화에는 새하얀 길을 따라 걸어오는 남자가 묘사되어 있다. 전경에 있는 엉겅퀴 가지 하나가 화면을 큼지막히 뒤덮고, 나비 세 마리가 그 주변을 날고 있다. 그림 설명에는 먼지가 언급되어 있다. '……먼지에 뒤덮여 온통 하얗고 바스락거리는, 타라스콩으로 가는 저 사랑스러운 길.'[3] 빈센트는 편지에 이 삽화를 언급하지 않았지만, 시각적으로나 언어상으로 분명 이 그림에서 영감을 받았을 것이다.[4]

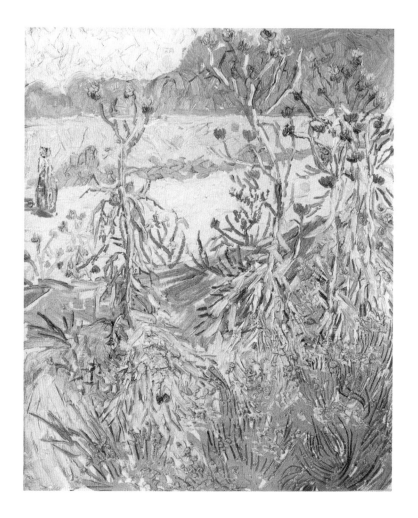

⟨엉겅퀴(Thistles)⟩
캔버스에 유채
59×49cm (23¼×19¼in.)
아를, 1888년

'수많은 나비 떼가 소용돌이치고 그 아래에서
먼지를 뒤집어쓰고 있는 엉겅퀴를 바라본 뒤에.'
1888년 8월 21일 에밀 베르나르에게 쓴 편지[665]

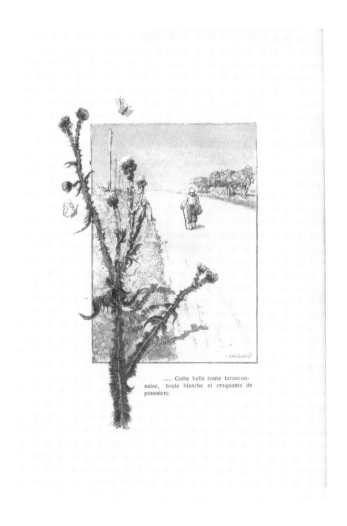

..... Cette belle route tarascon-
naise, toute blanche et craquante de
poussiere .

알퐁스 도데
《알프스의 타르타랭》(1885)
프레더릭 몽테나르의 삽화
파리: Édition du Figaro, Calmann-Lévy, 1885년, 321쪽

'......먼지에 덮여 온통 하얗고 바스락거리는,
타라스콩으로 가는 저 사랑스러운 길.'
알퐁스 도데,《알프스의 타르타랭》(1885)에서

 도데의 《타르타랭》은 〈타라스콩 승합마차(The Tarascon Diligence)〉의
원동력이 되기도 했다. '《타라스콩의 타르타랭》에 나온 낡은 승합마차의 한탄
기억나니? 정말 놀라웠지? 방금 여인숙 앞마당에서 그 빨간색과 초록색
마차를 그렸단다'[703]. '낡은 승합마차에겐 무슨 일이 일어나는가?'라는 장에서
도데는 승합마차에게 아주 힘들게 살다가 마지막에 아프리카로 추방되는
자신의 운명을 하소연할 수 있는 기회를 준다.[5] 빈센트가 테오에게 한 말들은
독서가로서 지닌 예술적인 안목뿐 아니라 그의 '문학적인' 소통 방식을 보여주는
좋은 예다. 게다가 그 말을 읽을 때 우리는 잠시 멈춰 다음과 같은 사실을
숙고하게 된다. 그의 문학적 영감을 확실히 표현한 이 편지가 없다면, 우리는
그 그림을 볼 때 빈센트가 《타라스콩의 타르타랭》을 생각하고 있었다는 것을
상상도 못했을 것이다. 어쩌면 빈센트의 예술을 아주 '수다스럽게' 만드는 것은
우리 관람객에게는 보이지 않는 이런 예술적 필터일지 모른다. 그 필터 때문에
빨간색과 초록색의 승합마차는 살아 있는 것처럼 느껴진다. 헤이그에서 했던
것처럼 여기 프로방스의 작품에서도 빈센트는 문학의 영향에 지배당하지 않고
문학을 자원으로 활용했다. 그만의 아주 개인적인 방식으로 문학과 예술과 삶을
융합한 것이다. 타라스콩으로 향하는 화가의 사화상은 큰 짐에 눌려 살짝 어색해
보이고 다소 '동양화된' 모습이긴 해도 이 점을 멋지게 증명한다.

 프랑스 남부에서 처음 몇 달을 보내는 동안 빈센트의 초상화법은 미묘하지만
의미 있는 변화를 겪었다. 배경이 갈수록 평평해져서 그가 수집한 일본 판화를
연상시켰다. 또한 그는 '일본식으로 색채를 단순화할 것'을 염두에 두었으며,
6월에는 친구인 에밀 베르나르에게 '일본 화가는 그림자를 무시하고, 단단한
물체들의 색을 나란히 펼쳐놓는다'라고 말했다[622]. 파리에서 배경을 달리
하며 초상화법을 실험한 뒤(인상주의나 점묘법의 붓놀림 또는 일본 판화로
장면을 채우기), 이제 아를에서는 '자유자재로 색을 다루는 화가'가 되고 싶다는
생각으로 인물과 배경의 관계를 연구했다[663]. 반 고흐는 '전형적인' 프로방스
사람들을 그렸다. 처음에는 젊은 프랑스 병사이자 트럼펫을 부는 '주아브'
병사를,[6] 두 번째는 친구이자 '우편배달부' 룰랭을, 세 번째는 '늙은 농부' 파샹스
에스칼리에를, 마지막으로는 미예 중위를 그리고 모두가 사랑한다는 의미로
'연인'이란 제목을 붙였다.[7] 새롭고, 거의 평평한 배경을 갖는 이 두상화들에는
공통된 특징이 있다. 모자, 즉 헤이그 시절에 신중하게 고안한 방법(52쪽을

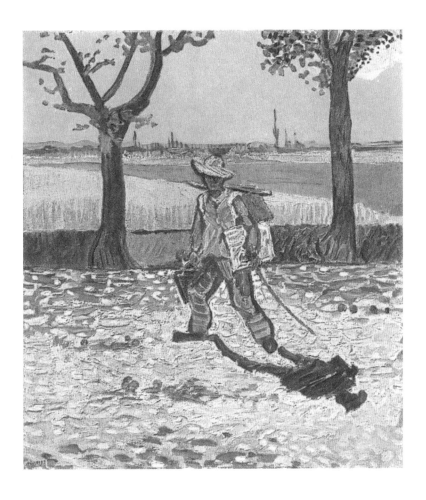

〈타라스콩으로 향하는 화가(The Painter on the Road to Tarascon)〉
캔버스에 유채
48×44cm (18⅞×17⅜in.)
아를, 1888년

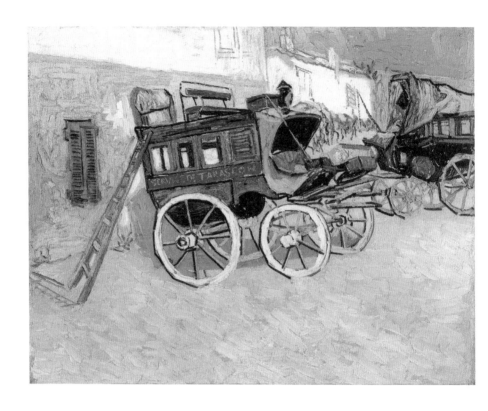

〈타라스콩 승합마차(The Tarascon Diligence)〉
캔버스에 유채
72×92cm (28⅜×36¼in.)
아를, 1888년

'여기 시골, 이 타르타랭의 고향은 얼마나 웃기는지! 그래, 난 아주 행복하단다.
멋지고 장엄한 시골이 아니라, 그냥 도미에의 판화에서 튀어나온 것 같아.
타르타랭이 나오는 소설들은 다시 읽어봤니? 아, 잊지 말고 꼭 읽어봐!
《타라스콩의 타르타랭》에 나온 낡은 승합마차의 한탄 기억나니?
정말 놀라웠지? 방금 여인숙 앞마당에서 그 빨간색과 초록색 마차를 그렸단다.
또 보자.'
1888년 10월 13일 아를에서 테오에게 쓴 편지[703]

알퐁스 도데
《타라스콩의 타르타랭》(1872)
삽화 〈추방당하는 승합마차〉
파리: Ernest Flammarion, 1880년경

"보케르 철도가 완공되자마자 난 아무짝에도 쓸모가 없는 물건으로 취급당해
알제리로 보내졌어. 나만 그런 게 아니야!
제길, 프랑스의 낡은 승합마차가 거의 전부 나처럼 쫓겨났지.
우릴 마치 보수당원들 – 느려터진 마차들 – 처럼 취급했어. 그리고 말이야,
여기서 우리는 개 같은 인생을 살고 있다고.'
알퐁스 도데, 《타라스콩의 타르타랭》에서

〈일본 소녀(La Mousmé)〉
캔버스에 유채
74×60cm (29⅛×23⅝in.)
아를, 1888년

'열두 살짜리 어린 소녀의 초상화를 막 끝냈다네.
갈색 눈, 검은 머리와 눈썹, 노란 회색의 살결, 베로나 색이 짙게 밴 하얀 배경,
보라색 줄이 들어간 새빨간 재킷, 큼직한 오렌지색 반점이 있는 치마,
작고 예쁜 손에 협죽도 꽃을 들고 있다네.'
1888년 7월 29일 아를에서 에밀 베르나르에게 쓴 편지[649]

보라)이 이제는 모델들의 신원을 알려주는 확실한 징표가 된다. 주아브 병사의 술 달린 빨간색 모자는 그가 제3연대 소속의 트럼펫을 부는 병사란 것을 말해준다. 룰랭의 파란색 모자에는 금색으로 우편(POSTES)이라 적혀 있고, 에스칼리에의 밀짚모자, 미예의 검은색과 빨간색 모자는 빈센트가 그린 '두상화'의 프로방스 버전임을 보여준다.

　프로방스 시절의 그림들 중 한 작품이 유난히 눈에 띈다. 빈센트의 친구인 화가 외젠 보흐의 초상이다. 이 친구는 '대단히 짙고 강렬한 푸른색' 배경을 하고 있는데, '그 짙푸른 색과 대비되는 밝게 빛나는 금발의 머리가 밤하늘의 별처럼 신비한 효과를 내뿜는다'[663]. 빈센트는 이 작품에 〈시인(Le Poète)〉이란 제목을 붙였다.[8] 그는 어느 시인을 생각하고 있었을까? 테오와 함께 파리에 살 때는 프랑스 근대 시가 유행했지만, 상징주의와 '퇴폐주의자들'의 시는 '아주 진부한 것을 묘하게 뒤얽힌 방식으로 말하는 걸 좋아하기' 때문에[630] 그에겐 매력이 없어 보였다. 베르나르는 샤를 보들레르(1821~1867)를 존경했지만 빈센트는 아니었다.[9] 하지만 미국 시인 월트 휘트먼(1819~1892)의 실존주의적 성향을 만났을 때 빈센트는 황홀감을 느꼈다. 아를에 있던 바로 그 시절에 그는 빌레미엔에게 휘트먼의 〈콜럼버스의 기도〉[《풀잎(Leaves of Grass)》에 수록]를 읽어보라고 권했다. '휘트먼은 미래에서, 심지어 현재에서도, 건강한 세계, 관대하고 솔직한 육체적 사랑, 우정의 세계를 본다. 정말 엄청난 세계, 별이 빛나는 거대한 창공을 보는 것 같단다. 간단히 말해 이 세상 위에 펼쳐진, 신과 영원이라고 부를 수밖에 없는 걸 말이야'[670]. 고흐의 반짝이는 하늘은 어쩌면 휘트먼의 별이 빛나는 거대한 창공일지 모른다.

　그해 봄 빈센트가 프로방스에서 읽은 중요한 책이 하나 더 있는데, 바로 피에르 로티의 《국화 부인》[(푸치니의 〈나비 부인(Madama Butterfly)〉에 영감을 준 책]이었다. 나가사키를 배경으로 한 이 소설은 프랑스 장교가 키쿠우 상이라는 일본 여자와 결혼하는 이야기다. 키쿠우는 일본말로 국화고, 그래서 제목이 '국화 부인'이다. 빈센트는 이 책에 흠뻑 매료되었고, '일본에 관한 흥미로운 이야기가 많다'고 느꼈으며[628], 즉시 '그의' 무스메(mousmé)를 (프로방스풍으로) 그렸다. '무스메는 열두 살에서 열네 살 사이의 일본 소녀(이 그림에서는 프로방스 소녀지만)'이라고 그는 로티의 말을 인용해서 테오에게 설명해주었다[650]. 어린 소녀가 '작고 예쁜 손에'[649] 협죽도 꽃을 들고

있는데, 상반신은 '베로나 색이 짙게 밴' 배경 앞에 있고, 얼굴은 프랑스 작가의 묘사와 권두 삽화에 있는 로시(Rossi)의 수채화를 참고했다. 결국 그녀는 인형 같은 얼굴에 머리를 위로 올린 일본 여자 또는 소녀다. 빈센트는 협죽도 꽃을 매우 좋아해서 노란 집에 사는 동안 '문밖에 있는 물통들'에 두 그루를 심겠다고 마음먹기도 했지만[685], 실행에 옮긴 것 같지는 않다. 대신에 그는 마욜리카 도자기에 협죽도 꽃다발을 꽂은 뒤, 작품 한가운데에 화병을 갖다놓고 분홍과 초록의 유희를 즐겼다. 테이블 위 화병 옆에는 그의 또 다른 길동무인 졸라의 《생의 기쁨》이 레몬 옐로 색으로 강조되어 있고, 제목을 알 수 없는 다른 책 하나가 그 밑에 있다.[10] 반 고흐는 우리에게 생의 두 얼굴을 자주 보여준다. 한편으로는 '사랑을 말하는' 꽃을[763], 다른 한편으로는 낙관적인 제목으로 위장한 졸라의 신랄한 세계관을.

《국화 부인》에는 피에르 로티의 시적인 자연 묘사, 즉 일본의 '휘황하고 고요한 달'에서부터 '산중의 훈훈한 침묵'에 이르기까지 아름다운 정경들이 곳곳에 등장하는데, 책 전체에 여기저기 흩어져 있는 곤충 삽화들이 그런 정경을 더욱 아름답게 해준다. 혼자 있는 매미는 더없이 아름다우며, 금방이라도 지면을 박차고 날아갈 것만 같다(136쪽을 보라). 매미의 노래는 '이 나라를 대표하는 소리'로, 로티의 글 전체에 퍼져 있다. '일본의 시골에서는 귀에 거슬리는 우렁찬 소리가 영원히 이어질 것처럼 밤낮없이 메아리친다.' 무더운 한여름에 빈센트는 자신이 매미 같다고 느꼈다. '나는 한낮에 뜨거운 햇빛을 받으며 밀밭에서 작업한단다. 어떤 줄 아니? 난 그 열기를 매미처럼 한껏 즐긴단다'[628]. 아를에서 빈센트는 매미가 지독하게 시끄럽다는 걸 알았다. '매미들은 한 놈 한 놈이 개구리만큼이나 우렁차게 노래한단다'[638]. 테오에게 보낸 편지글 사이에 그는 아름다운 매미 한 마리를 그려 넣었다. '제 고향에 있는 건 아니지만, 일본 화첩에서 이런 놈들을 볼 수 있지.' 빈센트는 우타가와 요시마루의 '벌레와 곤충' 판화를 알고 있었지만, 그의 상상력을 정말로 살찌운 것은 로티의 책이었다.[11]

9월 중순에 모든 준비가 끝나자 빈센트는 새집으로 들어갔다. 그리고 '그림 그리는 기관차'가 된 기분이라고 테오에게 써 보냈다[680]. 그 무렵 빌레미엔은 파리에 와서 최신 예술의 경향을 살펴보고 있었다. '테오의 말을 들으니, 작은 오빠가 너에게 일본 판화 몇 장을 줬다더구나. 오늘날 회화가 가고 있는 방향을 이해할 수 있는 가장 실용적인 방법이지. 색채가 밝고 풍부해지는 쪽으로 가고

피에르 로티
《국화 부인(Madame Chrysanthème)》
파리: Édition du Figaro, Calmann-Lévy, 1888년, 권두 삽화

피에르 로티

《국화 부인》

파리: Édition du Figaro, Calmann-Lévy, 1888년

있어'[678]. 때 묻지 않은 자연과 강렬한 태양이 있기에 프로방스는 빈센트에게 '그의' 일본이었다. '여기서는 일본 판화가 필요 없단다. 항상 내 자신에게, 지금 여기는 일본이야라고 말할 수 있기 때문이지'[678]. 일본 에도 시대를 상징하는 화가 가츠시카 호쿠사이(1760~1849)는 빈센트가 존경해 마지않는 자리를 차지하고 있다. 호쿠사이는 '실물을 모사하는 모든 화가 중 가장 훌륭한' 한 사람으로 그림의 속도감과 통일성이 타의 추종을 불허한다. 상징적인 작품 〈거대한 파도(Great Wave)〉 또는 〈가나가와 해변에 몰아치는 거대한 파도 아래에서(The Underway off Kanagawa)〉를 언급하면서 그는 테오에게 '이 파도는 발톱이고, 배는 그 발톱에 찍혔구나. 너도 느낄 수 있겠지'라고 말했다[676]. 프로방스에서 빈센트는 지그프리트 빙에게서 호쿠사이의

〈매미(Cicada)〉
21.1×13.5cm(8⅜×5¼in.)
1888년 7월 9~10일 아를에서 테오에게 쓴 편지[638]

⟨자화상⟩
캔버스에 유채
61.5×50.3cm (24¼×19¾in.)
아를, 1888년 9월

'내가 오래전부터 감동한 사실이 하나 있어.
일본 화가들은 그들끼리 서로 나누며 살아간다는 점일세. 그러니 그들은 분명
서로를 좋아하면서 가족처럼 살았을 테고, 틀림없이 조화롭게 지냈을 거야.
실제로 그들은 책략과 음모가 아니라 자연의 방식에 따라 형제처럼 살았다네.
만일 우리가 이런 점에서 그들을 더 닮아간다면, 우리 삶이 더 좋아지겠지.
또한 일본 사람들은 돈을 아주 조금씩만 벌면서 단순 노동자처럼 살았다네.'
1888년 10월 3일 아를에서 에밀 베르나르에게 쓴 편지[696]

판화를 더 구해달라고 테오에게 부탁했다. '신성한 산의 경치, 풍속과 관습의 장면들'이면 좋다고 했다[640]. 그는 이미 유명해진 호쿠사이의 세 권짜리 걸작, 〈후지산 100경(One Hundred Views of Mount Fuji)〉을 말하고 있었다. 두 번째 화첩(반 고흐의 유산에 있다)을 펼치는 사람은 검은색과 두 가지 톤의 회색으로 그려진 거대한 파도 그림 〈바다에 떠 있는 후지산(Fusi at Sea)〉에 감탄하게 된다. 하지만 파도와 놀을 표현한 다른 판화들도 빈센트의 손에 들어왔을 가능성이 있다. 호쿠사이의 대담한 작품들은 빈센트의 생각을 자극하고, 그처럼 빠르게 그리고 싶은 욕구에 불을 지폈다. 그는 공스의 《일본 미술》에서 한 구절을 빌려 동생에게 이렇게 적어 보냈다. '일본 화가들은 빠르게, 번개처럼 아주 빠르게 그린단다. 신경이 더 섬세하고 감정이 더 단순하기 때문이지.' 이 책에는 다음과 같은 글이 있다. '판화를 찍기 위해 작업할 때 호쿠사이는 간결하고, 신속하고, 충동적이고, 종종 거칠게 작업했다. 하지만 자연을 관조하거나 혼자 그릴 때 그의 솜씨는 요정처럼 나긋나긋해졌다. 그의 붓은 생명을 얻고 관능적인 기쁨을 느끼며 그의 생각을 따라 사랑스럽게 움직이는 듯하다. [……] 자연 속의 어떤 것도 그에겐 낯설지 않았다 [……].'[12]

빈센트에게도 자연은 전혀 낯설지 않았다. 공기 같은 영묘한 풍경, 구름 한 점 없는 하늘로 화폭을 채운 지평선, (갈수록 그만의 스타일로) 일본 화가처럼 빠르게 갈대 펜으로 스케치한 파도, 배경, 하늘. 빈센트는 이미 – 개성적이고, 자신만만하고, 의심의 여지가 없는 – 진정한 캘리그래피의 경지에 들어서고 있었다. 그가 테오에게 말했다. '네가 여기서 시간을 좀 보냈으면 좋겠구나. 조금 지나 시야가 변하면 너도 일본적인 눈으로 보게 될 거고, 색을 다르게 느끼게 될 거다'[620].

이 변화는 그의 얼굴에도 나타났다. 1888년 9월 빈센트는 그의 모든 자화상 가운데 가장 인상적이라 할 수 있고, 근대 초상화법에 혁신적인 답이 될 수 있는 작품을 선보였다. 일본 수도승이 된 화가, '영원한 부처를 소박하게 숭배하는 사람'을 그린 것이다. 포즈는 조각상 같고, 명상에 잠긴 시선은 무한 속으로 사라진다. '옅은 베로나 색' 배경에 반원형의 붓놀림이 남아 가상의 후광을 만들어낸다. 관람자는 그 투명한 신성에 빠져 길을 잃는다. 《국화 부인》의 수많은 삽화가 이 작품에 영감을 줬을지 모른다. 33장의 첫머리에 등장하는 친절한 무슈 수크레는 그림을 한 장씩 끝도 없이 그린다.[13] '가끔 머리가 굉장히

《예술적 일본(Le Japon Artistique)》
(S. 빙이 발행하는 미술과 산업 관련 잡지)
파리, 1888년 5월
표지(아래)와 프로그램(왼쪽)

'일본에 관한 빙의 글은 약간
건조하고 부족하다는 느낌이
든다. 위대하고 모범적인
예술이 있다고 말은 하지만,
겨우 그림 몇 장을 보여줄 뿐,
이 예술의 특징을 말해주는
일에는 그리 유능하지 않은 것
같다.'

1888년 9월 21일 아를에서 테오에게
쓴 편지[685]

익명의 화가
〈풀 습작(Study of Grass)〉(1845)
《예술적 일본》
파리, 1888년 5월

'일본 미술을 공부하다 보면 어김 없이 현명하고 철학적이며
식견 높은 인물을 만나게 된단다.
그 인물은 무엇을 하며 시간을 보낼까? 지구와 달의 거리를 연구하면서?
아니야. 비스마르크의 정치를 연구하면서? 그것도 아니야.
그 사람은 풀잎 하나를 연구해.
하지만 이 풀잎을 통해 그는 모든 식물을 그리고, 그런 뒤 계절과 풍경의
드넓은 특징을 그리고, 마지막으로 동물과 인물을 그리게 되지.
그렇게 인생을 보내는 거야.
인생은 모든 걸 다 하기에는 너무 짧거든.'
1888년 9월 24일 아를에서 테오에게 쓴 편지[686]

맑아진다. 그러면 며칠간 자연이 정말로 사랑스럽고, 그런 뒤 더 이상 나 자신을
의식하지 못할 때 그림이 꿈에서처럼 내게 다가온단다'[687]. 빈센트는 이
작품을 고갱에게 헌정했다. 곧 그가 노란 집에 올 예정이었다.[14]

그 사이 파리에서는 지그프리트 빙이 《예술적 일본(Le Japon Artistique)》이란
잡지를 창간했다. 1888년 5월 창간호가 시적인 표지 디자인을 뽐내며 세상에
나왔다. 파리는 열광했고, 빈센트는 7월에 기사를 읽었다. 9월에는 테오가
창간호를 보내주었다.[15] '삽화가 있는 월간 잡지' – 1891년까지 프랑스어,
영어, 독일어로 발행되었다 – 서두에는 일본의 생활방식, 미술, 풍속, 장인을
묘사하는 긴 기사가 게재되었는데, 가츠시카 호쿠사이의 작품에서 영감을 받은
작고 아름다운 삽화들이 딸려 있었다. 컬러 도판 10장이 '가제식(加除式)'으로
들어 있고, 도판들을 자세히 설명하는 '삽화에 관한 주석'이라는 섹션이 잡지를
더욱 빛내주었다. 이 주석을 실은 이유는 '우리의 삽화 역사, 성격, 특징을
압축해서' 보여주기 위함이었다. 도판 중 일부는 일본 원작의 판화와 만화를
충실하게 복제한 것으로, 이럴 수 있었던 것은 그라비어인쇄의 개척자 샤를
기요(1853~1903)의 '열정과 기술' 덕분이었다.[16] 컬러 도판 중에는 다양한
수집가의 수집품 – 칼코등이(칼자루의 목 쪽에 감은 쇠테 – 옮긴이), 가면, 청동
화병 등 – 을 모사한 앙리 게라르의 삽화도 들어 있었다. 창간호의 권두 삽화를
보면 잡지의 주역들을 알 수 있다. 'S. 빙이 편집'하고, 루이 공스, 에드몽 드
공쿠르, T. 하야시, 폴 만츠, 아리 르낭 등이 일조했다. 모두 일본 미술의 전문가
겸 수집가였으며, 일본 예술 문헌에 폭넓게 심취한 빈센트로서는 많은 이름이
익숙했다.

창간호에는 빙의 《프로그램》이란 글이 실린 반면에 두 번째 호에는 루이
공스의 《장식에서 보이는 일본인의 천재성》이란 글이 실렸다. 빈센트는
두 글을 똑같이 탐독했지만, 빙의 접근법에는 비판적이었다. 글이 '약간
건조'하고, '[빙은] 미술의 특징을 느끼게 해주는 일에는 그리 유능하지 않다'고
생각했다[685]. 빙은 이 잡지에 대한 포부를 분명히 밝혔다. '대중에게 《예술적
일본》을 내놓으면서 나는 일본 미술의 역사에 관해 이미 존재하는 많은 저작에
한 장을 추가할 생각은 조금도 없다.' 이 말은 '미학의 거장들'이 전념해 쓴
'날카로운 분석'의 글들을 가리켰다. 대신에 빙이 선언한 목표는 특정한 주제를
다룬 글들을 가지고 더 많은 대중에게 접근하는 것이었다. 그의 큰 장점은

일본 판화[호쿠사이의 〈망가(manga)〉 포함]뿐 아니라 직물, 시각적 모티프, 광범위한 물건들을 정확히 모사해서 보여주기로 한 데 있었다. 그러면 제조업자, 장인, 예술가를 자극해서 장식 예술 부문에 르네상스를 일으킬 수 있었다. 이런 측면에서 빙은 일본 미술과 문화를 대중화하는 데 크게 이바지했다. '이제 나는 이 일에 몸 바칠 것이다.'

빙은 이어서 일본 화가가 자연에 접근하는 방식에 대해 이야기했다. '한마디로 일본 화가는 자연에는 만물의 근본 요소가 담겨 있다고 믿는다. 또한 그에 따르면, 신이 창조한 우주는 풀잎 하나라 할지라도 예술의 가장 고매한 개념에 속하지 못할 것은 없다.' 빈센트는 즉시 도판을 살펴보았다. 그리고 테오에게 말했다. '빙의 복제도판을 보다가 풀잎, 카네이션, 그리고 호쿠사이의 작품에 감탄했단다'[686]. 특히 무명 화가가 그린 풀잎은 화가의 철학적이고 관조적인 접근법에 대해 곰곰이 생각할 거리를 던져주었다. 빈센트는 그 무명 화가에게 절대적으로 공감했다. 빈센트에게 풀잎을 관찰한다는 것은 세계, 계절, 동물, 인물을 '관찰할 줄 안다는 것'이었다. 또한 종교적인 고요함 속에서 자연과 하나가 될 줄 안다는 것이었다. '생각해보렴. 일본 사람들이 우리에게 가르쳐주는 건 거의 새로운 종교가 아닐까? 아주 소박한 사람들이, 마치 스스로가 꽃이 된 양 자연 속에서 살잖아?'[686]. 10월 말에 그린 아주 단순한 그림, 〈쟁기질한 밭과 나무줄기(Ploughed Field with a Tree Trunk)〉(일명 〈밭고랑〉)에서 빈센트는 일본인의 시선과 '자유분방한' 색채화가를 결합했다. 커다란 캔버스 한가운데 나무줄기가 서 있는 것을 보면 《삽화가 있는 파리》에 실린 호쿠사이의 풍경이 떠오른다. 자신 있는 붓놀림으로 땅에 수평으로 고랑을 파고, 수직으로 줄기를 세워놓았으며, 줄기 자체를 빈 캔버스로 삼아 새로운 서예 작품을 완성한 듯하다. 노란색 하늘이 캔버스 전체에 황금빛 색조를 뿌리는 것이, 색이야말로 강력하고 모던한 변혁의 방법이라는 빈센트의 믿음을 명백히 보여준다. '미래의 화가는 이전에는 존재하지 않던 새로운 색채화가란다'[604].

따뜻한 날씨가 끝나가고 있었다. 빈센트는 가을이 되면 '나쁜 계절'의 우울함이 찾아오는 데다가 모델이 부족해지지 않을까 걱정했다. '하지만 기억을 더듬어 인물을 그리는 방안으로 이 문제를 피해 가보려고 한다. 모델이 없으면 내 능력을 최대한 발휘하지 못해 늘 좌절하긴 해도, 이젠 너무 고민하지 않는단다. 내가 어디에 이를지 고민하지 않고 풍경과 색을 그리고 칠하지. 그래,

〈쟁기질한 밭과 나무줄기(Ploughed Field with a Tree Trunk)〉, 일명 〈밭고랑(The Furrows)〉
캔버스에 유채
91×71cm(35⅞×28in.)
아를, 1888년 10월

내가 모델을 구하러 가면 어떤 상황이 될지 알고 있으니까. 그럼에도 내 모델이 되어 달라고 애원한다면 《작품(L'œuvre)》에 나오는 졸라의 착한 화가와 다를 바가 없다는 거지'[687]. 《작품》의 첫머리에서 졸라의 화가 클로드 랑티에는 자신이 '눈으로 그녀를 게걸스럽게 먹고 있다'고 느끼면서 '마비된' 모델을 이렇게 안심시킨다. '잡아먹진 않을게요, 알겠죠?'

　소설 속에서 랑티에와 동료 화가들은 파리와 살롱들의 관료주의에 새로운 예술 형식을 도입하고자 분투한다. 대중이 외면하고 동료들마저 알아주지 않자 랑티에는 패배감을 견디지 못하고 미완성 걸작 앞에서 목을 맨다. 이 이야기의 배경은 파리의 예술계와 1863년 〈낙선자전(Salon des Réfusés)〉이다. 졸라는 친구인 에두아르 마네와 폴 세잔에게 들어 그 세계를 속속들이 알고 있었다.[17] 이 이야기는 1885년 12월부터 1886년 3월까지 총 80회에 걸쳐 일간지 《질 블라스(Gil Blas)》에 연재되었다. 빈센트는 안트웨르프에서 파리로 넘어가기 몇 주 전에 《질 블라스》를 언급한 적이 있었다[552]. 졸라의 화가 랑티에는 빌레미엔에게도 잠시 생각할 틈을 주었다. 우리는 1887년 봄에 테오가 그녀에게 보낸 다정한 편지를 통해 그 사실을 알 수 있다. '네가 말한 책, 《작품》을 읽었다. 읽기 전에는 나도 서평에 이끌려서 주인공이 빈센트 형과 많이 닮았겠거니 생각했단다. 하지만 그렇지 않더구나. 그 화가는 도달하기 어려운 것을 추구했지만, 빈센트 형은 존재하는 것을 너무나 사랑해서 그런 함정에는 **빠지지 않을 거야**.'[18] 생각할수록 가슴이 아픈 이 구절은 빈센트, 테오, 빌레미엔이 저마다 어떤 방식으로 소설 속의 가상 인물을 실제 인물로 보고 있었는지를 알려준다.

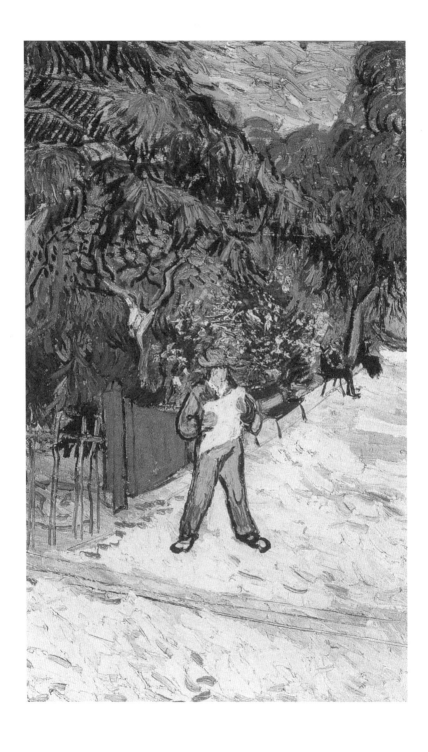

6장
빈센트와 책 읽는 사람

'사람은 보는 법과 사는 법을 익혀야 하듯이,
책 읽는 법을 익혀야 한다'

책 읽는 사람이 그려진 작품 중에 반 고흐가 처음으로 중요하게 여기고 여러 면에서 출발점으로 삼았던 인물군이 있는데 이들은 렘브란트의 작품 〈성경 독송(La lecture de la Bible)〉을 모사한 판화에 등장한다. 빈센트가 아꼈던 이 작품에서 우리는 3세대를 본다. '늙은 여자', '젊은 어머니', '요람 속 아이'다(27쪽을 보라). 젊은 여자는 성경을 큰 소리로 읽는다. 한때는 그런 관습이 있었고, 반 고흐의 가족도 그 관습을 지켰다. 그래서 이 장면이 빈센트에게 유년의 기억을 건드리는 특별한 계기가 되었는지 모른다. 빈센트는 이 판화를 너무나 사랑해서 1875년 테오에게 한 장, 여동생 안나에게 한 장을 보냈고, 1882년 헤이그에서 시엔의 아들이 태어났을 때 요람 위 벽에 한 장을 걸어두었다. 그는 요람 속 아기를 바라보는 느낌을 그리스도의 탄생, '크리스마스 날 밤의 영원한 시'를 목격하는 느낌에 비유했다[245]. 어릴 적에 반 고흐의 집에도 요람에 누운 아기가 없진 않았을 것이다. 빈센트는 6남매 중 맏이였다. 좋아하는 동생 빌레미엔은 빈센트가 아홉 살이던 1862년 봄에 태어났다.

가족의 편지를 보면, 그들이 저녁마다 한자리에 모여서 큰 소리로 책을 읽는 습관이 있었음을 알 수 있다. 가족들은 성경에서부터 시와 동화에 이르기까지 다양한 문학작품을 읽었을 뿐만 아니라,[1] 서로 공유하고 싶은 편지도 큰 소리로 읽었다.[2] 그렇게 친밀하게 시간을 보낸 탓에 가족의 유대가 아주 단단했다. 1874년에 아버지 테오도루스는 테오에게 이렇게 썼다. '우린 저녁에 자주 소리 내어 책을 읽는다. 지금은 불워의 《케넬름 칠링리(Kenelm Chillingly)》를 읽고 있어. 아름다운 문장이 아주 많구나.'[3]

빈센트의 부모에게 독서는 특별했다. 그들은 독서가 아이들의 정신을

147

교화하고 성격을 강하게 해주는 역할을 한다고 여겼다. 아버지 테오도루스 목사와 어머니 안나는 성경 외에도, 네덜란드 시인이자 신학자 겸 설교자인 페트루스 아우구스투스 드 제네스테(1829~1861)의 서정시에 큰 가치를 부여했다. 당시에 네덜란드 개신교 사람들은 대부분 제네스테의 시를 높게 평가했다. 멀리 떨어져 있을 때도 부모는 대중적이고 자유로운 제네스테의 시를 읽고 '다시' 읽으며 '성경의 수많은 말씀과 함께 그의 말을 가슴에 새기고 삶의 투쟁에서 무기로 쓸 것'을 당부했다.[4]

이렇게 반 고흐의 자녀들은 성경, 도덕적인 소설, 유익한 문학을 힘든 시기에 의지할 수 있는 중요한 버팀목으로 여기고, 글의 가치를 인식하도록 교육받았다. 집을 떠나 일을 시작할 때도 아이들은 부모 형제와 편지로 연락하며 지냈다.[5] 이렇게 정기적으로 편지를 주고받은 덕에 가족은 언제나 끈끈한 관계를 유지했다. 부모는 아이들이 둥지를 떠나서도 계속 성장하는지를 점검할 수 있었고, 읽을거리는 스스로에게 맡긴다 해도 아이들이 어떻게 사는지를 주의 깊게 지켜보았다.

따라서 빈센트가 보리나주에서 결정적인 형성기를 보낼 때, 그에게서 빅토르 위고의 책을 받은 그의 부모는 빈센트의 독서 취향이 변했다는 걸 알고 근심에 싸였다. 그들은 빈센트가 너무 열심히 책을 읽고 있다는 걸 알게 되었다. '하지만 책을 읽은 결과로 비현실적인 것을 얻는다면, 그게 좋은 일일까?' 1880년 7월에 어머니는 테오에게 이런 편지를 써 보냈다. '도대체 빈센트는 책을 읽고 무슨 생각을 얻는 걸까? 빈센트가 빅토르 위고의 책을 보내왔다만, 이 작가는 범죄자 편을 들고, 악을 악이라 부르지 않는구나. 사람들이 악을 선이라 부른다면 세상이 어찌 되겠니? 아무리 좋게 생각하려고 해도, 그건 아닌 것 같구나.'[6]

빈센트는 엄청난 격변의 시대를 살고 있었다. 프랑스 혁명이 되돌릴 수 없는 동력이 되어 거기서 시작된 변화의 파도가 유례없는 속도로 유럽을 휩쓸었다. 19세기 문학 ─ 빈센트가 짧은 생애를 사는 동안 깊이 심취했던 문학 ─ 은 연대순으로 낭만주의에서 출발해 사실주의와 자연주의를 거친 뒤 마지막으로 상징주의와 퇴폐주의에 도달했다. 그 세계관은 더 이상 18세기 합리주의와 고전주의 전통의 엄격한 울타리에 갇혀 있지 않았다.

19세기 이전에 책 읽기는 정보를 공유하는 가장 일반적인 행위여서 남들 앞에서 크게 낭독하곤 했다. 인쇄된 글과의 특별한 관계를 누릴 수 있는 계층은

학자, 종교인, 교양 있는 엘리트에 국한되었다.[7] 하지만 다음 세기가 되어 문해력이 높아지고 인쇄술이 발전한 데다가 새로운 정치·사회적 인식이 퍼져나가자, 문학 시장이 새싹을 틔우고 유럽 전체에 뿌리를 내리기 시작했다. 이 새로운 문학 시스템에서 소설이 급부상하여 모든 사회 계층이 읽을 수 있도록 고안된 읽을거리로 자리매김했다.

부단한 변화의 물결 속에서 19세기는 하나의 소리 없는 혁명을 목격한다. 혁명은 독서라는 새로운 습관을 받아들일 수 있는 가정에서 일어났다. 이 문학 혁명으로 사람들은 신문을 통해 시사 문제에 접할 수 있었고, 삽화가 있는 정기간행물을 통해서도 다양한 글을 읽을 수 있었다. 정기간행물은 19세기 중반부터 꾸준히 인기를 얻었으며 그 범위도 도시 밖으로까지 확장되었다.[8] 소설이 (종종 연재물 형태로) 널리 퍼져나가고 대중화되자 많은 사람들이 소리 없이 읽는 즐거움을 경험했다.

이제 독자와 활자는 새로운 관계, 다시 말해 공식적이기만 한 것이 아니라 사적이고 주관적일 수도 있는 관계를 맺었는데, 그로 말미암아 작가와 독자의 관계가 새로운 양상을 띠게 되었다. 1850년 이후로 실증철학과 과학적 진보의 바람을 타고서 소설가들은 현실을 아주 세밀하게 검토하기 시작했다. 특히 사실주의의 대가로 널리 알려진 프랑스 작가 귀스타브 플로베르(1821~1880)는 '비인칭적' 화법으로 자연주의의 길을 열었다. 졸라는 사실주의의 원리들을 한계까지 밀고 나가 현실을 실험과학처럼 엄밀하게 조사하고 소설의 배경으로 프롤레타리아의 환경을 즐겨 채택했다. 전지적 화자(화자가 모든 것을 알고 있는 시점에서 서술된 대부분의 고전적인 작품을 비롯해 발자크, 위고, 뒤마, 엘리엇, 디킨스의 소설에 자주 쓰였다)는 사라지고, 그 자리를 차지한 작가 겸 과학자는 이야기에서 그 자신을 제거하고 외부의 객관적 관점을 채택하여(플로베르, 모파상, 졸라) 글쓰기를 일종의 사회적 다큐멘터리로 변모시켰다. 자연주의 소설은 현실을 비추는 프리즘이었다. 지면을 마주한 독자는 불확실한 세계에서 펼쳐지는 삶의 조각 하나를 발견하게 되는데, 그 조각은 그들 자신과 비슷하고, 더 나아가 그들이 속한 시대와 그 자신의 자아를 닮아 있었다. 바로 이런 의미에서 빈센트는 빌레미엔에게 '옛날 작가들처럼 세상을 도덕적으로만 보지 말라'고 했으며, 드 공쿠르 형제와 졸라 같은 작가들에 대해서는 '인생을 우리가 느끼듯이 그려낸다'고 말했다[574].

1888년 가을 노란 집에서 빈센트는 다시 책 읽는 사람이라는 주제로 돌아가 작업했다. 몇 주에 걸쳐 그는 중요한 작품 3점을 그렸는데, 각각의 그림이 아주 달랐다. 첫 번째인 〈아를 공원의 입구(Entrance to the Public Garden in Arles)〉는 폴 고갱이 도착하기 전에 그린 것으로, 초록색 옷에 노란색 모자(아마도 밀짚모자)를 쓴 인물이 공원 입구에 서 있는 장면을 보여준다. 평온한 인물이 신문을 펼쳐들고 열심히 읽고 있다. 푸르게 우거진 화면 한가운데에 자리한 하얀 종이가 보는 이의 눈을 사로잡는다. 이는 샤를 블랑이 말하는 '시선을 멈추게 하는' 회화적 장치이기도 하다[628]. 방문객 네 명이 벤치에 따로따로 앉아 있고, 두 명이 길을 따라 공원 안으로 들어가고 있다. 그해 가을에 가장 먼저 노랗게 물든 나뭇잎들이 살랑거리고 있다. 때는 1888년 10월 초였다.

이 구도는 얼핏 보기에는 아주 평범하지만, 실은 빈센트가 화가로서 내디딘 중요한 발걸음을 보여준다. 빈센트가 책 읽는 사람을 그린 것은 벌써 여러 해 전이었다. 마지막으로 그린 것은 1882년 헤이그의 아틀리에에서 의자에 앉아 '성경을 읽고 있는' 연로한 아드리아누스 쥐덜란트의 초상화였다. 그 후로 책 읽는 사람에 대한 열정은 정물화에서만 모습을 드러냈는데, 거기서 빈센트는 대담한 구도를 통해 책을 살아 있는 인물로 바꿔놓았다.[9] 이제 드디어 우리는 동시대 사람이 야외에서 신문을 읽고 있는 모습을 볼 수 있다. 그림 속 장면은 아를의 거리에서 직접 가져온 게 분명하다. 이로써 빈센트의 작품에 처음으로 근대적인 독자가 등장했다. 빈센트는 그 주제를 다시 고찰하기로 마음먹은 게 분명하다. 스튜디오에 이미 좋아하는 판화가 여럿 붙어 있음에도, 2주일 전에 판화 한 장을 보내달라고 테오에게 부탁한 것도 우연의 일치가 아니다. '마지막으로 자크마르가 메소니에의 작품을 모사한 작은 에칭화, 〈책 읽는 사람〉을 부탁한다. 내가 오래전부터 훌륭하다고 생각한 메소니에 풍의 그림이란다'[686].[10] 안락의자에 앉아 있는 남자는 더없이 평화로운 분위기에 둘러싸여 있다. 얼굴은 평온하기 이를 데 없고, 책은 작고 가벼워서 그림 속의 다른 요소들과 편안하게 뒤섞인다.

혼자만의 독서를 주제로 한 중요한 화가들의 유명한 작품이 흑백 판화로 모사되어 많이 유통되고 있었다. 이 매력적인 주제(작가나 학자들의 초상화와는 사뭇 달랐다. 그런 그림들에선 크고 인상적인 책들이 주변에 놓여 있을

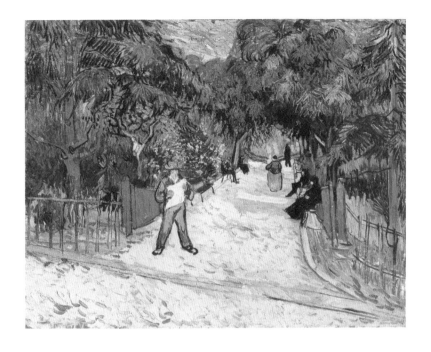

〈아를 공원의 입구(Entrance to the Public Garden in Arles)〉
캔버스에 유채
72.4×90.8m (28½×35¾in.)
아를, 1888년 9월

뿐, 책이 동반자라는 느낌은 없었다)는 1830년부터 점점 더 자주 그림에
등장했는데, 파리의 살롱전에서도 예외가 아니었다. 미술 시장에서 오래
일하는 동안 빈센트는 그런 그림들을 끊임없이 취급했다. 더구나 구필사는 그
부문에서 유럽을 통틀어 손꼽히는 전문 화랑이었다. 그중에서 특히 중요한 것은
빈센트가 좋아하는 프랑스 풍경화가 카미유 코로의 작품 2점이다. 첫 번째는
코로의 〈책 읽는 소녀(La petite liseuse)〉를 모사한 석판화로, 구필 화랑에서
팔던 〈코로 앨범〉에도 들어 있는 그림이었다[003]. 예쁜 양치기 소녀가 긴
머리를 늘어뜨린 채 앉아서 책을 읽고 있다. 흐린 하늘의 풍경과 홀로 심취해
있는 모습이 고적하다. 인물에서 풍기는 멜랑콜리한 느낌이 그림을 지배한다.

쥘-페르디낭 자크마르(1837~1880)가
에르네스트 메소니에 작품을 모사한 그림
〈책 읽는 사람(The Reader)〉
1856년

에밀 루이 베르니에(1829~1887)가
장-밥티스트-카미유 코로 작품을 모사한 그림
〈책 읽는 소녀(Girl Reading)〉(1870)
코로풍의 석판화 12점
파리: Librarie artistique, 1870년

'<코로 앨범, 에밀 베르니에의 석판화>가 얼마나 하는지
슈미트에게 물어봐주겠니? 가게에서 손님들이 물어보더구나.
그리고 브뤼셀에 재고가 있는 걸로 알고 있다.'
1873년 1월 중순 헤이그에서 테오에게 쓴 편지[003]

장-밥티스트-카미유 코로(1796~1875)
〈책 읽는 여자(Une liseuse)〉
구필 화랑의 사진 카탈로그
10.5×6.5cm (4⅛×2½in.) 대지 포함
1869년

오른쪽 배경에 작고 하얀 양들이 있어 소녀의 고립감을 더해준다(153쪽을 보라).[11] 두 번째 이미지는 코로가 1869년 살롱전에 출품한 그림, 〈책 읽는 여자(Une liseuse)〉의 사진이다. 구필 화랑의 작은 사진은 1874년 카탈로그 중 '명함판(Cartes de Visite)이라 불리는 사진들'이라는 섹션에 1009번으로 수록돼 있다. 이 사진이 역사적으로 중요해진 것은 살롱전이 끝난 직후에 코로가 개작을 하기로 결심하고 배경에 있는 나무를 제거했기 때문이다.[12] 책 읽는 사람이라는 주제에서만큼은 누구에게도 뒤지지 않았던 코로는 노년에

1860년대부터 인물화에 초점을 맞추었다. 많은 모델이 그의 스튜디오에 와서 포즈를 취했다. 그는 모델들에게 의상을 입히거나 의미 있는 소품을 주면서 실험을 계속했다. 이 소품 중에는 책이 있었는데, 코로의 전기를 가장 먼저 쓴 작가, 테오필 실베스트르는 《생존하는 예술가의 역사(Historie des artistes vivants)》에서 다음과 같이 증언했다. 코로는 '거리의 헌책방에서 단지 형태나 색만을 보고 책을 사와서 모델의 손에 쥐어주었다.' 빈센트는 실베스트르의 책을 익히 알고 있었다.[13] 하지만 당대의 수많은 사람과 마찬가지로 코로의 그림들을 직접 보지는 못했을 것이다. 그리는 대로 개인의 컬렉션으로 들어가 수십 년 동안 세상에 공개되지 않았기 때문이다. 구필의 카탈로그에 실린 흑백의 복제화들은 새로운 인쇄 기술로 말미암아 사람들이 이미지를 수용하고 기억하는 방식이 어떻게 변하고 있는지를 보여준다. 빈센트에게 이는 결정적으로 중요한 문제였다. 세상이 아주 빠르게 변하고 있었다.

넉 달 동안 주저하던 폴 고갱이 10월 23일 마침내 아를의 노란 집에 도착했다. 빈센트가 출정에 나선 군인처럼 모든 에너지를 쏟아 부은 끝에 일련의 작품을 막 완성한 시점이었다. 그 정점에 〈해바라기(Sunflowers)〉, 〈론강의 별이 빛나는 밤(Starry Night Over the Rhone)〉, 〈노란 집(The Yellow House)〉, 〈고흐의 방(The Bedroom)〉 같은 걸작이 있었다.[14] 이제 두 화가는 창조적인 경쟁 속에서 더 위대한 혁신과 실험에 팔을 걷어붙였다. 고갱과 함께 있다는 사실이 그를 고무시켜 빈센트는 '순전히 상상만으로' 작업할 수 있다고 여기고 이렇게 말했다. '실은 상상한 것들이 더 신비한 성격을 띤다'[720, 719]. 11월 초에 두 화가는 '비와 진창' 때문에 스튜디오 안에 갇히고 말았다. 빈센트는 책 읽는 사람을 주제로 두 번째 그림을 그렸다. 상상에 기대어 〈소설 읽는 여자(Woman Reading a Novel)〉를 그린 이 방식은 모델을 앉혀놓고 그리던 평소의 습관에서 벗어난 것이었다. 빈센트는 여동생에게 보내는 편지에 이 그림에 대해 얘기했는데, 동생은 막 졸라의 《여인들의 행복백화점》을 읽고 '대단하다'고 느끼고 있던 차였다.[15] 빈센트는 편지지에 이 그림을 스케치하고 커다란 글씨로 '소설 읽는 여자(Liseuse de romans)'라고 제목을 적어 여동생에게 소개했다. 그리고 바로 밑에 캔버스에 칠한 색들을 설명했다. 그는 주로 노란색을 썼다고 하면서 그 말에 밑줄을 그었다. '머리는 풍성하고 아주 새까맣단다. 웃옷은 초록색, 소매는 포도주 앙금색. 치마는 검은색, 배경은 완전히 노란색이야.

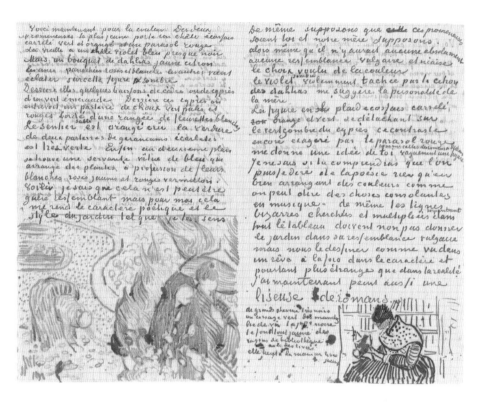

빌레미엔에게 쓴 편지[720]
21.1×26.9cm (8¼×10⅝in.)
아를, 1888년 11월 12일

서가에는 책들이 꽂혀 있고, 여자 손에는 노란색 책이 들려 있단다'[720].

우리가 보는 소녀는 머리 모양이 빌레미엔과 똑같다. 이 그림을 그릴 때 빈센트는 그동안 자신이 여동생에게 추천해주고 여동생이 즐겁게 읽었다고 적어 보낸 소설을 하나하나 떠올리면서 빌레미엔을 생각했을 것이다. 안타깝게도 빌레미엔이 빈센트에게 보낸 편지는 한 장도 세상에 나오지 않았다. 이 스케치를 보고 빌레미엔이 어떻게 반응했는지도 알 길이 없다.

여러 해에 걸쳐 빈센트가 감탄한 그림 중 많은 이미지가 이 작품을 그리는 데 기여했을 것이다. 빈센트는 '페레(아버지)' 코로(1796~1875), 에르네스트

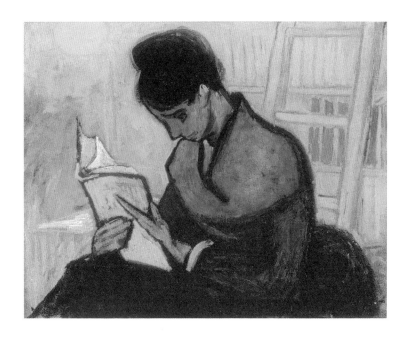

〈소설 읽는 여자(Liseuse de romans)〉
캔버스에 유채
73×92.1cm (28¾×36¼in.)
아를, 1888년 11월

'지금 소설을 읽고 있는 여자를 그렸다. 머리는 풍성하고 아주 새까맣단다.
웃옷은 초록색, 소매는 포도주 앙금색. 치마는 검은색,
배경은 완전히 노란색이야.
서가에는 책들이 꽂혀 있고, 손에는 노란색 책이 들려 있단다.
오늘은 이쯤에서 끝내려다.'
1888년 11월 12일경 아를에서 빌레미엔에게 보낸 편지[720]

월리엄 웅거(1837~1932)가 렘브란트 반 레인의 작품을 모사한 그림
〈학자(The Scholar)〉
에칭화, 15.2×12.2cm (6×4¾in.)
1871년경(1630년 제작된 원작의 모사)

메소니에(1815~1891), 피에르 퓌비 드 샤반(1824~1898)의 작품을 좋아했지만,
책 읽는 여자를 사실적으로 묘사한 동시대 화가들의 그림도 알고 있었을 것이다.
편지에서는 한마디도 언급하지 않았지만 말이다. 파리에서 나온 작품 중 몇 개만
예로 들자면, 앙리 팡탱-라투르가 책 읽는 여동생을 그린 초상화, 에두아르
마네와 클로드 모네가 벤치에 앉아 있거나 라일락 꽃 사이에서 책을 읽고 있는
아내를 그린 그림이 있다.[16]

에르네스트 메소니에(1815~1891)
〈화가(A Painter)〉
마호가니에 유채
27×21.1cm (10⅝×8¼in.)
1855년

실제로 19세기는 독서의 사회적 환경과 기능이 근본적으로 변한 시대였다. 이 변화의 다양한 의미들이 일상생활에 반영되어 화가와 삽화가는 말할 것도 없고 만화가들에게까지 영감을 불러일으켰다. 빈센트가 진심으로 감탄한 사람을 한 명 예로 들자면, 프랑스 화가 오노레 도미에(1808~1879)는 연재물을 통해 당대 부르주아의 모습을 신랄하고 풍자적으로 묘사하면서도 새롭게 부상한 시사 문제를 읽는 가정의 풍경을 보여주었다. 예를 들어 〈바람직한 부르주아(Les

bons bourgeois)〉나 〈부부의 행실(Moeurs conjugales)〉에는 책 읽는 부부의 모습이 담겨 있다.[17]

하지만 빈센트의 〈소설 읽는 여자〉는 고요하고 신비로운 분위기를 짙게 풍긴다. 여기서 질문 하나가 고개를 든다. 그때까지 그 주제로 그렇게 많은 그림을 그렸고 다른 화가들의 작품까지 잘 알고 있던 빈센트가 이 커다란 캔버스에 책 읽는 사람을 그려서 우리에게 무슨 말을 하고 싶었던 것일까? 이에 대한 답은 렘브란트가 그린 〈학자(The Scholor)〉[18]와 빈센트가 1882년에 메소니에의 작품 〈화가(A Painter)〉에 대한 소견을 테오에게 써 보낸 편지[19]에 들어 있다.

〈화가〉는 아틀리에를 배경으로 등을 돌린 채 이젤 앞에 앉아 상체를 수그리고 있는 화가를 보여준다. 화가가 캔버스에 거의 자신을 갖다 붙이고 있는 이 장면은 화가와 그가 그리고 있는 그림 사이의 자석 같은 관계를 보여준다. 빈센트는 이렇게 칭찬했다. '주의를 집중하고 있는 동작을 포착했구나. 렘브란트의 그림에도 이와 똑같은 인물이 있지. 작은 사람이 의자에 앉아 상체를 잔뜩 수그린 채 머리를 주먹에 기대고서 책을 읽고 있어. 그걸 보면 그 사람이 완전히 책에 **빠졌다**는 걸 바로 느끼게 되지'[288].

빈센트의 〈소설 읽는 여자〉도 그와 똑같다. 보는 사람은 그 여자가 '책에 완전히 **빠졌다**'는 걸 '바로 느끼게' 된다. 그럼에도 여기서는 앞서 언급한 작품과 구별되는 세 가지 다른 요소가 등장한다. 가장 먼저 주목할 것은 모델의 선택이다. 네덜란드 시절에 빈센트는 책 읽는 남자를 네 명 그렸다. 그뿐만 아니라 그는 렘브란트의 〈얀 식스의 초상(Portrait of Jan Six)〉을 보고 '젊은 시절의 빈센트 삼촌과 코르 삼촌'을 떠올리는 등, 책 읽는 남자가 묘사된 여러 그림을 보고 감탄해 마지않았다[047].[20] 하지만 프로방스에서 빈센트는 과감하게 책 읽는 여자를 상상하기로 한 것이다. 그는 분명 마음의 눈으로 사랑하는 여동생, 그와 문학을 이야기하는 유일한 여성, 빌레미엔을 보고 있었을 것이다.

둘째는 배경의 선택이다. 빈센트의 〈소설 읽는 여자〉는 배경이 자연도, 집안도 아니고, 화가의 작업실도, 공원도 아니다. 그녀가 있는 곳은 '프랑스 문학 독서회(Lecture Française) 같은 독서클럽'이다[719]. '독서실(cabinets de lecture)'이라고 불린 이 공간에 가면 적은 비용으로 과거와 현재의 다양한

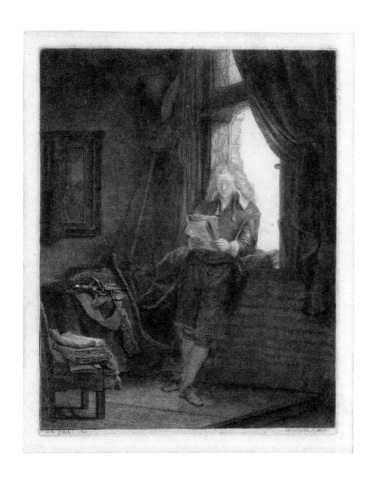

렘브란트 반 레인
〈얀 식스의 초상(Portrait of Jan Six)〉
에칭화, 드라이포인트와 조각도 사용
24.4×19.1cm (9⅝×7½in.)
1647년

'창문 앞에 서서 책을 읽고 있는 식스 시장(市長)을 그린 렘브란트의 에칭화,
너도 알지? 빈센트 삼촌과 코르 삼촌이 그 사람과 아주 똑같더구나.
삼촌들이 젊었을 땐 꼭 그런 모습이었을 거라고 가끔 생각한단다.'
1875년 9월 12일 파리에서 테오에게 쓴 편지[047]

장-밥티스트-카미유 코로(1796~1875)
〈책 읽는 소녀(Young Girl Reading)〉, 일명 〈공부(L'etude)〉
나무 위에 덧댄 판지에 유채
32.5×41.3cm (12¾×16¼in.)
1868년

자료를 볼 수 있었다.[21] 배경은 중립적이어서 그녀를 여성 특유의 어떤 역할에도 고정시키지 않는다. 이 여자는 남편을 간호하는 아내도 아니고, 아이에게 책을 읽어주는 어머니도 아니며, 여가를 위해 책을 읽는 부르주아 가정주부도 아니다. 그녀는 그냥 한 여성이다.

마지막으로, 글의 선택이다. 화가 자신이 '노란색 책'이라고 분명히 밝혔으니, 프랑스 자연주의 소설이다. 바로 이 장르의 선택이 빈센트의 〈소설 읽는 여자〉를 근대적으로 만든다. 사람들은 이 작품의 제목을 대개 단수형으로 오해하지만, 실은 복수형인 소설들을 읽는 여자(a woman-reader of novels)다. 책을

〈아를의 여인(The Arlésienne)〉(마리 지누)
캔버스에 유채
91.4×73.7cm (36×29in.)
아를, 1888~1889년경

"난 계속 나 자신에게 다짐하곤 했지. 언젠가는 서점을 그리겠다는 생각을
잊지 않겠다고 말이야. 상점 유리는 노랑-핑크, 때는 저녁이고,
행인들은 검은색이지. 이건 근본적으로 아주 모던한 주제야.
그림에 그야말로 상징적인 빛의 원천이 있으니까.'
1889년 11월 26일 생레미에서 테오에게 쓴 편지[823]

탐독하고 있는 여성 뒤에는 다른 소설들이 서가에서 그녀의 손길을 기다린다.[22]

빈센트 자신이 훌륭하다고 여긴 작품들의 시각적 감각이 다양한 세부 그림에서 드러날 수 있다. 그는 새로운 독자를 창조하겠다는 의도로 캔버스에서 바로 뛰어나올 것처럼 인물의 윤곽을 굵게 그렸을 것이다. 그러나 무엇보다 중요한 것은 독특한 색채의 사용에 있다. 노란색, 초록색, 검은색이 서로 교묘하게 대치된다. 이 구도는 그가 일본 판화에서 연구한 대비법과 맞닿아 있다. 《삽화가 있는 파리》의 '일본 특집호'에는 기타가와 우타마로(1753~1806)의 작품이 실려 있는데, 바로 노란색 배경에 짙은색 인물들의 실루엣이 그려진 그림이다(107쪽을 보라). 그 대담한 대비가 빈센트의 캔버스에 들어온 것이다. 그리고 거의 같은 시기에 빈센트는 근대적인 독자를 주제로 세 번째 그림을 그렸다.

1888년 11월 3일 빈센트는 테오에게 밑줄을 쳐가며 의기양양하게 말했다. '마침내 아를의 한 여성을 그린, 인물화(캔버스 30호)를 한 시간 만에 해치웠다'[717]. 모델은 카페 드 라 가르(Café de la Gare) 주인의 아내, 지누 부인이었다. 빈센트는 노란 집으로 이사하기 전 5월에서 9월까지 그 카페에서 살았다. 지누 부인은 빈센트와 폴 고갱의 제안을 받아들이고 프로방스 의상을 입었다. 빈센트는 오래전부터 아를의 여성을 그리고 싶어 했다. 아름답기로 유명해서였다. '농담이 아니야'[578].

우리가 알기로 〈아를의 여인〉은 비슷한 버전이 하나 더 있다. 첫 번째 그림에는 책이 없지만 두 번째 그림(163쪽을 보라)에는 낡은 책 두 권이 있다. 테이블 위에 한 권이 펼쳐져 있고, 그 앞에 지누 부인이 앉아 있다. 초록색 지면과 빨간색 표지가 동시대비의 유희를 보여준다. 제목은 알 수 없다. 펼쳐진 책에서 추론할 수 있는 것이라고는 페이지 위에 삽화는 없고 활자만 있다는 것 정도다. 지누 부인은 첫 번째 그림으로 알려진, 조금 덜 세련된 그림('한 시간 만에' 해치운 그림)과 똑같은 포즈로 앉아 있다. 하지만 나중에 빈센트는 테이블 위에 장갑과 빨간 파라솔을 추가했다.[23] 두 그림 모두 모델의 시선은 저 멀리 가 있다. 첫 번째 그림에서 여자는 장갑과 파라솔이 암시하듯 여행객일 수 있지만, 두 번째 그림에서는 책 읽는 사람으로 바뀌었다. 두 그림에서 그녀는 생각과 상상의 중심인 머리를 주먹으로 받치고 있는데, 이는 진중한 사람이 난처한 상황에 놓였음을 암시한다.

빈센트는 편지에서 장갑이나 책을 언급하지 않았지만, 틀림없이 소품을 가지고 (처음으로) 유희를 하며 즐거워했을 것이다. 사실 이 소품들은 그가 이 그림에서 변화를 시도할 수 있는 유일한 요소였다. 그러면서 그는 인물과 그 역할에 대한 관람자의 지각을 변화시켰다. '책 읽는 사람'으로 변신한 〈아를의 여인〉이 언제 그려졌는지는 확실하지 않지만, 〈소설 읽는 여자〉를 그리고 나서 어느 정도 시간이 흐른 뒤였을 것이다. 그리고 이때 빈센트는 첫 번째 그림으로 돌아가서 어두운 전경에 활기를 불어넣고자 테이블 위에 장갑과 파라솔 - 더 여성적인 액세서리 - 을 추가해 새로 그렸을 것이다. 어쨌든 빈센트도 잘 알고 있었듯이, 코로도 소품을 바꾸고 작은 책을 추가하는 방법으로 그림의 의미와 모델의 역할에 변화를 주지 않았던가. 또한 코로가 판지 위에 그린 작은 그림 〈공부(L'étude)〉는 빈센트가 1875년 파리 회고전(Paris Retrospective of 1875)에서 감탄했던 작품으로, 빈센트는 〈아를의 여인〉을 그릴 때 그 그림을 본으로 삼은 것으로 보인다.[24]

〈소설 읽는 여자〉의 인물은 빈센트의 작품 세계에서 개념적으로나 형식적으로나 대단히 중요한 위치를 점한다. 애석하게도 이 커다란 그림은 수십 년째 개인 컬렉션에 들어가 있어 좀처럼 대중 앞에 공개되지 않고 있다.[25] 그 결과 그 속에 담긴 많은 의미가 반 고흐를 연구하는 과정에서 제대로 파악되지 않고 있다. 그의 바다 같은 작품 세계에서 물 한 방울에 지나지 않을 수도 있지만, 이 그림은 빈센트의 다른 어떤 그림에도 비길 수 없다. 이 작품에서 빈센트는 조용한 독자만을 묘사하던 당대의 초상을 훌쩍 뛰어넘어 열정과 지식과 내적 성장을 위해 책을 읽는 개인이라는 근대적인 개념을 온전히 구현했다. 이 그림은 책과 독자 사이에 일어나는 형언할 수 없는 연금술-독서 체험-을 말해주고 있다. 빈센트가 어떻게 읽었는지를 상상하고 싶다면, 이 이미지를 탐구해보면 될 일이다.

7장
시대를 넘어선 독서가, 빈센트

'우리를 성숙하게 하는 것,
우리를 더 깊은 이해로 이끄는 것을 오랫동안 찾고 있다'

길동무이자 스승 그리고 소울메이트. 빈센트에게 책은 자신의 성장에 가장 중요한 요소였다. 예술 매체 간의 경계를 지워가면서 그는 좋아하는 작가들과 내면의 대화를 트고, 자신의 예술적 발전에 동력으로 삼았다. 이는 빈센트와 책의 관계를 규정하는 중요한 양상이다. 빌레미엔에게도 말했듯이, 그는 활자 뒤에 있는 작가를 끊임없이 알고 싶어 했다. '나는 책을 읽을 때 그 안에서 책을 만든 예술가를 찾는단다'[804]. 그가 저자들의 서문에 큰 관심을 갖는 것도 이 말을 입증한다. 프로방스 시절에 빈센트는 아주 중요한 글을 발견했다. 기 드 모파상이 새로운 소설 《피에르와 장(Pierre et Jean)》에 쓴 서문이었다. '소설(Le Roman)'이란 제목의 이 진정한 미학적 선언문에서, 귀스타브 플로베르의 젊은 '제자'는 자기 생각을 솔직히 드러냈다. 빈센트는 테오에게 이렇게 전했다. '혹시 그 서문을 읽어봤니? 모파상은 예술가가 소설 속에서 더 아름답고, 단순하고, 위로가 되는 자연을 창조하기 위해서는 자유를 강조해야 한다고 주장하지. 또한 재능이란 오래 인내하는 것이라는 플로베르의 구절이 무슨 뜻인지를 밝히고 있어. 독창성은 의지와 집중적인 관찰의 결과라는 거야'[588]. 빈센트가 밑줄 친 구절은 그가 익히 알고 있는 어떤 태도 – 사실 그의 가장 큰 장점일 수도 있는 태도 – 를 말하는 것이다. 모파상은 대상을 어떻게 조사해야 하는지를 설명하는 중에 그 태도를 아주 잘 표현했다. '타오르는 불과 들판의 나무 한 그루를 묘사하고 싶다면, 그 불과 나무가 다른 어떤 불이나 나무와도 달리 보일 때까지 집중적으로 주시해야 한다. [……] 표현하고 싶은 것이 있다면 그것을 충분히 오래, 주의 깊게 관찰해서 다른 사람이 살피고 묘사한 적이 없는 측면을 발견해야 한다. 가장 작은 것 속에 알려지지 않은 무언가가 담겨 있다. 그것을 찾아내자.' 빈센트는 몇 시간이고 몰입하여 아주 단순한 것을 바라보거나,

167

좋아하는 작가의 글을 몇 번이고 되새기면서 자신이 어떤 예술가인지를 끊임없이 물었다. 그리고 가장 암울한 순간에도 내적인 대화에서 강인함을 이끌어냈다.

이제 우리를 기다리고 있는 것은 1889년 1월 7일 아를의 병원에서 퇴원하여 노란 집으로 돌아온 빈센트의 쓸쓸한 초상이다. 12월 23일 극적인 날 저녁에 그는 고갱과 논쟁을 벌인 뒤 처음으로 극심한 신경쇠약에 빠져 자신의 왼쪽 귀를 자르고는 아무것도 기억하지 못했다. 경찰은 이튿날 아침 그가 피투성이로 침대에 쓰러져 있는 것을 발견하고 서둘러 그를 아를의 병원으로 데려갔다. 빈센트는 편지에 그 일을 제대로 설명하지 않고, '순진한 화가의 한 차례 광기', '피를 아주 많이 흘렸다'라고만 설명했다[732].[1]

자해는 극단적인 행동이므로 이제 빈센트에겐 모든 게 이전과 같지 않았다. 기력을 회복하자마자 그는 가장 먼저 책을 그렸다. 〈양파 접시가 있는 정물(Still Life with a Plate of Onions)〉은 그때 주변에 있던 단순한 물건들을 보여준다. 왼쪽엔 빈 압생트 병이 있고, 나무 테이블 위에는 그의 파이프와 종이 담배 봉지, 성냥갑, 양파 몇 개, 편지, 책, 양초가 놓여 있다. 양초는 켜져 있고, 그 옆에는 봉랍이 그의 다음 편지를 밀봉할 준비를 하고 있다.[2] 책의 분홍색 표지에는 F. V. 라스파유(Raspail)의 《건강 연감(Annuaire de la Santé)》이라고 쓰여 있어 저자와 제목을 확실히 알아볼 수 있다. 프랑수아-빈센트 라스파유가 쓴 《건강 및 가정 의학 연감(Manuel annuaire de la santé ou médecine et pharmacie domestique)》은 아주 유명한 가정 의학 편람으로, 1845년부터 해마다 출간되었다. 거기에는 빈센트가 적용하면 좋을 만한 신기한 치료법들이 소개되어 있었다. 퇴원한 뒤로 빈센트는 불면증 – '가장 **무서운** 것' – 을 두려워했고[735], 혼자 잠들기를 불안해했다. 그는 라스파유의 《연감》에서 도움을 찾고자 했다. '베개와 매트리스에 장뇌(관절염 치료나 신경안정에 좋은 향료 – 옮긴이)를 아주, 아주 강하게 뿌려서 불면증과 싸우고 있다. 너도 잠들기 어려울 때 한번 시도해보렴'[735].

노란 집에서 두 화가가 함께 살겠다는 꿈은 두 달 만에 깨끗이 증발했다. 둘 사이엔 무거운 긴장만 흐를 뿐, 협업은 더 이상 진행되지 않았다. 하지만 빈센트는 그 꿈을 완전히 포기하진 않았던 것으로 보인다. 이듬해에 그가 테오에게 말했다. '난 아직도 다시 고갱과 함께 작업할 수 있을 거라고

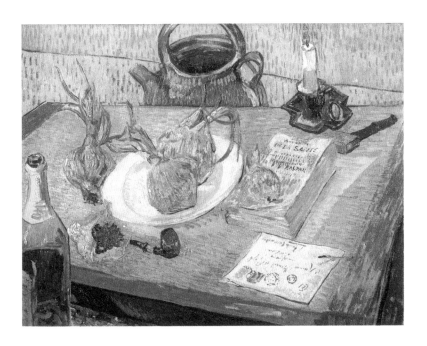

〈양파 접시가 있는 정물
(Still Life with a Plate of Onions)〉
캔버스에 유채
49.6×64.4cm (19½×25⅜in.)
아를, 1889년

프랑수아–빈센트 라스파유
《건강 및 가정 의학 연감
(Manuel annuaire de la santé,
ou médecine et pharmacie domestique)》
파리&브뤼셀: Librairie Nouvelle, 1881년

스스로에게 말한단다'[801]. 테오는 형이 입원했다는 소식에 즉시 달려왔지만, 고갱은 병문안도 가지 않고 성탄절에 테오와 함께 파리로 돌아갔다. 나중에 고갱의 모순된 성격이 그의 회고록, 《이전과 이후(Avant et Après)》에서 드러난다. 고갱은 그의 전 동거인이 '정신 이상(ce cerveau désordonné)'을 앓았으며, 그가 곁에 있어준 탓에 빈센트가 '놀랄 만큼 좋아졌다(progrès étonnants)'고 말한다.[3] 흥미롭게도, 1889년 1월 19일 테오에게 쓴 편지에서 빈센트는 문학적 '암호'를 사용해 고갱에 대한 자신의 생각을 밝히는데, 알퐁스 도데의 소설 《알프스의 타르타랭》 마지막 장에 나오는 두 장의 삽화를 활용했던 것이다. '고갱이 《알프스의 타르타랭》을 읽어봤을까? 타르타랭의 뛰어난 친구, 상상력이 좋아서 대번에 가상의 스위스 전체를 머릿속에 그렸던 타라스콩 출신의 그 친구를 기억할까? 추락한 뒤에 알프스산에서 다시 발견된 그 잘린 로프를 기억할까? 그리고 넌 무슨 일이 있었는지 알고 싶을 텐데, 《타라스콩의 타르타랭》을 끝까지 읽어는 봤겠지? 그렇다면 고갱을 아주 쉽게 알아볼 게다. 도데의 책에서 그 부분을 찾아 다시 한 번 진지하게 읽어보기 바란다. 반드시'[736]. 알프스에서 발견된 잘린 로프는 다양한 판에 다양한 삽화로 묘사되어 있다. 타르타랭과 그의 친구 봉파르는 산을 오를 때 로프로 그들의 몸을 묶었다. 하지만 곤경에 처하자 위급한 순간에 서로를 돕겠다는 약속을 어기고 로프를 끊는다. 상대방이 죽을 걸 뻔히 알면서도 혼자 살아남기 위해서다. 따라서 그 로프는 지키지 못한 약속과 배신을 상징한다. 봉파르는 배신자에다 거짓말쟁이다. 나중에 타르타랭을 구하려 했다고 주장하기 때문이다. 빈센트의 편지에서 이 구절은 사람을 이해하고 소통하는 그의 개인적인 방식, 특히 테오와 소통하는 방식에 책과 삽화 속의 인물이 어떤 역할을 했는지를 보여준다. 그 역할은 그들만의 은밀한 문학적 암호였다.

진지하게 작업에 복귀한 빈센트는 1월 말이 되기도 전에 '새로운 출발'을 선언했다. 그는 먼저 친구인 우편배달부의 아내, 오거스틴 룰랭의 초상화를 그리고, '내가 불의의 사고를 당하는 바람에 손을 어떻게 그려야 할지 결정하지 못하고 있었다'고 고갱에게 써 보냈다[739]. 그의 모델은 지난여름에 여자아이를 낳았다. 이 캔버스에 빈센트는 아기 없이 어머니만 그리고, 프랑스어로 요람을 어르는 여성, 자장가, 흔들의자 등을 뜻하는 〈라 베르쇠즈(La Berceuse)〉라고 명명했다. 이 초상화는 보고 있으면 마음이 편안해진다. 빈센트는 이 그림이

알퐁스 도데
《알프스의 타르타랭》
파리: Édition du Figaro, Calmann-Lévy, 1885년

피에르 로티의 소설 《아이슬란드의 어부(Pêcheur d'islande)》에 나오는 어부들에게 어울릴 거라고 상상했다. '만일 이 그림을 배 안에 걸어놓으면, 그 배가 아이슬란드 어부의 배일지라도 거기서 자장가가 흘러나오는 양 느끼는 사람이 있을 거야'[739]. 그 소설에서 로티는 아이슬란드 어부들이 위험한 바다를 헤쳐나가는 동안 '선체 중앙의 선반에 고정되어 있어 모든 선원이 경모할 수 있는', '성모마리아 도자기 상'을 보면서 위안을 찾는다고 묘사한다.[4] 열일곱 살에 해군학교에 들어가 해군 장교로 복무하기도 했던 로티는 놀라우리만치 생생한 문장들로 자연의 광포한 힘을 표현했다. 그의 글을 읽으면 몰아칠 때마다 '점점 더 거대해지며 맹렬하게 몸을 뒤트는' 파도의 포효가 귓전을 울린다. 지금 빈센트에겐 그 어느 때보다 더욱 자장가('〈유모의 노래(chant de nourrice)〉'[743])가 필요했다.[5] 그는 첫 번째 그림 〈라 베르쇠즈〉를 완성한 뒤에

하나를 더 그리고, 다시 하나를 더 그리는 등, 같은 주제를 조금씩 변주하면서 총 5점을 선물용으로 그렸다. 한 그림에서 다음 그림으로 넘어갈 때마다 그는 배경의 꽃 색깔에 변화를 줬을 뿐 아니라, 얼굴의 몇몇 디테일에도 변화를 줬다. 눈과 입의 변화는 작지만 표정과 분위기를 바꾸기에 충분해서 더 사려 깊거나, 더 평온하거나, 더 슬프게 보였다.[6]

반복 그림은 빈센트에게 특별한 효과를 불러일으켰다. 〈라 베르쇠즈〉 5점을 그리는 동안 그의 정신은 새로운 것을 창조하려고 애쓰거나 긴장하지 않았다. 오히려 바다의 별(Stella Maris) 성모마리아와 함께 거친 바다를 항해하는 선원처럼 반복 작업에서 위안을 얻었다. '오! 친애하는 친구여, 우리보다 앞서 베를리오즈와 바그너의 음악이 해온 일을 그림이 하다니…… 고뇌에 찬 가슴을 위로하는 예술!' 빈센트가 고갱에게 말했다[739]. 여기서 '위로하는 예술'은 두 방향으로 나아간다. 한편으로는 그 자신을 위로하고, 다른 한편으로는 관람자를 위로한다.[7]

이 시기에 빈센트는 그림 그리기뿐 아니라 책 읽기에서도 반복적 계획을 따랐다. 2월에 두 번째 신경쇠약을 겪은 뒤로 일렁이는 바다를 만날 때마다 그가 구명 뗏목으로 삼은 것은 오래전부터 좋아한 작가들이었다. 그는 빌레미엔에게 밑줄을 굵게 쳐가며 이렇게 강조했다. '비처 스토의《톰 아저씨》를 대단히 주의 깊게 다시 읽었단다. 왜냐하면 여자가 쓴 책이기 때문이야. 그녀 말에 따르면, 아이들에게 수프를 만들어 먹이면서 썼다는구나. 다음으로 C. 디킨스의 크리스마스 이야기를 대단히 주의 깊게 읽었다. 근데 실은 그 일에 대해 생각하느라 거의 읽지 못했어.'[764]. 여동생에게 보낸 그 편지에서 빈센트는 속내를 털어놓았다. '적어도 석 달간 생레미 요양원에 입원할 예정이다. 여기서 멀지 않아. 지금까지 위기를 네 번이나 겪었지. 그때 내가 무슨 말을 했고, 무엇을 원했고, 무슨 행동을 했는지 전혀 모르겠구나.' 1889년 4월 말, 아를의 병원을 떠나기 직전에 빈센트는 그곳 병동에서 마주친 장면에 불후의 명성을 입혀주었다. 〈병동에서(Dormitory in the Hostpital)〉는 '아주 긴 병동에, 침대가 줄지어 있고, 흰 커튼이 매달려 있고, 환자 몇 명이 걷고 있는 장면'이라고 빌레미엔에게 설명했다[764]. 침대들은 비어 있고, 환자 몇 명은 서서 잡담을 하고 있으며, 다른 몇 명은 커다란 난로 옆에 앉아 있다. 전경에 있는 건 아니지만 환자들 사이에서 한 명이 눈에 띈다. 노란 모자를 쓰고 의자에

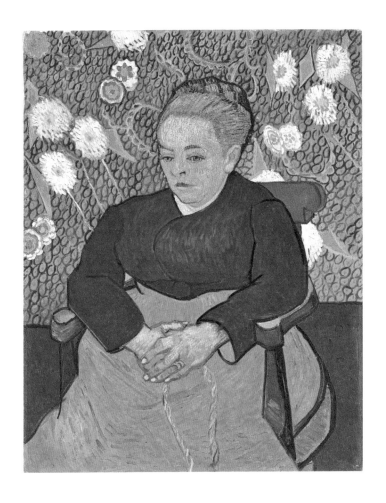

〈라 베르쇠즈(La Berceuse)〉(오거스틴 룰랭)
캔버스에 유채
92×72cm (36¼×28⅜in.)
아를, 1889년

윌리엄 셰익스피어
《딕스의 셰익스피어 전집(Dicks' Complete Edition of Shakespeare's Works)》
런던: John Dicks, 1886년, 〈헨리 6세(King Henry Ⅵ)〉

'셰익스피어 전집을 보내줘서 정말 고맙다. 내가 변변치 않게 알고 있는 영어
몇 마디를 잊지 않는 데에도 도움이 되겠지만, 무엇보다 정말 아름다운 책이야.......
우리 시대의 어떤 소설들처럼 여기에서도 내 가슴을 울리는 것은,
이 사람들의 목소리, 특히 이렇게 시공을 몇 백 년이나 건너뛰어 다가오는
그 목소리가 우리에게 전혀 낯설지 않다는 거란다.
아주 생생해서 마치 그들을 알고 있고, 그 상황을 눈으로 보는 것 같구나.'
1889년 7월 2일 생레미에서 테오에게 쓴 편지[784]

앉아 신문을 읽고 있는 남자.[8]

빈센트는 생레미의 생 폴 드 모졸(Saint-Paul-de-Mausole) 요양원에서 1890년 5월까지 머물렀다. 길고 힘든 그해에 신경쇠약과 매우 생산적인 시기가 번갈아 찾아왔다. 건강할 때는 여느 때처럼 그림을 그리고, 책을 읽고, 편지를 썼다. 이 화가의 등 뒤에서 떠도는 신화처럼 그의 병은 분명 창조성의 원천이 아니었다. 오히려 위기를 겪는 동안에는 붓도, 책도, 펜도 쥘 수가 없었다.[9]

위로와 자극을 시계추처럼 오가면서 빈센트는 생레미의 힘든 시간을 용케 이겨냈다. 두 가지 상반된 개념을 조율하여 창작에 쓰일 동력을 만들어낸 것이다. 한편으로는 낯익은 것들, 즉 그가 손바닥처럼 잘 알고 있는 친숙한 책에서 기운을 얻었고, 다른 한편으로는 그를 자극하는 글들에서 새롭고 야심찬 목표를 이끌어냈다. '내가 꼭 여기에 두고 읽고 싶은 책이 있다면, 바로 셰익스피어란다. 책값이 1실링인 딕스의 실링 셰익스피어, 전집이란다'[782]. 1866년에 존 딕스는 런던에서 삽화가 있는 판을 발행했다. 이 책은 크기가 너무 작아서 과연 셰익스피어의 전 작품이 담겨 있을지 의심이 들 정도다. 셰익스피어의 모든 비극, 희극, 소네트가 1,008쪽, 두께 4센티미터의 책에 압축되어 있다. '변변치 않게 알고 있는 영어 몇 마디'를 잊어버리고 싶지 않다고 한 형에게 테오가 드디어 딕스 판을 보내왔다. 빈센트는 역사 희곡인 '왕 시리즈'로 시작해서 6월 2일에는 이미 '리처드 2세, 헨리 4세, 헨리 5세를 지나 헨리 6세를 반쯤'을 읽고 있었다.

셰익스피어를 다시 읽겠다는 이 결정을 통해 우리는 생애 마지막 시기에 빈센트가 보여준 또 다른 중요한 독서 습관을 알 수 있다. 앞서 보았듯이, 그는 자신의 인간적·예술적 발전에 맞춰 새로운 문학적 행로를 한 걸음씩 개척해나갔다. 그의 손에 들어온 셰익스피어도 예외가 아니었다. 생레미의 상황은 아를의 상황과 달랐다. 아를은 그의 '타르타랭들'이 사는 '재미있는 세상'이었다[683]. 하지만 이제 그는 진짜 '미치광이들'을 상대하고 있었다. 날마다 그의 눈앞에서 누군가가 '정신줄을 놓고' 있었다[863, 868]. 셰익스피어는 가장 강렬한 감정 – 격정, 모반, 죄의식, 분노 등 – 을 천재적으로 분석하고 묘사했다. 그런 천재성으로부터 빈센트는 인간의 영혼과 광기를 통찰하는 힘을 새로 얻었다. 10년 전에 그는 셰익스피어를 렘브란트에 비유하면서 테오에게 이렇게 말했다. '셰익스피어, 누가 그처럼 신비로울 수 있을까? 그의 언어, 그의 글 쓰는 방식은 감격에 겨워 전율하는 화가의 붓과도 전혀 다르지 않아'[155]. 생레미에서 셰익스피어로 돌아간

빈센트는 자신의 새로운 감정 상태에 비춰가며 그의 글을 읽어나갔다.

셰익스피어의 희곡은 빈센트에게 극적인 영향을 미쳤다. 그는 여동생에게, 셰익스피어를 읽은 뒤에는 '밖으로 나가 풀잎, 소나무 가지, 밀알을 보면서 마음을 가라앉힐 필요'를 종종 느낀다고 말했다[785]. 동시에 그는 셰익스피어의 장면들에서 렘브란트가 훌륭하게 해낸 어떤 것을 보았다. 바로 인간성과 '다정함'에 대한 가르침이었다. '화가 중에 한 사람, 오직 한 사람이라고 해도 좋을 렘브란트만이 갖고 있는 것이 바로 인간을 바라보는 따뜻한 시선이란다. 〈엠마오로 가는 길(Pilgrims at Emmaus)〉이나 〈유대인 신부〉, 또는 네가 운이 좋아 볼 수 있었던 그 그림의 천사 같은 신비한 인물, 가슴 저미는 다정함, 아주 자연스러워 보이는 모습 속에서 얼핏 비치는 초인적이고 무한한 존재 - 셰익스피어의 작품에서도 여러 곳에서 그런 존재를 마주치게 된단다'[784]. 풍부한 의미를 담고 있는 이 구절에서 우리는 '다정함'이란 단어를 연민, 동정, 헤아림의 정서로 해석해야 한다. 빈센트는 그런 감정을 렘브란트와 셰익스피어의 공통된 추진력으로 보았다. 셰익스피어의 인물들은 인간성, 충성심, 자기희생 같은 기본적인 가치들을 구현한다. 그런 가치는 암울한 순간에 힘이 될 수 있다. 리어왕에게 끝까지 충실했던 켄트는 빈센트의 말을 빌리자면, 아주 '고상하고 특출 난 인물'이다[155]. 편지에선 거의 찾아볼 수 없지만, 이에 대해 빈센트의 반응은 언제나처럼 아주 개인적이었다. '하지만 우리 시대의 어떤 소설들처럼 여기에서도 내 가슴을 울리는 것은, 이 사람들의 목소리, 특히 이렇게 시공을 몇백 년이나 건너뛰어 우리에게 다가서는 그 목소리가 전혀 낯설지 않다는 거란다. 아주 생생해서 마치 그들을 알고 있고, 그 상황을 눈으로 보는 것 같구나'[784].

마침 그때 프랑수아-빅토르 위고의 새로운 번역본이 나온 덕분에 셰익스피어에 대한 관심이 높아지고 있었다. 빈센트는 그 책에 열광했다. '모두가 읽을 수 있도록 빅토르 위고의 아들이 [셰익스피어의] 전작을 프랑스어로 번역하다니, 정말 멋진 생각이야. 인상파와 우리 시대 예술의 모든 문제를 생각해볼 때, 우리가 배워야 할 점이 그 안에 얼마나 많을까'[784]. 이 말은 빈센트가 그림과 글을 가까운 친척으로 보고 있다는 점을 말해줄 뿐 아니라, 셰익스피어의 글에서 비인칭적인 성격을 감지했다는 점까지도 말해준다. 그 때문에 그의 작품이 그렇게 생생하고 근대적이었으며, 귀스타브 플로베르

〈사이프러스(Cypresses)〉
그물무늬 종이에 갈대 펜, 펜과 잉크, 흑연
62.2×47.1cm (24½×18½in.)
생레미, 1889년

같은 당시 작가들이 그의 작품에 '초인간적인 냉담함'이 있다며 그를 높이
평가한 것이다. 1852년에 플로베르는 친구에게 편지를 쓰면서 이렇게 말했다.
'셰익스피어가 사랑하거나 미워하거나 그 어떤 감정을 쏟아 부었다고, 누가 내
앞에서 말할 수 있으랴?'[10]
　주로 같은 시대의 작가를 오랫동안 읽은 터라, 이제 빈센트는 고전으로
돌아가고 싶었다. 셰익스피어를 읽던 중 그가 테오에게 고백했다. '이렇게
한가롭게 [셰익스피어를] 읽거나 다시 읽을 수 있다니, 난 참 운이 좋은 사람인

자크 아드리앙 라비에유(1818~1862)
J. F 밀레의 작품을 모사한 그림
〈들판의 노동자(The Labours of the Fields)〉
복판화
43.6×67.5cm (17⅛×26½in.)
1853년

것 같다. 결국 호머까지 읽는다면 더는 바랄 게 없을 것 같구나'[158]. 이 바람, 빈센트가 단 한 번 표명한 이 소망이 그가 마지막으로 선언한 독서 계획이었다. 호머는 빅토르 위고가 찬양한 서양 문화의 세 지주 – '성경, 호머, 셰익스피어' – 가운데 그가 모르는 유일한 인물이었다. 그뿐만 아니라 보리나주 시절에 빈센트는 위고의 《셰익스피어》를 보다가 한 구절에 깊은 인상을 받았다. 천재성에 대해 누구보다 훌륭하게, 열광적으로 묘사한 글에서 위고가 호머를 '거대한 시인이자 아이'라고 찬양한 것이다. '셰익스피어처럼 호머도 근원적이다.'[11] 빈센트가 마지막으로 문학적 야심을 표명할 때, 이 글이 그의 생각에 도화선이 되었을지 모른다. 우리가 아는 한에서, 안타깝게도 그 야망은

실현되지 않았다.

바람이 몰아치던 그 여름에 화가 빈센트는 넘쳐나는 색채를 포기하고 새로운 스타일을 찾아 나섰다. 그는 사이프러스 모티브를 '공략'했다. 사이프러스는 그 시기에 빈센트가 올리브와 함께 특별히 좋아한 나무로, 그는 강렬한 감정을 느끼며 사이프러스를 연달아 그렸다. 늘 명상과 관찰을 주장해온 사람답게 빈센트는 그 나무가 '힘이 들더라도 가까이 다가가서 바라볼 가치가 있다'[783]고 느끼고서 사이프러스의 상단을 잘라 그 위용을 배가시키기로 결심했다. 우리는 그가 테오에게 보낸 편지에 그의 그림 중 하나를 베껴 그린 인상적인 드로잉에서 그 모습을 볼 수 있다(177쪽을 보라). 동생에게 쓴 편지를 보면 그의 말은 모파상과 대화를 나누는 듯하다. '난 여전히 사이프러스에 열중하고 있단다. 해바라기를 그릴 때처럼 사이프러스를 가지고 뭔가를 하고 싶구나. 그걸 보고 있으면, 아직 아무도 그걸 그림에 담지 않은 게 놀라울 따름이야'[783]. 그는 넓적한 갈대 펜에 잉크를 묻혀 드로잉을 하거나, 연필과 잉크를 사용해서 서예와 놀라울 정도로 흡사한 결과를 만들어냈다. 〈별이 빛나는 밤〉 같은 위대한 그림에서 실험해본 구불구불한 선의 리드미컬한 움직임이 그의 그림에 가득 배어들었다.[12]

9월에 긴 위기를 맞아 아무 일도 못하고 6주가량을 보낸 뒤, 빈센트는 다시 붓을 들었다. 하지만 이번에는 실내에서 작업하기로 했다. 자화상 몇 점과 가족에게 줄 그림을 반복해서 그리고 나서 그는 좋아하는 화가 – 들라크루아, 밀레, 렘브란트, 도레, 도미에 – 의 흑백 복제화를 따라 그렸다.[13] 빈센트는 곧 장-프랑수아 밀레에게 경의를 표하는 마음으로 〈들판의 노동자(The Labours of the Fiends)〉를 모사한 유화 10점을 처음으로 묶어 그렸다. 〈들판의 노동자〉는 반 고흐라는 화가의 출발점이었다. 그는 자신이 선택한 스승의 작품을 채색화로 옮기고 그 주제를 즉흥적으로 변주해가면서 파랑, 노랑, 초록의 교향곡을 지어냈다. 자신의 에너지를 슬기롭게 관리하면서 모사화를 그리는 동안 빈센트는 큰 위안을 얻었다. '우연히 시작했는데, 그 일을 하면서 가르침을 얻고, 무엇보다도 이따금 위로를 받는구나'[804]. 그는 자신의 노력을 베토벤을 해석하는 바이올리니스트에 비유했다. '그럴 때 내 붓은 바이올린의 활인 양 내 손가락 사이에서 순전히 나의 즐거움을 위해 움직인단다'[805]. 자기 자신을 위해 즐겁게 그린다는 이 생각은 그의 책 읽기에도 해당되었다.

빈센트는 언제나 새로운 것을 배울 준비가 되어 있었다. 오노레 드 발자크(1799~1850)나 계몽주의 철학자 볼테르(1694~1778)처럼 프로방스에서 다시 읽은 위대한 문학가들은 말할 것도 없고,[14] 비처 스토의 《톰 아저씨의 오두막》 같은 소박한 작품에서도 교훈을 찾아냈다. 그의 생이 다할 때까지 이 겸손한 태도는 그의 열린 마음에 자양분이 되었다. 또한 책을 가리지 않고 읽는 독서가로서 빈센트는 그의 시대에 책이란 매체가 새롭게 맡은 교육과 오락의 역할을 잘 알고 있었다. 1889년 9월 생레미에서 테오에게 쓴 편지에서 빈센트는 폴-알베르 베나르(1849~1934)의 〈근대인(Modern Man)〉이라는 그림을 칭찬하고,[15] 그 작품을 프랑스 출판계의 중요한 인물, 피에르 쥘 에첼(1814~1886)의 초상화와 개념적으로 연결 지었다.[16] 빈센트는 두 사람이 '19세기의 분위기'를 대표한다며 간결하고 은밀한 소견을 밝혔다. 그가 편지에 남긴 이 지적이 중요한 이유는, 이미지를 깊이 읽고 그걸 해석하는 빈센트의 인상적인 능력을 보여주기 때문이다. 고흐는 무슨 의미로 초상화 2점을 나란히 놓았을까? 빈센트의 생각을 자극한 그림 속 장면은 바닷가 테라스를 배경으로 손에 책을 들고 있는 남자를 보여준다. 남자는 이제 막 책을 다 읽었고, 여자는 아이를 무릎에 앉혀놓고 남자를 바라본다. 이 편하고 여유로운 장면이야말로 오락과 교육 양자를 위해 책을 읽는 가족이라는 개념을 잘 표현한다고 빈센트는 느꼈다. 에첼의 인기 시리즈 '교육과 오락의 문고판 총서(Bibliothèque populaire d'éducation et de récréation)' 뒤에도 그와 똑같은 개념이 놓여 있다. 빈센트는 이 시리즈를 여러 권 갖고 있었는데, 프랑스 2인조 작가 에밀 에르크만과 알렉상드르 샤트리앙의 역사소설을 특별히 아꼈다. 1883년에는 그들의 《농부 이야기(Histoire d'un paysan)》 한 권을 반 라파르트에게 보내기도 했다. '아름다운 책이란 걸 알게 될 걸세'[345].

빈센트는 독서가 교육과 오락의 필수 형식이라고 진심으로 믿었다. 생레미에서 그는 이 확신을 직접 경험했다. 그는 새로운 문학적 발견을 갈망하지 않았고, 빌레미엔이 '러시아 작가들'에 열광할 때도 (톨스토이를 제외하고) 여동생 말에 동조하지 않았다. 1880년대엔 프랑스를 비롯한 유럽 전체에서 러시아 소설이 각광을 받고 있었다[804]. 하지만 이미 시대를 넘어선 독서가로서 빈센트는 예전에 읽은 책들의 행간에서 새로운 의미를 찾을 수 있다고 믿고서 자신이 좋아하는 책에 몰두했다.

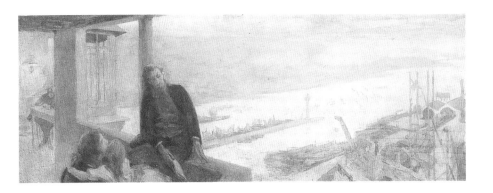

폴-알베르 베나르(1849~1934)
〈근대인(Modern Man)
캔버스에 유채
51×183cm (20×72in.)
1884~1886년경

'19세기의 분위기를 에첼의 초상화보다 더 잘 보여주는 그림이 얼마나 될까?
그런데 우리가 프티에서 본 그 눈부시게 아름다운 두 그림,
베나르가 그린 원시인과 근대인 말이야.
근대인을 자신과 똑같은 생각을 가진 독자로 표현했지.'
1889년 9월 2일 생레미에서 테오에게 쓴 편지[798]

빈센트는 성경을 다시 읽어볼 생각이 있었지만, 예술이 가야 할 방향을 놓고 고갱 그리고 베르나르와 편지로 열띤 논쟁을 벌였다. 토론의 주요 주제는 종교 미술 – 성경의 장면들 – 이었다. 그의 친구들은 '근대적인' 성경의 장면을 창조하고 있었는데, 이 말은 인물이 간결한 형태로 그려지고, 오래된 도상과 관련된 동시에 새로운 진리의 선구가 될 수 있는 계시적인 작품을 가리켰다. 빈센트는 렘브란트와 들라크루아가 '그 일을 훌륭하게 완수했다'고 믿고 있었기에 이 같은 접근법에 전적으로 반대했다. 빈센트는 자신이 '사실적인 것, 가능한 것'을 가치 있게 여기며, 근대 미술은 과거를 바라볼 것이 아니라 새로운 길을 발견해야 한다고 11월 26일에 베르나르에게 말했다[822]. '물론 나도 틀림없이 성경으로 뭔가를 하긴 하겠지. 하지만 베르나르에게도 말하고, 고갱에게도 말했듯이, 생각은 하되 꿈은 꾸지 않는 것이 우리의 의무라고 믿는다'[823].

이 선언은 화가 빈센트의 입장뿐 아니라 그의 문화적 신조를 표현하고 있다. 꿈을 언급한 것은 분명 우연이 아니며, 그가 머물렀던 파리의 상황 그리고 '르동(Redon) 스타일'의 작품과 맞닿아 있다. 빈센트는 지난 해에 베르나르에게서 받은 스케치 몇 장을 그렇게 부르면서 자신은 '그런 열정'을 '공유'하기 어렵다고 말했다[650]. 상징주의 화가 오딜롱 르동의 작품을 둘러싼 신비한 느낌과 꿈같은 분위기는 고갱과 베르나르에게는 중요한 본보기였다. 르동의 작품에서 주역은 마치 꿈처럼 현실과 상상의 중간에 매달려 있는 창조물들이었다. 잘못된 길에 들어서 성서적인 작품을 그리고 있는 젊은 친구 베르나르를 설득하기 위해 빈센트는 지난 해에 자신이 그린 그림 2점을 언급했다. '고갱이 아를에 있을 때, 나도 한두 번 용기를 내어 추상의 세계로 들어가 봤다네. 자네도 알겠지만, 요람을 흔드는 여자와 노란 도서관에서 소설을 읽고 있는 짙은 색의 여자를 그렸지. [……] 하지만 그건 마법의 땅이야. 나의 친구여, 곧 자신이 벽에 부딪혔다고 느끼게 된다네.' 1889년 11월 26일 그는 친구에게 이렇게 말했다[822].[17]

빈센트는 어떤 의미로 '추상'이라고 말했을까? 이 복잡한 문제는 예술의 미래에 대단히 중요했다. ('요소를 분리해서 요소 그 자체를 생각하는 능력'으로서) 철학과 밀접하게 연결되는 이 말은[18] 당시에 예술과 관련해서는 다소 애매했지만('이른바 추상 개념들'[822]), 적어도 반 고흐와 고갱이 비구상 미술이란 의미로 그 말을 사용하지 않은 건 분명하다. 비구상 미술은 다음 세기가 돼서야 출현하기

때문이다.[19] 흥미롭게도 1888년 6월에 빈센트는 영어로 그 말을 사용했다. 화가 친구인 존 피터 러셀에게 스케치 하나를 보여주고 그것을 묘사할 때였다. '휘갈겨 그린 것[머리가 덥수룩한 작은 소녀의 두상]을 동봉하네. 내 추상이 어떤지 평가해주게'[627].[20] 빈센트는 이 말을 문자 그대로 사용했다. 즉, 방금 거리에서 본 어린 부랑아의 성격과 분위기를 제대로 추출해서 그 두상에 잘 표현했는지를 말하는 것이다. 7월에는 고갱이 빈센트에게 보낸 편지에 그 말을 사용했다. 편지에서 고갱은 '정확성이 미술에 기여하는 중요성은 아주 적다'는 빈센트의 생각에 '전적으로' 동의한 뒤 이렇게 덧붙였다. '미술은 추상이야. 안타깝게도 우리는 점점 더 오해에 빠지고 있어'[646].[21]

기억, 상상, 꿈, 선의 단순화, 색의 과감한 사용은 아를에서 그들이 벌인 토론의 핵심이었는데, 이 주제가 모두 '추상'이라는 가마솥에 들어갔다.[22] 인상주의와 후기인상주의를 뛰어넘으려는 욕구가 대담무쌍한 화가들의 핏속에서 끓고 있었으며, 그 전선에 반 고흐와 고갱이 서 있었다. 하지만 그들은 한 길을 갈 수 없었다. 상징파 시인이자 평론가 귀스타브 칸이 《사건(L'Evénement)》지(1886년 9월 28일자)에 쓴 간결한 말이 입증하듯이, 그들의 이상은 극명하게 대립했다.

칸은 상징주의 운동의 의도를 설명하고자 했다. '우리 미술의 기본 목표는 객관적인 것을 주관화하는 것(기질을 통해서 자연을 보는 것)이 아니라, 주관적인 것을 객관화하는 것(관념을 외면화하는 것)이다.'[23] 다시 말해서 상징파는 자연주의 문학과 졸라의 미학에 충만해 있는 실증주의적 이론을 거부했다. 그들의 철학적 태도에서는 '관념'이 제일이며, 암시와 연상을 통해 종합적인 형식으로 관념을 표현하는 것이 중요했다.[24] 고갱은 화가는 그 자신만의 특권인 주관적인 상태에 의존할 수 있으며, 이념을 통해 표현된 예술을 창조할 수 있다고 믿었다. 하지만 빈센트는 '사실적인 것, 가능한 것'을 소중히 여겼다[822]. 그의 문학 정신은 토레, 텐, 프로망탱, 졸라 같은 사상가들과 굳게 연결되어 있었다. 토레는 이렇게 주장했다. '회화의 대상은 자연의 생명이다. 추상적인 개념이나 가설 또는 유령이 아니라, 심장이 뛰는 육화된 개념, 몸체에 통합된 생각, 영어로 이른바 '구현된(imbodied)' 개념이다.'[25] 졸라 역시 '예술의 순간'을 간결하게 정의했다. 한편 프로망탱은 렘브란트를 모든 면에서 '추상하는 사람(abstractor)', '정취'와 '감정'의 화가라고 적절히 묘사했다. 이는 예술의 '본질' 개념과 가까운 말로, 빈센트의 가슴에 소중히 다가왔다.[26]

이 사람들을 지적 모델로 삼아 빈센트는 만인을 위한 예술을 추구했다. 반면에 고갱은 원시적인 엑조티시즘(이국 정취) – 소수 엘리트를 위한 예술 – 에 심취하여 회피의 신화, 즉 '썩은 문명'과 멀리 떨어진 미개지의 신화를 받아들였다.[27] 문화와 문학의 관점에서 우리는 이 간단한 지적만으로도 반 고흐와 고갱 사이에 '추상'의 문제가 어떻게 대립했으며, 두 사람의 이상 – 즉 예술가의 의무 – 이 근본적으로 얼마나 달랐는지를 알 수 있다. 빈센트의 이념은 '생각은 하되 꿈은 꾸지 않는 것'이었다.

새해에도 잊지 않고 신경쇠약 증세가 찾아왔다. 1890년 1월 빈센트는 자신이 '깨진 물주전자' 같다고 느꼈다[839]. 한편 테오의 삶에 큰 변화가 일어났다. 요하나와 결혼한 뒤 첫아이를 맞을 예정이었다. 빈센트는 북쪽으로 돌아가고 싶은 욕구에 사로잡혔다. 그는 '이 낡은 수도원에서 이 모든 미치광이들과 부대끼다가는' '그나마 남아 있는 멀쩡한 정신마저 모두 잃어버릴 위험성'이 있다고 생각했다[833]. 가족은 빈센트의 병에 대해 심각하게 걱정했다. 테오가 빌레미엔에게 쓴 편지를 보면, 빈센트가 지루함과 싸울 수 있도록 동생들이 헨리크 입센의 《유령(Ghosts)》 같은 어두운 글은 제외하고 좋은 책을 신중하게 골라서 보내줬다는 걸 알 수 있다. '빌, 입센의 희곡들을 보내줘서 정말 고맙다. [……] 빈센트 형에게 노라를 보냈단다. 하지만 지금 형의 상태로 봐서는 당분간 《유령》 같은 것은 보내지 말고 갖고 있는 게 좋겠어.'[28] 아쉽게도 빈센트가 노르웨이의 작가 노라(1828~1906), 즉 《인형의 집》을 읽고 어떻게 반응했는지는 편지에 언급되어 있지 않다.

반복해 그리는 작업이 1890년 2월에 새롭고 흥미로운 외양을 하고 다시 등장했다. 빈센트는 '아를의 여인 초상화를 그리고 있단다. 파리 여자들과는 다르게 그릴 거란다'라고 빌레미엔에게 말했다[856]. 빈센트는 한동안 초상화를 그리지 않았지만, 모델이 없는 상황에서 현실적이고 기발한 해결책을 찾아냈다. 고갱이 남기고 간 분필목탄 드로잉 1점을 이 새로운 시리즈의 기초로 활용한 것이다. 이 드로잉은 마리 지누가 두 화가 앞에서 포즈를 취했을 때 고갱이 그린 것이었다. 마리 지누의 초상화는 총 네 개의 버전이 알려져 있는데, 그림의 색과 얼굴의 표정이 조금씩 다르다.[29] 이 무렵 빈센트는 가상의 모델을 앉혀놓은 상황에서도 분위기와 표정을 능숙하게 표현할 줄 알았다. 전경의 테이블 위에 책 두 권이 덮인 채 놓여 있다. 책등에 그려진 제목은 비처 스토의 《톰 아저씨의

〈지누 부인, 아를의 여인
(Madame Ginoux, L'Arlésienne)〉
캔버스에 유채
65.3×49cm (25¾×19¼in.)
생레미, 1890년

《찰스 디킨스 작품집
(The Works of Charles Dickens.
Chrismas Books)》
가정판, F. 바너드 삽화
런던: Chapman & Hall
1878년

'아를의 여인 초상화는 색이 단조롭고
피부 톤이 광택이 없단다.
눈은 차분하고 아주 소박해.
옷은 검은색이고 배경은 분홍색이야.
여자는 초록색 책이 놓여 있는
초록색 테이블에 팔꿈치를 대고
몸을 살짝 기울이고 있단다.'
1890년 6월 5일 오베르 쉬르 와즈에서
빌레미엔에게 쓴 편지[879]

오두막》과 디킨스의 《크리스마스 북》이다. 두 권의 옛 친구는 지금 그에게 적극성과 휴머니즘의 정취를 불어넣어주고 있다. 초록색 원서의 제목은 영어로 되어 있지만, 화가는 자신이 좋아하는 책에 즐겨 쓰는 언어를 그려 넣었다. 한편 '분홍색' 옷을 입은 〈아를의 여인〉은 책에 프랑스어 제목이 적혀 있고, 표지는 빨간색이다. 이 초상화는 그의 전 작품 가운데 제목이 두 언어로 적힌 유일한 그림이다. 빈센트는 거의 일생토록 프랑스어와 영어로 독서를 했지만, 같은 책의 여러 번역본에 관심을 기울였다는 사실은 주목할 가치가 있다. 디킨스와 비처 스토의 작품에선 모두 (문학)예술의 윤리적·정치적 잠재력이 명확성과 도덕적 헌신의 예로서 허구적 작품에 자연스럽게 나타난다. 휴머니즘의 메시지는 언어의 경계가 없다. 이 시기에 빈센트가 이 두 권의 책을 함께 놓고 연속해서 네 번이나 그린 것은 우연의 일치가 아니다.

심지어 가장 혼란스런 몇 달 동안, 주변의 모든 환자가 '책 한 권 없고, 기분을 전환할 아무것도 없이'[776] 식물처럼 '지독한 나태함'에 빠져 있을 때도[866], 빈센트는 삶의 오랜 신조를 단단히 붙잡고 있었다. '공부하지 않으면, 꾸준히 노력하지 않으면, 길을 잃는다'[155]. 그는 다른 환자들을 괴롭히는 '역병'과도 같은 '나태함'에 '저항하는 것이 그의 의무'라고 믿었다[801]. 생레미에서 기나긴 1년을 보내고 1890년 5월이 되자 북쪽으로 돌아가고 싶은 갈망이 그 어느 때보다 강렬해졌다. 그달 중순에는 모든 것이 결정되었다. 파리에서 30킬로미터 떨어진 조용한 마을, 오베르 쉬르 와즈로 가기로 한 것이다.

5월 16일에 빈센트는 프랑스의 수도로 올라가는 기차에 몸을 실었다. 그리고 파리에서 며칠 동안 테오와 그의 어린 가족을 보고, 옛 친구와 지인들을 다시 만났다. 그런 다음 다시 길을 나서 오베르 쉬르 와즈로 향했다. 숙소는 라부 여인숙이었다. 그는 새로운 의사, 폴 가셰를 만났는데, 인상파 화가 카미유 피사로가 테오에게 추천한 의사였다. 아마추어 화가이자 여러 화가의 친구인 가셰는 빈센트를 세심히 돌보겠다고 약속했다. 처음에 빈센트는 그가 '약간 괴팍하다'고 느꼈지만, 곧 그가 '준비된 친구'라는 걸 알았다[879]. 가셰는 빈센트에게 일을 하라고 권유하면서 그의 '경우'에는 일하는 것이 최선이라고 설명했다. 빈센트는 가셰를 자주 찾아가 그의 집에서 그림을 그렸다. 빈센트는 이 새로운 의사의 초상화를 두 번 그렸는데, 그중 하나에는 드 공쿠르 형제가 쓴 《제르미니 라세르퇴》와 《마네트 살로몽》이 놓여 있다. 둘 다 빈센트가 가져온

〈닥터 가셰(Doctor Gachet)〉
캔버스에 유채
66×57cm (26×22½in.)
오베르 쉬르 와즈, 1890년

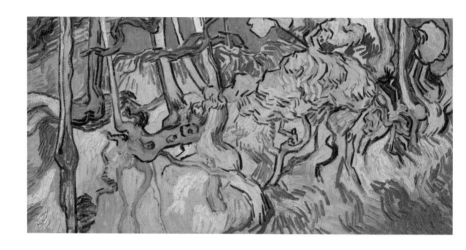

〈나무뿌리(Tree Roots)〉
캔버스에 유채
50.3×100.1cm (19¾×39⅜in.)
오베르 쉬르 와즈, 1890년

'그림의 대상은 자연의 생명이다.
추상적인 개념이나 가설 또는 유령이 아니라 심장이 뛰는 육화된 개념,
통합된 생각, 영어로 하면 이른바 "구현된(imbodied)" 개념이다.'
테오필 토레,《네덜란드의 박물관(Musées de la Hollande)》에서

책이다.[30] 그중 《제르미니 라세르퇴》는 빈센트가 좋아하는 소설이었다. 에드몽
드 공쿠르는 그 작품이야말로 그들 형제가 '사실주의, 자연주의의 이름으로'
펴내는 모든 작품의 '모델'이라고 생각했다.[31] 이번에도 빈센트는 틀림없이
서문에 깊은 인상을 받았을 것이다. 첫머리에서 형제 작가는 소설의 내용과
그들의 방법론을 도발적으로 선언한다. '이 책을 세상에 공개하고 내용에 대해
대중에게 경고하게 되어 진심으로 용서를 구한다. 대중은 픽션을 좋아한다. 이는
사실이다. 대중은 상류사회를 다룬 책을 좋아한다. 하지만 이 책은 거리에서
쓰였다.' 이 선수 치기는 명쾌함의 걸작으로, 새로운 (불행히도 좀 우울한)
친구와 대화를 트기에 아주 적합하다.[32] 이 두 권이 빈센트가 그린 마지막
책이었다. 〈아를의 여인〉 시리즈처럼(163쪽과 185쪽을 보라) 이번에도 책을
읽는 사람은 없다. 책을 읽는 사람은 사실, 화가 자신이다.

　아름다운 시골 오베르는 즉시 빈센트의 주의를 끌었다. 그가 가장 먼저
그린 주제는 전통 가옥의 초가지붕이었다. 지붕의 형태는 그의 붓 아래서 거의
녹아내렸다가 다시금 새로 더 큰 활기를 되찾은 듯 보인다. 빈센트는 믿을 수
없는 작업량을 보여주었다. 오베르에서 하루에 1점 이상을 그렸을 뿐 아니라,
그곳에 머무는 동안 드로잉을 수십 점이나 그렸다. 우리는 오베르에서 빈센트가
무엇을 읽었는지 알지 못하고, 서한을 봐도 거의 도움이 되지 않는다. 빈센트가
새로 발견한 자유는 그의 작품 속으로 전부 빨려 들어간 듯하다. 6월 중순에
그는 어머니에게 편지를 쓰면서 그의 삶이 '계속 고독했으면' 좋겠고, 지난
해에 어디에선가 '책을 쓰거나 그림을 그리는 건 아이를 낳는 것과 같다'는 글을
읽었다고 고백했다[885].

　생애 마지막 몇 주 동안에 빈센트의 예술 실험은 상호 보완적인 두 갈래 길로
발전한 것으로 보인다. 한편으로 그는 '길이 1미터에 높이는 50센티미터에
지나지 않는' 파노라마식의 큰 작품을 연이어 그렸다[891]. 그 형식은 그에게
새롭지 않았지만, 그것을 체계적으로 적용하기는 이번이 처음이었다. 그는
테오가 보내준 캔버스롤에서 필요한 만큼의 화폭을 2.14m 높이에 10m 길이로
조심스레 잘라냈다. 그때 제작한 큰 작품이 현재 13점 남아 있는데, 6월 중순에
그린 〈까마귀가 있는 밀밭(Wheatfield with Crows)〉도 여기에 들어 있다.[33]
그는 이 중 두 점이 '소란스러운 하늘 아래 광활하게 펼쳐진 밀밭'을 묘사한
것으로 '슬픔, 극도의 외로움을 표현'하고자 했다고 설명했다[898].

그와 동시에 빈센트는 또 다른 실험 방향으로 나아가 호기심 가득한 눈으로 형태의 통합, 몸짓의 통합을 이루었다. 이때 그는 종종 일상의 이미지를 클로즈업하는 방법을 사용했다. 빈센트는 오래된 포도원, 마을의 거리, 가셰의 정원 가꾸기에서 복잡한 물결 형태를 보고 영감을 받아 점점 더 추상적인 표현으로 빠져들어갔다. 그의 목표는 현실을 재현하는 것이 아니라 물리적 대상에 대한 주의력을 잃지 않고, 얼핏 보기에 단순해 보이는 현실의 모습에서 유형과 형태의 상호작용을 추상하는 것으로 보인다. 그 결과 그의 작품에서는 생명이 항상 고동치고 두근거렸다. 이런 맥락에서 정점을 찍은 작품이 그의 그림 중에서 특히 두드러지는 더블 사이즈 그림, 〈나무뿌리〉다.[34] 뒤틀린 뿌리들이 하늘의 색을 머금고 있다. 이 마지막 걸작은 그가 오래전에 사랑한 '울퉁불퉁한 뿌리들'의 추상적인 조화를 느끼게 한다[148, 149]. 지평선도, 울타리도, 소실점도 없는 풍경이 관람자의 눈앞에 펼쳐진다. 처음 본 순간 방향감각이 흐려지지만, 잠시 후에는 그림 속으로 끌려들어가 그 안을 자유롭게 배회한다. 빈센트의 자유는 또한 우리의 자유가 된다. 그가 과연 이 작품에 이름을 붙였는지 우리는 알지 못한다. 마지막 편지들에서 화가는 오베르 시골 지역의 덤불 속에서 노란색과 파란색으로 춤추는 이 나무뿌리에 대해 아무런 언급도 하지 않았다. 야외에서 그림을 그릴 때 그는 눈으로 보는 것보다 더 많이, 자신이 느낀 것을 거침없이 표현했다. 〈나무뿌리〉는 재현에 충실한 사실주의를 뛰어넘어 빈센트의 작품이 나아가고 있는 대담한 방향을 드러내고 있다. 1888년에 아를에서 그는 테오에게 이렇게 말했다. '사물의 본질은 과장하고, 진부한 것은 일부러 흐릿하게 남겨두려 하고 있단다'[613]. 예술가에겐 과장을 할 자유가 있다고 말한 모파상의 이론은 빈센트가 프로방스에서 느꼈던 깊은 신념을 증명했다. 마지막으로 오베르에서 그가 한 일은 그보다 훨씬 큰일이었다. 느낌의 본질을 그림으로 표현하는 것이 빈센트의 마지막 도전이었다.

책과 함께한 삶: 간추린 연대기

1853년 3월 30일
빈센트 빌렘(Vincent Willem), 노스브라반트주(州) 쥔데르트에서 테오도루스 반 고흐(Theodorus van Gogh, 1822~1885)와 안나 코르넬리아 반 고흐-코르벤투스(Anna Cornelia van Gogh-Corbentus, 1819~1907)의 아들로 태어나다. 빈센트는 6남매 중 맏이였다. 그 밑으로 안나(Anna, 1855년생), 테오(Theo, 1857년생), 엘리사벳(Elisabeth/ Lies, 1859년생), 빌레미엔(Willemien/ Wil, 1862년생), 코르넬리스(Cornelis/ Cor, 1867년생)가 있다. 1852년 3월 30일에 사산아가 나왔는데, 그 아이 이름도 빈센트였다.

1869~1876년: 구필 화랑에서 근무하던 청년기
　빈센트가 어렸을 때 무슨 책을 읽었는지는 알려진 바가 거의 없다. 아버지 테오도루스는 목사였고, 네덜란드 개혁교회의 '호로닝언(Groningen) 학파'에 소속돼 있었다. 그의 아버지는 도덕적인 소설과 시를 읽으면 마음이 강인해질 수 있다고 믿으면서 아이들의 도덕 교육을 대단히 중시했다. 마찬가지로 그의 어머니도 '성경 말씀이 삶의 투쟁에 무기'가 될 수 있다고 여겼다[가족 기록, b2511]. 빈센트의 두 삼촌, 센트(빈센트/ Vincent, 1820~1888)와 코르(코르넬리스 마리누스/ Cornelis Marinus, 1824~1908)는 명성 있는 미술 거래상이었다. 센트 삼촌에겐 주로 헤이그 화파와 바르비종 화파의 작품으로 구성된 큰 컬렉션이 있었고, 코르 삼촌은 암스테르담의 미술 거래상 겸 서적상이었다. 구필 화랑의 공동 소유주였던 센트 삼촌은 빈센트와 테오가 차례로 구필의 유럽 지점에 취업하는 데 결정적인 역할을 했다.

1869년 7월 빈센트, 구필 헤이그 지점에서 최연소 점원으로 일하다. 구필 화랑은 파리, 헤이그, 브뤼셀, 런던에 지점을 둔 국제적인 화랑이자 출판사였다. 이곳에서 판매하는 판화, 복제화, 사진 제판물 등을 수집하기 시작하다.

1873년
1월. 테오, 구필 브뤼셀 지점에 들어가다. 형제 간의 서신 교환이 본격적으로 시작되다.

5월 중순. 파리에서 며칠 보내다.

5월 19일경. 구필 사 런던 지점에서 일을 시작하다.

8~11월. '네덜란드에는 잘 알려지지 않은 시인'[012] 존 키츠(John Keats, 1795~1821)의 영시를 읽다. **테오필 토레**의 《네덜란드의 박물관(Musées de la Hollande)》을 읽다. 프랑스 미술 평론지 《미술 잡지(Gazette des Beaux-Arts)》를 읽다.

가을. **쥘 미슐레**의 《사랑(L'amour)》을 읽다. 미국 시인 헨리 워즈워드 롱펠로(Henry Wadsworth Longfellow, 1807~1882)의 이야기 시를 '다시' 읽고 '아름답다'고 느끼다[014].

1874년

3월. 자신이 준 토레(Thoré)의 책을 테오가 읽었다고 하자 기뻐하다[021].

7월. 미슐레의 《사랑》이 그에겐 '계시였다'고 테오에게 말하다[026].

10월 말. 구필 파리 지점으로 잠시 근무지를 옮기다.

12월. 반 고흐 가족이 이사한 헬보르트에서 성탄절을 보내다.

◆**테오필 토레**(Théophile Thoré, 1807~1869). 프랑스 미술비평가 겸 저널리스트. 유럽 공공 및 사설 박물관의 컬렉션을 실명하는 책 시리즈를 W. **뷔르거**(Bürger)라는 필명으로 발행했다. 이 상세한 안내서는 아주 개인적이고, 쉽게 읽히며, 매력적인 스타일로 만들어졌다. 빈센트는 네덜란드를 다룬 두 권, 《네덜란드의 박물관. 암스테르담과 헤이그(Musées de la Hollande. Amsterdam et La Haye)》(1858)와 《네덜란드의 박물관. 암스테르담 소재 후프박물관과 로테르담박물관(Musées de la Hollande. Musée van der Hoop, à Amsterdam, et Musée de Rotterdam)》(1860)을 가지고 있었다. 이 책의 초판 마지막 페이지에 '렘브란트와 네덜란드 국민의 예술이 바로 인류의 예술(L'ART POUR L'HOMME)'이라는 토레의 결론이 대문자로 인쇄되어 있다. 이 말은 한 인간으로서 빈센트에게 영향을 주었고, 화가가 된 후에도 지속적인 영향을 미쳤다.

◆**쥘 미슐레**(Jules Michelet, 1798~1874). 프랑스 역사학자 겸 작가. 가장 유명한 저서는 기념비적인 책 《프랑스 역사(Histoire de France)》(1833~1867)와 《프랑스 혁명사(Histoire de la révolution française)》(1847~1853)다. 《민중(Le peuple)》(1846)에서 미슐레는 산업화의 무게에 허덕이는 프랑스 노동계급의

곤궁을 독자와 대면시킨다. 《사랑》(1858~1859)과 《여인》(1860)은 남녀 관계에 관한 도덕적이고 교훈적인 보고서로 당시에 인기가 매우 높았다. 빈센트는 미슐레의 글을 폭넓게 읽었으며('내게는 페레[아버지] 미슐레가 큰 도움이 되고 있단다'[187]), 《새(L'oiseau)》(1856)와 《바다(La mer)》(1861)처럼 자연을 시적으로 노래한 책도 대단히 좋아했다.

1875년

20대 초에 빈센트는 프랑스 낭만주의와 독일 낭만주의를 좋아했다. 1873년부터 1876년 사이에 그는 자신이 선호한 작품들을 선별해서 네 권의 작은 시집 앨범을 만들었다. 그중 두 권은 테오에게, 세 번째는 네덜란드 화가 마타이스 마리스(Matthijs Maris)에게, 네 번째는 여동생 엘리사벳(리스)에게 줬다. 두 번째 앨범은 1875년 3월 런던에서 테오에게 편지를 쓸 때 처음 언급한 것으로, 미슐레, 생트뵈브, 칼라일, 롱펠로, 하이네, 괴테 등의 시와 산문에서 발췌한 구절들이 적혀 있다.

1~2월. 구필 런던 지점에서 다시 근무하다.

3월. 두 번째 앨범을 테오에게 보내다[029]. **조지 엘리엇**의 소설 《애덤 비드(Adam Bede)》를 처음으로 언급하다. 프랑스 작가 에르네스트 르낭(Ernest Renan)의 《예수의 일생(Vie de Jésus)》과 미슐레의 《잔다르크(Jeanne d'Arc)》를 테오에게 보내다.

5월 중순. 구필 파리 본점으로 전근하다.

9월. 그의 책 읽기에서 종교적 열정이 드러나다. 테오에게 보낸 편지에서 '이제 미슐레 등등이 쓴 책은 전부 없애버릴 거다. 너도 그러는 게 좋을 거야'[050]라고 쓰다.

10월. **에르크만−샤트리앙**의 책을 읽어보라고 테오에게 권하다[055]. **토마스 아 켐피스**의 《그리스도를 본받아》와 프랑스어판 성경을 읽다.

12월. 반 고흐 가족이 새로 이사한 에텐에서 성탄절을 보내다. 테오에게 그의 '작은 시집들'을 없애버리라고 말하다[062].

◆**조지 엘리엇**(George Eliot, 1819~1880). 필명 **메리 앤 에반스**(Mary Ann Evans)는

빅토리아 시대 영국의 주요한 여성 소설가였다. 그녀의 소설은 사실주의와 뛰어난 심리적 통찰력으로 칭송받았다. 빈센트도 《애덤 비드》(1859), 《급진주의자, 펠릭스 홀트(Felix Holt, the Radical)》(1866), 《사일러스 마너. 라벨로의 방직공》(1861), 《목회자 생활의 정경》(1857), 《미들마치(Middlemarch)》(1871) 등 그녀의 소설을 많이 읽었다. 엘리엇은 곧 그가 좋아하는 영국 작가가 되었다. 처음에는 그녀의 정체를 몰랐으나('그의 책'이라고 언급했다[082]), 1883년 3월에는 '그녀의 《애덤 비드》'라고 썼다[332].

◆**에르크만−샤트리앙**(Erckmann-Chatrian)은 프랑스 출신의 공동집필자인 에밀 에르크만(Émile Erckmann, 1822~1899)과 알렉상드르 샤트리앙(Alexandre Chatrian, 1826~1890)의 필명이다. 공동집필한 역사소설들로 널리 인정받았는데, 저자들은 생생하고 재미있는 문체로 '민중을 위해' 소설을 썼다. 빈센트는 1875년 10월 파리에서 그들의 작품을 처음으로 언급했다[055]. 그들의 접근법을 좋아했으며, 헤이그에 있는 동안에도 그들의 소설을 즐겨 읽었다. 그가 좋아한 소설 《농부 이야기(Histoire d'un paysan)》(1868)는 프랑스 혁명과 소박한 알자스 농부의 눈으로 본 혁명의 교훈을 다룬 작품이다. 빈센트는 1883년에 반 라파르트에게 이 책을 보냈다[345].

◆**토마스 아 켐피스**(Thomas à Kempis, 1379/80~1471)는 네덜란드 수도사이자 신비주의자였다. 저서 《그리스도를 본받아(De imitatione Christi)》(1418~1427년경)는 수백 년 동안 기독교 영성의 교과서였다. '보기 드물게 진실하고 소박하고 참된 이 작은 책'[137]은 삶의 영적인 측면, 자기희생, 신의 뜻에 대한 완전한 복종에 초점을 맞춘 경건한 안내서다.

1876년
1월. 파리로 돌아오는 길에 자신이 4월 1일자로 구필 화랑에서 해고되리란 걸 알게 되다.
1~2월. 엘리엇의 《급진주의자, 펠릭스 홀트(Felix Holt, the Radical)》와 《목회자 생활의 정경(Scenes of Clerical Life)》을 읽다.
4~7월. 구필 화랑에서 해고되다. 이후 영국 램즈게이트에서 그다음에는 런던 근교의

아일워스에서 보조교사로 취직하다. 5월에 조지 엘리엇의 《사일러스 마너(Silas Marner)》를 언급하다.

10월. 리치먼드의 웨슬리감리교회에서 첫 설교를 하다. 설교하는 중에 **존 번연**의 《천로역정(The Pilgrim's Progress)》을 몇 차례 언급하다. 프랑스 작가 에밀 수베스트르(1806~1854)의 《지붕 위의 철학자(Le philosophe sous les toits)》를 읽다[093].

11월. 슬레이드-존스 회중교회의 자원봉사자로 임명되다. **아우구스투스 드 제네스테**의 시들을 필사하다[094]. 런던 화이트채플의 '극빈 구역'을 '디킨스 소설에 나오는' 묘사와 비교하고, 처음으로 찰스 디킨스를 언급했는데 디킨스의 《올리버 트위스트(Oliver Twist)》(1837~1839)를 가리키는 듯하다[098].

12월. 에텐으로 돌아와 성탄절을 보내다.

◆**존 번연**(John Bunyan, 1628~1688). 영국 작가, 목사, 설교자. 《천로역정(The Pilgrim's Progress from this World to That Which Is to Come)》(1678)은 영국 개신교 문학의 기념비적인 우화소설이다. 단순하고 인상적인 문체가 돋보이는 이 책은 번연 자신의 귀의(歸依) 이야기를 상징적 형식으로 들려준다. 구필 화랑에서 해고된 뒤 몇 년간의 과도기에 빈센트에게 큰 공명을 일으켰다.

◆**페트루스 아우구스투스 제네스테**(Petrus Augustus de Génestet, 1829~1861). 네덜란드 작가, 시인, 신학자. 당시에 네덜란드 문학계에서 아주 유명했던 이 자유주의적 개신교 성직자 겸 시인을 빈센트의 부모는 아주 높게 평가했다.

◆**찰스 존 허펌 디킨스**(Charles John Huffam Dickens, 1812~1870). 빅토리아 시대 영국 최고의 작가로 알려져 있다. 다작으로 영향력이 막강했던 디킨스는 하류계층을 암울하게 묘사한 글로 빅토리아 시대 영국을 비판적으로 보게 했다. 빈센트는 아마도 런던에서 살 때 디킨스의 작품들을 발견했을 것이다. 그 후 마지막 날까지 디킨스는 그가 좋아하는 영국 작가였다. 빈센트는 그의 소설 대부분을 영어와 프랑스어로 읽었다[325]. 대표적인 예로, 《픽윅 보고서(The Pickwick Papers)》(1836~1837), 《올리버 트위스트》(1837~1839), 《크리스마스 북》(1843~1848), 《두 도시 이야기(A Tale of Two Cities)》(1859), 《어려운 시절(Hard Times)》(1854), 《리틀

도릿(Little Dorrit)》(1855~1857), 《에드윈 드루드의 비밀(The Mystery of Edwin Dood)》(1870)이 있다.

1877년

반 고흐 형제의 유산에 판화와 복제화 수십 점이 담긴 스크랩북 두 권이 추가되었다. 앞서 추정했듯이, 두 권 다 빈센트가 아닌 테오의 소유물이었던 것으로 보인다. 빈센트는 1877년 4월 중순 테오에게 쓴 편지에서 테오의 '스크랩북'을 처음으로 언급한다[111]. 이 앨범에는 또한 높은 등받이 의자에 앉아 책을 읽고 있는 남자와 바닥에 누워 있는 개를 묘사한 판화가 들어 있다. 메소니에(Meissonier)가 1866년에 그린 자화상 <베니스 귀족(A Venetian Noble)>을 모사한 에칭화다. 빈센트는 테오(그리고 여동생들과 부모)에게 복제화를 여러 장 보냈다. 우리도 알고 있듯이, 형제들은 판화와 사진을 서로 교환해가면서 방 벽에 걸었다.

1월. 도르드레흐트로 이사한 후, 블뤼세 & 반 브람(Blussé & Van Braam) 서점에서 점원으로 일하다. 쉰다섯 번째 생일을 맞은 아버지에게 덴마크어로 번역된 엘리엇의 《목회자 생활의 정경》(〈단편집(Novellen)〉으로 번역됨)과 《애덤 비드》를 선물할 예정이라고 테오에게 말하다[101, 102]. 그의 아버지는 《애덤 비드》가 '소장해야 할 훌륭한 책'이라고 느꼈다(가족 기록, b2507).
2월. 디킨스의 《신들린 사람》(1848)을 언급하다.
4월. 텐(Taine)을 처음으로 언급하고 '의심할 바 없는 예술가'라고 말하다[112].
5월. 신학 공부를 하기 위해 암스테르담으로 이사하다.
8~9월. 페늘롱(Fénelon)의 《텔레마코스의 모험(Les aventures de Télémaque)》을 읽다. 토마스 아 켐피스의 《그리스도를 본받아》 프랑스어판을 전부 필사하다. 프랑스 작가 자크-베니뉴 보쉬에(Jacques-Benigne Bossuet, 1627~1704)가 위대한 사람들의 송덕문을 모아 펴낸 《추도문집(Oraisons funèbres)》을 읽다.
10월. 디킨스의 《두 도시 이야기(A Tale of Two Cities)》(1859)와 토머스 칼라일의 《프랑스 혁명(The French Revolution)》의 발췌문을 읽다.
12월. 에텐으로 돌아와 가족과 성탄절을 보내다.

◆**이폴리트 아돌프 텐**(Hippolyte Adolphe Taine, 1828~1893). 프랑스 철학자, 미술비평가, 역사가. 프랑스 실증주의의 대표적 인물. 주요 저작은《영국문학사(Histoire de la literature anglaise)》(1963~1864)와《예술철학(Philosophie de l'art)》(1865)이다. 빈센트는 이 두 책을 아주 잘 알고 있었다.

◆**프랑수아 드 살리냑 드 라 모테**(François de Salignac de la Mothe, 1651~1715). **페늘롱**(Fénelon)이란 필명의 프랑스 작가, 신학자, 시인.《텔레마코스의 모험(Les aventures de Télémaque)》(1699)은 일종의 '오디세이'라 할 수 있는 긴 도덕적·영적 여행기로 지혜로운 스승 멘토가 순종적인 제자 텔레마쿠스(Telemachus, 오디세우스의 아들)를 도덕적 승리로 이끈다는 내용이다. 19세기에 대단히 유명하고 많은 사람이 존경한 작품이자, 암스테르담 시절에 빈센트가 좋아한 책이었다[125].

◆**토머스 칼라일**(Thomas Carlyle, 1795~1881). 스코틀랜드 작가. 빅토리아 시대 초기에 영국의 주요한 역사가이자 수필가였다. 주요 저서로,《프랑스 혁명》(1837), 《영웅숭배론(On Heroes, Hero-Worship, and the Heroic in History)》(1841),《과거와 현재(Past and Present)》(1843),《올리버 크롬웰의 서한과 연설, 주석본(Oliver Cromwell's Letters and Speeches, with Elucidations)》(1845),《사로토르 리사르투스(Sartor Resartus)》(1833~1834)가 있다. 빈센트가 편지에 칼라일의 이름을 언급한 것은 1877년 10월 말이 처음이었지만[132, 133], 그의 저작을 잘 알고 있었으며, 1875년에 텐의《영국문학사》를 통해서 그를 마음에 두고 있었다. 칼라일의 영웅 개념은 빈센트에게 힘을 주는 원천이었다. '칼라일의 훌륭한 책,《영웅숭배론》을 읽었다. 좋은 생각이 가득하구나. 예를 들어, 우린 용감해질 의무가 있다'[395].

1878년
1월. 암스테르담으로 돌아오다.

4월. 미슐레의《프랑스 혁명사(Histoire de la révolution française)》를 읽다.

7월. 신학 공부를 포기하다.

8월. 브뤼셀 라켄으로 이사해서 3개월에 걸친 복음 전도자 수련을 시작하다.

11월. 수련 기간을 마쳤지만, 전도자 자격을 얻지 못하다.

12월. 벨기에 보리나주의 탄광촌으로 건너가 광부들 사이에서 평신도 설교자로

197

활동하다.

1879~1880년

보리나주 시절에 반 고흐는 프랑스어 책을 광범위하게 읽었다. 8월에 그는 프랑스어로 번역된 디킨스의《어려운 시절》을 읽어보라고 테오에게 권하면서 '아주 좋은 책'이라고 말했다[153]. 그는 심지어 출판사(아셰트/ Hachette), 가격, 시리즈(최고의 해외 소설 문고/ Bibliothèque des mellurs romans étrangers) 이름까지 일러주었다. 1856년에 아셰트 출판사는 찰스 디킨스와 독점 계약을 맺었다. 1859년《크리스마스 이야기(Contes de Noël)》뒷표지에 디킨스의 소설 13권의 제목이 실렸다. 이 목록에는 비처 스토의《톰 아저씨의 오두막(La case de l'oncle Tom)》이 실려 있어서, 빈센트가 보리나주에서 스토의 소설을 프랑스어판으로 읽었을 가능성이 아주 높다.

1879년

1월. 중순경에 6개월간 복음 전도자로 임명되다(2월 1일 업무 시작).
6월. **해리엇 비처 스토**의 《톰 아저씨의 오두막》을 읽다. 디킨스의 《어려운 시절》을 프랑스어로 읽다.
8월. 복음 전도자 직업을 잃은 후에도 보리나주에 머물면서 와음(Wasmes) 마을에서 퀴엠(Cuesmes)으로 이사하다. 광부의 모습을 스케치하다[153]. 테오, 퀴엠으로 빈센트를 만나러 오다(8월 10일 일요일로 추정됨)[154]. 그런 뒤 1880년 6월까지 형제 사이에 연락이 끊기다[155]. 8월 중순에 며칠간 에텐에 와서 부모를 만나다. 디킨스를 읽으면서 시간을 보내다.
1879~1880년 겨울내, 빅토르 위고의 《사형수 최후의 날(Le dernier jour d'un condamné)》과 《윌리엄 셰익스피어》를 읽다. **윌리엄 셰익스피어**의 《헨리 4세》와 《리어왕》을 읽다. 미슐레의 《프랑스 혁명사》를 공부하다[155].

1880년

3월. 화가이자 시인인 쥘 브르통(Jules Breton, 1827~1906)의 아틀리에 방문 차 프랑스 북부의 쿠리에르(Courrières)를 도보로 여행하지만, '안에 들어가 감히' 자기 자신을 '소개하지' 못하다[158].

6월. 1년 만에 침묵을 깨고 테오에게 긴 편지를 쓰다[155].

8월. 마침내 미술에 전념하기로 결심하고 열심히 그리다[156]. 아르망 카사뉴(Armand Cassagne)의 《알파벳 순으로 정리한 데생 길라잡이(Guide de l'alphabet du dessin)》(1880)와 샤를 바르그(Charles Bargue)의 《데생 수업(Cours de dessin)》(1868~1870)을 읽으며 연습하다[158].

10월. 테오의 충고에 따라 브뤼셀로 이사하고, 화가 안톤 반 라파르트(Anthon van Rappard, 1858~1892)를 만나다.

12월. 왕립회화조각아카데미(Académie Royale de Peinture et de Sculpture)에 등록하고 '고미술 드로잉: 토르소와 파편' 강좌를 신청하다.

◆**해리엇 엘리자베스 비처 스토**(Harriet Elisabeth Beecher Stowe, 1811~1896). 미국 작가. 반노예제 정서를 퍼뜨리는 데 크게 이바지한 소설, 《톰 아저씨의 오두막》(1851~1852)이 가장 유명하다. 빈센트는 아마 프랑스어판과 영어판을 모두 읽었을 것이다.

◆**빅토르 마리 위고**(Victor Marie Hugo, 1802~1885). 시인, 소설가, 극작가, 비평가, 저널리스트, 화가. 프랑스 낭만주의의 아버지. 희곡 《크롬웰(Cromwell)》(1827)은 서문이 특히 유명한데, 이 글은 낭만주의 선언문이 되었다. 그 밖의 대표작으로, 《노트르담의 꼽추(Notre-Dame de Paris)》(1831)와 《레 미제라블(Les Misérables)》(1862)이 있다. 로마 가톨릭 가정에서 자랐으며, 후에 극도의 반교권주의자가 되었다. 정치적 신념 때문에 추방 생활을 했던 19년 동안(1851~1870) 많은 글을 썼다. 《윌리엄 셰익스피어》(1864)도 그 시기에 집필했다. 빈센트는 위고에게서 강인한 성격과 지적 책무의 훌륭한 본보기를 보았다. 《사형수 최후의 날》(1829)을 읽은 뒤 빈센트는 그의 열렬한 독자가 되었고, 위고의 말을 편지에 자주 인용했다.

◆**윌리엄 셰익스피어**(William Shakespeare, 1564~1616). 시인, 극작가, 배우. 인류 역사상 가장 위대한 영국 작가 중 한 명으로 널리 알려져 있다. 그의 작품은 비극, 희극, 역사극, 시와 산문을 넘나든다. 셰익스피어는 또한 대단히 영향력 있는 문학가로, 미래 세대의 작가와 예술가에게 심오한 영향을 미쳤다. 빅토르 위고 같은 작가들은 그의 희곡에 깔려 있는 자유와 진실, 인간 존재를 분석하는 놀라운 지성, 한 희곡 안에 비극과 희극을 담아내는 능력에서 영감을 받았다. 빈센트의 시대에는

셰익스피어의 연극이 유럽 전체에서 공연되었다.

1881~1885년: 네덜란드 시절

1881년
1월. 샤를 바르그(Charles Bargue)의 《목탄화 그리기(Exercises au fusain)》(1871)를 '세 차례'나 따라 그리며 열심히 연습하다[162].

3~4월. 반 라파르트의 아틀리에에서 작업하다.

브뤼셀로 돌아가 에텐의 부모 댁으로 들어가다.

봄~여름. 프랑스 소설과 영국 소설을 많이 읽다. **오노레 드 발자크**의 《고리오 영감(Le père Goriot)》(1835), 영국 작가 커러 벨(Currer Bell)[샬롯 브론테(Charlotte Brontë, 1816~1855)의 필명]의 《셜리(Shirley)》(1849)와 《제인 에어(Jane Eyre)》(1847)가 대표적이다.

아르망 카사뉴의 《수채화 개론(Traité d'aquarelle)》(1875)을 '열심히 연습'하다[168]. **에드몽과 쥘 드 공쿠르**의 논문 〈가바르니, 인간과 작품(Gavarni, l'homme et l'œuvre)〉을 읽다. 미슐레의 《사랑》과 《여인》을 다시 읽다.

8월. 반 라파르트에게 지금까지 알려진 최초의 편지를 쓰고, 가바르니에 관한 책을 돌려준 것에 고마움을 표하다[174].

11~12월. 미슐레의 《사제, 여성, 가족(Du prêtre, de la femme, de la famille)》(1845)을 읽다[193].

12월 25일. 헤이그로 이사하다.

◆**오노레 드 발자크**(Honoré de Balzac, 1799~1850). 위대한 소설가이자 프랑스 사실주의의 선구자. 근대 소설의 창시자로 유명하다. 엄청난 다작을 했던 그는 당대의 프랑스 사회 전체를 세밀하게 묘사했다. 1842년 그는 자신의 문학세계를 묶어 《인간 희극(La Comédie humaine)》(1829년에서 1847년 사이에 나온 약 90편의 소설로 이루어짐)이라는 총서를 내기로 결심하고, 전체를 풍속 연구, 철학적 연구, 분석적 연구, 세 부문으로 세분화했다. 빈센트는 그의 소설 대부분을 읽었고, 발자크의 '별명'인 '불치병을 치료하는 수의사'를 유머러스하게 인용했다[170]. 이 별명은 《사촌 베트(La cousine Bette)》의 머리말에 나온다.

◆ **에드몽**(Edmond, 1822~1896)과 **쥘 드 공쿠르**(Jules de Goncourt, 1830~1870). 프랑스 작가이자 열정적인 미술비평가 겸 수집가. 자연주의 소설의 발전에 중요한 기여를 했다. 《18세기 예술(L'art du dix-huitième siècle)》(1859~1875)에서 그들은 예술, 삶, 문화를 아주 세밀하게 기록하는 방식을 시도했다. 폴 가바르니의 친한 친구였던 그들은 이 프랑스 화가의 두꺼운 전기(1868)에 사적인 문서들을 담았다. 이 책이 빈센트가 형제 작가를 처음 만난 계기가 되었을 것이다. 빈센트가 특히 소중하게 여긴 이들의 소설은 《제르미니 라세르퇴(Germinie Lacerteux)》(1864), 《필로멘느 수녀(Soeur Philomène)》(1861), 《마네트 살로몽》(1867)이다. 쥘이 세상을 떠난 뒤에도 에드몽은 《사랑하는 사람(Chérie)》(1884), 《창부 엘리자(La fille Elisa)》(1877), 《젬가노 형제(Les frères Zemganno)》(1879) 등 다수의 소설을 썼다. 형제는 1850년부터 1870년까지 함께 《공쿠르 일기》를 썼고, 그 후에는 에드몽 혼자 1898년에 생을 다할 때까지 계속 일기를 썼다. 1950년대에 처음으로 프랑스어 완결판이 나왔다.

1882년

헤이그 시절 삽화가가 될 목적으로 빈센트는 주로 영국과 프랑스 잡지에서 삽화를 열심히 수집한 결과, 수백 점이 되었다. 1882년 중반에는 '판화가 적어도 1,000점'이었고[234], 6개월 후에는 마침내 《그래픽(The Graphic)》(1870~1880) 21권을 구입했다[303]. 빈센트는 곧 마음에 드는 판화를 오려서 회색, 갈색 또는 초록색 거친 판지에 붙이기로 했다. 그 덕분에 판화들이 오늘날까지 존재한다. 현재 반 고흐 유산에는 삽화 1,400장이 있으며, 그중 많은 것이 거친 판지 위에 붙어 있다.

3월. **알프레드 상시에**의 《J. F. 밀레의 생애와 작품》을 읽다.
여름. **에밀 졸라**의 《사랑의 한 페이지》를 읽고, '졸라의 모든 작품'을 읽기로 결심하다[244]. 《루공마카르 총서》를 8권 이상 읽다.
6월. 흑백 판화 수집품이 1,000점에 이른다고 테오에게 알리다.
7월. 시엔 후르닉(Sien Hoornik, 1850~1904)과 여섯 살 된 딸 마리아, 갓 태어난 아기 빌렘을 집에 들이다. 미슐레의 《여인》을 인용해서 자신의 행동을 정당화하다.
8월. 부모가 에텐에서 뉘넨으로 이사하다.

9월. 졸라의 소설, 《목로주점》을 언급하다[260].

가을. 에르크만-샤트리앙의 《두 형제(Les deux frères)》를 읽다.

알퐁스 도데의 《추방된 왕(Les rois en exile)》과 《나바브(Le nabab)》를 읽다. 졸라의 《살림(Pot-bouille)》과 위고의 《93년(Quatre-vingt-treize)》(1874)을 읽다.

겨울. 쥘 미슐레의 《민중》을 읽다[312].

◆**알프레드 상시에**(Alfred Sensier, 1815~1877). 프랑스 미술비평가 겸 수집가로 바르비종 화파와 교류했다. 대표작은 1881년 사후에 출간된 것으로 프랑스 미술사가 폴 만츠(Paul Mantz, 1812~1895)가 편집한 《J. F. 밀레의 생애와 작품》이다. 1882년에 이 낭만 어린 전기는 빈센트에게 지속적인 인상을 남겼다. '밀레에 관한 상시에 책을 읽으면 용기를 얻는다[258]. 빈센트는 1875년부터 이 프랑스 작가를 알고 있었다. 그때 상시에의 〈조르주 미셸에 관한 연구(Étude sur Georges Michel)〉(1873)를 구입한 것이다. 이 논문에는 상세한 일대기, 체계적인 카탈로그를 비롯해 미셸의 그림을 모사한 에칭화 약 20점이 들어 있다.

◆**에밀 졸라**(Emile Zola, 1840~1902). 프랑스 소설가, 비평가, 정치활동가. 아주 젊었을 때 결정론적인 과학이 소설가에게 줄 수 있는 자원을 발견했다. 그의 소설 20권이 일련의 작품군을 이루는 《루공마카르 총서》는 '제2 제정하에서 한 가족이 겪는 자연사 및 사회사로(1871~1893), 인간이 어떻게 보편적 결정론에 종속되는지를 기록한다. 노동 계층의 알코올중독을 파헤친 《목로주점》이 성공하자 프랑스 언론은 '자연주의 사조'의 탄생을 선언했다. 졸라는 에세이 《예술의 순간(Le moment artistique)》에서 자신의 미학을 표명했다. 이 글은 《나의 증오: 예술적 문학적 대화. 나의 거실(Mes haines: causeries littéraires et artistiques. Mon Salon)》에 들어 있다. 빈센트는 다음의 작품을 포함한 졸라의 소설과 에세이를 모두 읽었다. 《쟁탈전》(1871), 《파리의 복부》(1873), 《생의 기쁨》(1884), 《무레 신부의 과오》(1875), 《목로주점》(1877), 《사랑의 한 페이지》(1878), 《나나》(1880), 《살림》(1882), 《여인들의 행복백화점》(1883), 《제르미날(Germinal)》(1885), 《작품 (L'œuvre)》(1886), 《대지(La terre)》(1887).

1883년

1월. 《그래픽》 21권(1870~1880)을 구입하다.

봄. 조지 엘리엇의 《미들마치》를 읽다. 엘리엇의 《급진주의자, 펠릭스 홀트》를 다시 읽다. 빅토르 위고의 《노트르담의 꼽추》와 《레 미제라블》을 읽다. 토머스 칼라일의 《사르토르 리사르투스》를 읽다.

9월. 시엔과의 관계를 끝내다. 헤이그를 떠나 드렌터 지역으로 가다.

10월. 토머스 칼라일의 《영웅숭배론》을 읽다.

12월 5일. 뉘넌으로 돌아와 부모 집으로 들어가다.

1884년

2~3월. 테오와 반 라파르트를 위해 이른바 '비천한 자들의 시인'인 프랑스 작가 프랑수아 코페(François Coppée, 1842~1908)와 프랑스 작가이자 시인인 쥘 브르통(Jules Breton, 1827~1906)의 시 여러 편을 필사하다.

봄~여름. **샤를 블랑**의 《데생, 건축, 조각, 회화의 원리》와 《우리 시대의 예술가》를 공부하다. **외젠 프로망탱**의 《과거의 거장들(Les maîtres d'autrefois)》을 읽다.

가을. 졸라의 《여인들의 행복백화점》을 읽다. 프랑스 작가 귀스타브 플로베르(1821~1880)의 《마담 보바리(Madame Bovary)》(1856)를 읽다[456].

◆**샤를 블랑**(Charles Blanc, 1813~1882). 프랑스 미술비평가, 역사가. 1842년부터 1852년까지 프랑스 국립미술학교 에콜 드 보자르(École des Beaux-Arts)의 교장을 역임했다. 젊었을 때 판화와 드로잉을 공부했다. 그의 기술적인 지식과 세련된 감각은 《렘브란트 전집(L'œuvre complète de Rembrandt)》(1859~1861)에 잘 나타나 있다. 이 두 권짜리 체계적인 전집에는 네덜란드 거장의 에칭화 전작과 함께 렘브란트 그림에 관한 작은 섹션이 실려 있다. 《우리 시대의 예술가》(1876)는 빈센트가 반 라파르트에게 빌린 것으로, 외젠 들라크루아, 루이지 칼라마타(Luigi Calamatta), 다비드 당제(David d'Anger), 폴 가바르니, 장-밥티스트-카미유 코로 등의 개인적인 추억들로 가득한 두꺼운 책이다. 들라크루아에 관한 블랑의 에세이-들라크루아와 그의 색채 법칙 사용에 많은 지면을 할애하고 있다-에서 빈센트는 깊은 인상을 받았다[449, 494]. 블랑의 대표작 《데생, 건축, 조각, 회화의 원리》(1870)는 미셸 외젠 슈브뢸(Michel Eugène Chevreul, 1786~1889)의 동시대비 법칙을 발전시키는 데 독창적으로 이바지했다.

◆**외젠 프로망탱**(Eugéne Fromentin, 1820~1876). 네덜란드와 플랑드르의 옛 대가들을 개관한 책, 《과거의 거장들. 벨기에-네덜란드》(1876)를 썼다. 화가로서 그의 접근법은 개성적이고 혁신적이며, 기술과 구도뿐 아니라 역사적인 맥락으로도 관람자를 끌어들인다. 빈센트는 1884년 여름에 반 라파르트에게서 이 책을 받았다[448, 459].

1885년
4월. **장 지그**의 《우리 시대의 예술가 이야기(Causeries sur les artistes de mon temps)》를 읽다. 졸라의 소설을 인용하면서 《생의 기쁨》을 처음으로 언급하다[492].
5월. 졸라의 《제르미날》(1885)을 읽다.
8월. **테오필 실베스트르**의 〈외젠 들라크루아. 새로운 기록(Eugène Delacroix. Documents nouveaux)〉을 읽다.
10월. 에드몽 드 공쿠르의 《사랑하는 사람》을 읽다.
11월. 에드몽과 쥘 드 공쿠르의 《18세기 예술》을 읽다.
11월 24일. 뉘넨을 떠나 안트웨르프로 이사하다.

1886년
1월. 안트웨르프에 있는 헤이그 왕립예술학교(Koninklijke Academie)에 등록하고, 인물 그리기 및 드로잉 수업을 듣다. 졸라의 《작품》 축약본을 읽다. 이 글은 파리 문학 일간지 《질 블라스(Gil Blas)》에 연재되었다[522].

◆**장-프랑수아 지그**(Jean-Francois Gigoux, 1806~1894). 프랑스 화가, 삽화가, 작가. 파리의 예술계와 지성계를 넘나들었던 인물로, 외젠 들라크루아, 샤를 노디에(Charles Nodier), 테오필 토레 등 많은 인사와 친구로 지냈다. 1885년에 일화를 엮은 생생한 자서전적 이야기, 《우리 시대의 예술가 이야기》를 펴냈다.

◆**테오필 실베스트르**(Théophile Silvestre, 1823~1876). 프랑스 작가, 미술사가. 대표작은 《프랑스 및 해외의 생존하는 화가의 역사: 실생활 연구(Histoire des artistes vivants français et étrangers. Études d'après nature)》이다. 설득력 있는 부제가 암시하듯이 실베스트르는 현역 화가들에게 '직접적으로 접근'하는 혁신적인 방법을 채택하여, 그들과 나눈 대화와 그들의 회고록, 편지, 회상, 일기에서 직접 인용했다.

그가 쓴 논문 〈외젠 들라크루아. 새로운 기록〉(1864)은 들라크루아가 사망하고 나서 1년이 지났을 때 출판되었으며, 빈센트에게 영속적인 영향을 미쳤는데, '대가다운 논문'이라고 평했다[651].

1886년 2월~1888년 2월: 파리 시절

2월. 28일경에 파리에 도착한 후 테오와 함께 살기 시작하다.

5월. 《삽화가 있는 파리》지에서 타다마사 하야시(1853~1906)가 기고한 일본 특집호를 발행하다.

8~9월. **모파상**의 《벨아미》를 읽다. **볼테르**의 《캉디드, 혹은 낙천주의(Candide, ou l'optimisme)》를 처음으로 언급하다[568].

9~10월. 에밀 베르나르(Émile Bernard, 1868~1941)와 친구가 되다.

가을~겨울. 앙르 드 툴루즈-로트렉(Henri de Toulouse-Lautrec, 1864~1901)과 친구가 되고 그가 매주 여는 화가 모임에 자주 참석하다.

◆**기 드 모파상**(Guy de Maupassant, 1850~1893). 프랑스 소설가. 어머니의 어릴 적 친구인 작가 귀스타브 플로베르(1821~1880) 밑에서 수련 기간을 보냈다. 《비곗덩어리(Boule de Suif)》(1880)의 성공으로 순식간에 문단의 중심에 서게 되었다. 1880년에서 1891년 사이에 《여자의 일생(Une vie)》(1883), 《벨아미》(1885), 《몽토리올》(1887), 《피에르와 장》(1888)을 비롯한 장편소설과 300편가량의 단편소설을 썼다. 자연주의에 의존하고 주변 사람을 세밀히 관찰한 결과로 모파상의 문학관은 뿌리깊은 비관주의를 드러냈다. 그의 문학 여정에는 이 관점이 풍자에서부터 연민과 고뇌에 이르기까지 다양한 형태로 표출되었다. 인간 영혼과 그 위선의 미묘함을 꿰뚫어본 모파상은 '소설'이란 제목을 붙인 《피에르와 장》의 서문에서 자신의 미학을 정의한다. 빈센트는 그의 소설, 중편, 시를 여러 권 읽었다.

◆**프랑수아 마리 아루에**(François Marie Arouet, 1694~1778). 프랑스 계몽주의 작가, 역사가, 철학자. **볼테르**(Voltaire)라는 필명으로 더 잘 알려져 있다. 불의를 거리낌 없이 고발한 작가로 그의 작품은 재치와 풍자를 통해 진보의 이상을 전파했다. 대표작은 그의 걸작 《캉디드, 혹은 낙천주의》(1759)에 포함된 〈철학적 이야기(contes philosophiques)〉다. 빈센트는 《캉디드》속의 '철학자' 팡글로스의 낙천주의적

금언을 몇 차례 인용했다. '페레 팡글로스와 함께라면 모든 일이 가능한 최고의 세계에서 최선의 결과에 이를 거야'[568]. 빈센트는 또한 《자디그, 혹은 운명(Zadig, ou la destinée)》(1747)도 읽었다.

1887년

빈센트가 지그프리트 빙(1838~1905)에게서 일본 판화 660점가량을 구입한 것은 아마 파리에서 맞은 첫해, 즉 1887년 초였을 것이다. 그 미술상의 '다락방'에서 빈센트는 '일본 판화 1만 장이 쌓여 있는 더미'를 너덧 차례 뒤적거렸다[640, 642]. 최근에 반고흐박물관이 시행한 조사를 통해 빈센트의 최초 목적이 새롭게 밝혀졌다. 그는 일본 판화에 분명히 매료됐지만, 원래는 그것을 교환하거나 팔 용도로 구입한 듯하다. 반고흐박물관 유산에는 현재 일본 판화가 500점 이상인데, 모두 1800년 이후의 것이고, 쿠니사와, 히로시게, 쿠니요시, 쿠니사다 II 같은 우타가와 화파의 작품이 대부분이다. 미녀도, 가부키 연극, 풍경화가 빈센트가 좋아하는 주제였다.

2~3월. 개인 소장품 중에서 일본 판화를 골라 카페 르 탕부랭(Le Tambourin)에서 판매 전시회를 열다. 행사는 성공적이지 못했다[640].
가을. 그가 '훌륭하다'고 여긴 동시대 프랑스 작가의 목록을 빌레미엔에게 언급하다. '졸라, 플로베르, 기 드 모파상, 드 공쿠르, 리슈팽, 도데, 위스망스'[574]. 모파상의 《비곗덩어리》와 **톨스토이**의 《행복을 찾아서(À la recherche du bonheur)》를 읽다.
12월경. 에밀 베르나르에게 지금까지 알려진 최초의 편지를 쓰면서 '톨스토이의 러시아 민화집(Les legendes russes)을 읽었다'라고 언급하다[575].

◆ **레프 니콜라예비치 톨스토이**(Lev Nikolaevich Tolstoi, 1828~1910). 러시아 작가. 세계적으로 위대한 소설가로 널리 알려져 있다. 사실주의 소설의 대가인 그의 대표작은 가장 긴 두 소설, 《전쟁과 평화(War and Peace)》(1865~1869)와 《안나 카레니나(Anna Karenina)》(1875~1877)이다. 빈센트는 파리에 있을 때 민화 모음집 《행복을 찾아서》를 E. 알페린(Halpérine)(1886)의 번역본으로 읽었다. 네덜란드에서 빈센트와 테오에게 보내준 책이다. 1888년 2월에서 3월에 파리의 리브르 극장에서 톨스토이의 희곡 〈어둠의 힘(La puissance des ténèbres)〉(1886)이 공연되었고

열광적인 환영을 받았다[604]. 빈센트가 아를로 떠나기 전에 그 연극을 봤는지는 알수가 없다.

1888년 2월~1890년 5월: 프로방스 시절
프랑스 남부에서 사는 동안 빈센트는 수도 파리의 문학적·예술적 흐름을 계속 따라잡았다. 프로방스에서 빈센트는 《르 피가로(Le Figaro)》(그리고 일요판 문학 부록), 《랭트랭지장(L'intransigeant, 비타협)》, 《두 세계 리뷰(La Revue des Deux Mondes)》, 《질 블라스(Gil Blas)》, 《르 샤 누아(Le Chat Noir)》, 《르 피프르(Le Fifre)》 같은 일간지와 정기간행물을 읽으면서 문학계의 뉴스와 기사에서 눈을 떼지 않았다.

2월 20일. 아를에 도착하다. 호텔 겸 식당인 카렐(Carrel)에 방을 잡다[577].
알퐁스 도데의 《타라스콩의 타르타랭》을 읽고, 속편 《알프스의 타르타랭》을 읽다.
3월. 모파상의 《피에르와 장》을 읽고 그 서문에 감동하다. **피에르 로티**의 《로티의 결혼(Le mariage de Loti)》을 읽어보라고 빌레미엔에게 권하다.
5월. '노란 집'의 동쪽 동(棟)을 임대하고 거기에 작업실을 차리다.
파리에서 지그프리트 빙이 《예술적 일본》 창간호를 발행하다.
6월. **공스**의 《일본 미술》을 언급하다[620]. '바그너에 관한 책'을 읽다. 틀림없이 프랑스 작곡가 카미유 브누아(Camille Benoit, 1851~1923)가 쓴 《리하르트 바그너, 음악가, 시인, 철학자(Richard Wagner, musiciens, poètes et philosophes)》였을 것이다. 모파상의 시집 《벌레(Des Vers)》(1880)를 읽다[625].
로티의 《국화 부인》을 읽었다고 빌레미엔에게 말하다[626]. 네덜란드 작가 프레데리크 반 에덴(Frederik van Eeden, 1860~1932)을 언급하고 그의 자화상을 반 에덴의 소설 《작은 요하네스(De Kleine Johannes)》(1887)에 나오는 죽음의 화신, 하인(Hein)의 얼굴과 비교하다[626].
7월. 발자크의 《세자르 비로토(César Birotteau)》를 읽으며 발자크의 모든 소설을 다시 읽겠다고 결심하다[636]. 위고의 《두려운 해(L'année terrible)》(1872)를 읽다[642].

◆**알퐁스 도데**(Alphonse Daudet, 1840~1897). 프랑스 소설가, 단편소설 작가. 실생활을 관찰하고 그 내용을 작은 노트에 기록하는 방식에 기초해서 글을 썼다. 자연주의 작가들처럼 그 역시 비천한 사람들에게 관심을 기울이면서 일상생활 속의

인간성을 그렸지만, 다른 작가들처럼 비관적이지 않았다. 인간 행동을 날카롭게 분석했던 그는 평범함 속에서 드러나는 선과 헌신 등의 주제를 묘사했다. 그의 작품을 규정하는 특징은 연민, 공감, 자선이었다. 1882년 이후로 빈센트는 그의 소설을 많이 읽었다. 《추방된 왕(Les rois en exil)》(1879)을 읽고 빈센트는 '꽤 아름답'다고 말했다[274]. 또한 《나바브(Le nabab)》(1877), 《뉘마 루메스탕(Numa Roumestan)》(1881), 《젊은 프로몽과 형 리슬레르(Fromont jeune et Risler aîné)》(1874), 《사포(Sapho)》(1884)를 읽었다. 도데의 영웅적이고 희극적인 소설 , 《타라스콩의 타르타랭》(1872)과 《알프스의 타르타랭》(1885)은 작가의 고향인 프로방스를 유쾌하게 풍자한 소설이다.

◆**피에르 로티**(Pierre Loti, 1850~1923). 본명은 루이 마리-줄리앙 비오(Louis Marie-Julien Viaud)다. 해군 장교로 오랫동안 모험하면서 중동아시아와 극동아시아까지 갔다 온 경력이 있으며, 소설의 영감이 될 만한 엄청난 자원을 가지고 돌아왔다. 처녀작 《아지야데(Aziyadé)》(1879)를 발표한 이후 전업 작가가 되었다. 《로티의 결혼(Le mariag de Loti)》(1880)으로 더 많은 독자가 생겼으며, 《나의 형 이브(Mon frère Yves)》(1883), 《아이슬란드의 어부(Pêcheur d'islande)》(1886), 《국화 부인(Madame Chrysanthème)》(1888)으로 큰 인기를 얻었다. 로티는 방문했던 나라들에서 영감을 얻어 인상주의적인 문체와 단순하고 암시적인 언어를 구사했다. 이국 취향과 멜랑콜리한 분위기(사랑과 죽음이 자주 반복되는 핵심 주제이다)가 당대에 상상력을 자극해 많은 예술가의 주목을 받았고 빈센트와 고갱도 예외가 아니었다. 로티는 1891년에 프랑스 아카데미 회원으로 선출되었다.

◆**루이 공스**(Louis Gonse, 1846~1921). 프랑스 미술사가, 저명한 수집가. 《미술 잡지》(1875~1894)의 편집장이자 역사기념물위원회 부의장이었다. 그의 《일본 미술》은 1883년 말에 처음 발행되었고 1886년에 개정판으로 재출간되었다. 이 선구적인 잡지는 앙리-샤를 게라르(1846~1897)의 많은 에칭화를 곁들이면서 일본 미술의 모든 측면을 철저히 조사했다. 1888년 6월에 공스는 《예술적 일본》에 《장식에서 보이는 일본인의 천재성(Le genie des Japonais dans le décor)》이라는 에세이를 발표했다.

7월 말. 베르나르에게 편지를 쓰면서 **보들레르**와 그의 '공허한' 언어를 비판하다[651, 649, 주 6].

8월. 미국 시인 월트 휘트먼(1819~1892)의 '정말 아름다운' 시를 읽어보라고 빌레미엔에게 강조하다. 휘트먼의 명시 선집 《풀잎》(1881)에 들어 있는 〈콜럼버스의 기도〉를 인용하다[670]. 귀스타브 플로베르의 미완성 소설 〈부바르와 페퀴셰(Bouvard et Pécuchet)〉를 인용하다[669].

9월. 발자크의 책 세 권을 테오에게 보내다. '마침내' 도데의 《불멸—파리의 매너(L'immortel-Moeurs parisennes)》를 읽으며 '아주 아름답지만 위로가 되진 않는다'고 느끼다[672]. 아나톨 르로이-볼리유(Anatole Leroy-Beaulieu, 1842~1912)의 긴 글을 읽다. 《두 세계 리뷰》의 시리즈 〈러시아의 종교(La Religion en Russie)〉 중 '개혁가들, 레오 톨스토이 백작, 그의 선구자들과 후임자들(Les Réformateurs, le comte Léon Tolstoï, ses précurseurs et ses émules)'이란 부제가 붙은 기사다. 톨스토이의 《나의 종교(Ma religion)》를 언급하다[686]. 《예술적 일본》의 창간호 2부를 받다(1888년 5월과 6월).

9월 17일. 노란 집으로 이사하다.

10월 23일. 고갱이 아를에 도착해서 노란 집에 들어가다.

10월 2일에 출간된 졸라의 《꿈》을 읽다.

12월 23일. 처음으로 신경쇠약 증세를 겪고, 왼쪽 귀를 자르다. 그다음 날에 입원하다.

◆샤를 피에르 보들레르(Charles Pierre Baudelaire, 1821~1867). 프랑스 시인이자 문학평론가. 1845년과 1846년 살롱전에서 미술비평가로 첫발을 내디뎠다. 논쟁적인 시집 《악의 꽃(Les fleurs du mal)》(1857)이 대표작이다. 시의 구성에 엄격했던 보들레르는 개념과 연관된 이미지 형식으로 상징을 사용했으며, 한 세대 전체의 시인들에게 영감을 주었다.

1889년

1월 7일. 퇴원하다. 볼테르의 《캉디드》를 몇 차례 언급하다[730, 732, 743].

3월. **카미유 르모니에**의 《땅에 매인 사람들(Ceux de la glèbe)》을 구입하다.

봄. 디킨스의 《크리스마스 북》과 스토의 《톰 아저씨의 오두막》을 다시 읽다. 두 권 다 프랑스어로 읽었을 것이다.

5월 8일. 생레미의 생 폴 드 모졸 요양원에 입원하다.

6월. 빌레미엔과 리스에게서 **에두아르 로드**의 《삶의 의미(Le sens de la vie)》를 받다.

여름. 볼테르의 《자디그, 혹은 운명(Zadig, ou la destinée)》을 다시 읽다. 셰익스피어의

사극들과 《법은 법대로(Measure for Measure)》(1603~1604)를 읽다. '기필코' 호머를 읽게 되길 바라다[787].

10월. **카르멘 실바**의 〈고통(La douleur)〉에서 몇 줄을 인용하다.

◆**카미유 르모니에**(Camille Lemonnier, 1844~1913). 당대 벨기에의 매우 중요한 작가로 많은 사람이 '벨기에의 졸라'로 여겼다. 르모니에의 가장 유명한 소설, 《남성(Un mâle)》(1881)을 읽은 뒤 빈센트는 '졸라의 스타일로 매우 강렬하게 쓴 책. 모든 것을 자연으로부터 관찰하고, 모든 것을 분석함'이라고 썼다[342]. 《땅에 매인 사람들》(1889)은 일곱 편의 이야기를 모은 선집으로, 아마도 빈센트가 구입한 마지막 책일 것이다.

◆**에두아르 로드**(Édouard Rod, 1857~1910). 프랑스-스위스의 미술비평가 겸 작가. 졸라 스타일로 최초의 소설들을 쓴 뒤, 《죽음에 이르는 길(La course à la mort)》(1885)과 《삶의 의미(Le sens de la vie)》(1889)에서는 자신만의 자기성찰적인 문체를 발전시킨다. 빈센트는 《삶의 의미》를 빌레미엔에게서 받았는데, 그 제목이 '내용에 비해 약긴 과장되있다'고 생각했다[783].

◆**카르멘 실바**(Carmen Sylva, 1843~1916). 독일 작가로 본명은 파울리네 엘리사벳 오틸리에 루이제 오브 비트, 퀸 오브 루마니아(Pauline Elisabeth Ottilie Luise of Wied, Queen of Romania)다. 그녀는 시, 희곡, 주석, 아포리즘을 많이 썼으며, 로티의 《아이슬란드의 어부(Pêcheur d'islande)》를 비롯한 몇몇 작품을 독일어로 번역하기도 했다. 《여왕의 생각(Les pensées d'une reine)》(1822)은 사랑, 우정, 행복, 불행, 고통을 포함한 열네 가지 주제로 쓴 산문 아포리즘 모음집이다. '고통'에 대한 산문 아포리즘 가운데 많은 구절에서 세 살 되던 해에 죽은 딸에 대한 멜랑콜리가 드러난다. 이 책은 1888년 프랑스 아카데미의 명예로운 보타상(Prix Botta)을 받았고, 유럽 전역에서 사랑을 받았다. 피에르 로티는 《르 피가로》 일요일판 문학 부록에 이 저자에 관한 글을 잇달아 발표했는데(1888년 4월 28일과 5월 5일), 빈센트도 그 글을 읽었다. 테오와 빌레미엔도 그녀의 시를 알고 있었다.

1890년

1월. '미슐레의 (삽화가 있는) 프랑스 역사' 중 한 권을 언급하고, 비르주(Vierge)의 드로잉에 감탄하다[834].

2월 10일. 미술비평가이자 작가인 알베르 오리에(Albert Aurier, 1865~1892)에게 '고립된 사람: 빈센트 반 고흐(Les Isolés: Vincent van Gogh)'라는 장문의 기사를 《메르퀴르 드 프랑스(Mercure de France)》 1890년 1월 판에 기고한 것에 대해 감사 편지를 쓰다.

3월. 테오가 노르웨이 극작가 헨리크 입센(Henrik Ibsen, 1828~1906)의 《인형의 집》(1879)을 보내오다.

5월 16일. 요양원을 떠나다.

1890년 5~6월: 오베르 쉬르 와즈(Auvers-sur-Oise) 시절

5월 17~19일. 파리에서 테오의 가족과 함께 머물다.

5월 20일. 오베르 쉬르 와즈로 가서 라부 여인숙에 하숙을 구하다.

5월 21일. 테오에게 샤를 바르그(Charles Bargue)의 《목탄화 그리기》를 보내달라고 부탁하다. '비례와 누드화를 계속 공부하고 싶어서란다'[877].

7월 6일. 테오를 보러 하루 일정으로 파리에 가다. 알베르 오리에와 화가 앙리 드 툴루즈-로트렉(1864~1901)을 만나다.

7월 27일. 권총으로 가슴을 쏘다.

7월 29일. 부상으로 숨을 거두다.

7월 30일. 오베르 쉬르 와즈에 묻히다.

각주

서문

1 Stolwijk et al. 2003을 보라.

2 www.vangoghletters.org, 'About This Edition: The Annotations' section 5.3.1 ('The Bible and Devotional Texts', 2019년 5월 13일 최종 확인, 각 부분을 참조함). 또한 'Index of biblical quotations', in *Vincent van Gogh–The Letters*, vol. 6, pp. 203~207, London and Amsterdam, 2009를 보라.

3 현존하는 시집 앨범 네 권(1873~1876년경) 중, 두 권은 테오에게 주고 한 권은 네덜란드 화가 마리스에게 주었다. 팝스트(Pabst) 1988을 보라. 네 번째 앨범은 빈센트가 여동생 엘리사벳(리스)에게 주려고 만들었는데, 1994년에 암스테르담 반고흐박물관에 기증되었다. Van Wageningen 1994를 보라.

4 이 주제에 관해서는 다음을 보라. www.vangoghletters.org, 'Concordance, Lists, Bibliography' ('Literature Cited by Van Gogh').

5 Benjamin, 'Unpacking my Library', 1969, p. 67 (1931).

6 《독서의 역사(A History of Reading)》에서 알베르토 망구엘은 이렇게 말한다. '나는 최소한 두 가지 방식으로 책을 읽는다. 첫째는 세부에 주목하지 않고 사건과 인물을 격한 감정으로 숨막힐 듯 읽고(……) 둘째는 주의 깊게 탐험을 하듯 정독하면서 엉클어진 의미를 이해하는 것이다' (Manguel, 1996, p. 13을 보라).

7 다음을 보라. www.vangoghletters.org, 'Van Gogh as a Letter Writer.' 또한 Van Halsema 2012를 보라. 그의 프랑스어 사용에 관해서는, Van der Veen, 2002를 보라. 편지에 대한 비평적 연구에 관해서는 Grant 2014와 2015를 보라.

8 Van der Veen 2009, p. 227.

9 특히 다음을 보라. Van der Veen 2009; Sund 1992. 반 고흐의 문학적 지식, 그 발전과 부족한 점을 다룬 저작과 논문에 관해서는 Van der Veen 2009, pp. 13~18을 보라.

1장

1 빈센트의 영국 시절에 관해서는, Bailey 2019, pp. 15~20을 보라. 그가 영국에서 한 최초의 설교에 관해서는 Bailey 1990, pp. 93~99를 보라.

2 빈센트가 서점 직원이라는 사실은 1914년 《니브 로테르담 쿠란트(Nieuwe Rotterdamse Courant)》의 기사에 나와 있다. 다음을 참조하라. 'Vincent van Gogh as Bookseller's Clerk,' http://www.vggallery.com/misc/archives/bookseller.htm (2019년 5월 13일 최종 확인). 또한 www.vangoghletters.org [101, note 1]을 보라.

3 베들레헴 교회였을 가능성이 가장 높다. 빈센트 시대에 '빈자들의 교회'라고도 불렸기 때문이다.

4 빈센트는 이 프랑스판 성경을 잘 알고 있었을 것이다. 루이-이삭 르메트르 드 사시가 번역한 것으로 여러 번 재출간될 만큼 인기가 높았다.

5 1875년 9월에 리스가 테오에게 이렇게 써 보냈다. '오빠가 최근에 나에게 말한 그 판화가 어느 것인지 잘 모르겠어. 〈성경 독송〉이라는 거 아냐? 그거라면, 나도 아주 아름답다고 생각해.' Family Records, b2364. 또한 다음을 보라. www.vangoghletters.org [037과 note 4].

6 가족의 편지 중 일부는 고의로 감춰지거나 파기되었을 가능성도 있다. 다음을 보라. www.vangoghletters.org, 'Correspondents: Preservation of the Letters' section 4.1('Kept or thrown away'). 또한 Hulsker 1993을 보라.

7 1881년 11월에 빈센트는 테오에게 다음과 같이 써 보냈다. '그리고 아빠에게 솔직히 말했단다. 그 상황에서 아빠의 충고보다 미슐레의 충고가 더 소중하다고. 그리고 어느 쪽을 따를지 선택할 수밖에 없었단다.' 그때 빈센트는 미슐레의 《사랑(L'amour)》과 《여인(La femme)》을 다시 읽고 있었다[186]. 또한 다음을 보라. Van der Veen 2009, pp. 87~91.

8 Victor Hugo, *Le dernier jour d'un condamné*, Paris: Hetzel, Quantin, 1832 (with Hugo' Le Gueux), pp. 111~112. Translated by Arabella Ward as *The Last Day of a Condemned Man*(with Hugo's Bug-Jargal and Claude Gueux), New York: Crowell & Co., 1896, pp. 290~291.

9 Victor Hugo, *William Shakespeare*, Paris: Hetzel-Quantin, 1864, p. 36. Translated by Melville B. Anderson, London: Routledge, 1868, p. 30.

10 헤이그 화랑에서 빈센트의 전임 상사였던 테르스테그 씨가 '정말 너그럽게도' 그에게 샤를

바르그의 《대생 수업(Cours de dessin)》(Paris, 1868~1870)과 아르망 테오필 카사뉴의 《기초 데생 길잡이(Guide de l'alphabet dudessin)》(Paris, 1880)[158]를 빌려주었을 가능성이 크다. 보리나주 시절에 관한 자세한 이야기는 다음을 보라. Meedendorp, 2013, pp. 34~55, and Van Heugten et al., 2015.

2장

1 빈센트와 여성들과 교류에 대해서는, Luijten 2007을 보라.

2 렘브란트의 〈유대인 신부(The Jewish Bride)〉(1665~1669)는 암스테르담 호프미술관에 1885년 6월 30일까지 소장되어 있다가 새로 지어진 레이크스미술관으로 옮겨졌다. 빈센트는 1877년에 테오와 함께 호프미술관에 간 적이 있다[111].

3 빈센트와 그래픽아트에 관해서는, Luijten 2003, pp. 99~112를 보라.

4 Korda, 2015, p. 55를 보라.

5 빈센트가 영국 삽화가를 어떻게 평가했는지에 대해서는, Pickvance, 1974, Treuherz et al., 1987 and Bailey 1992. 흑백 삽화가 빈센트의 작품에 미친 영향에 대해선, Alessi 2009. 영국이 빈센트에게 미친 영향에 대해선 Jacobi 2019를 보라.

6 빈센트의 그래픽 작품에 대해서는 Van Heughten and Pabst, 1995를 보라.

7 1877년 1월 빈센트는 테오에게 이렇게 써 보냈다. '나도 그러고 싶다만 네가 여유가 있다면 올해의 《가톨릭 삽화》를 구독해보렴. 거기엔 런던의 모습을 새긴 도레의 판화가 실려 있단다 […]' [101, Note 25]를 보라.

8 Émile Zola, Une page d'amour(1878), Translated by Ernest Alfred Vizetelly, A Love Episode, London: Hutchinson & Co. 1895, p. 61.

9 Émile Zola, 'Le moment artistique': 'Une œuvre d'art est un coin de la création vu à travers un tempérament' in Mes haines. Causeries littéraires et artistiques. Mon salon(1866). Edouard Manet. Paris: Charpentier, 1893, pp. 281~282, 229. 빈센트와 프랑스 자연주의 문학에 대해서는 Sund 1992를 보라.

10 영국 화가 프레더릭 바너드(1846~1896)는 찰스 디킨스의 여러 가정판 소설에 삽화를 그렸다. 채프먼 앤 홀 출판사가 1878년에 발행한 《크리스마스 북》도 그중 하나다. 이 가정판은 디킨스 사

후인 1871년부터 1879년까지 발행됐는데(런던에서 채프먼 앤 홀, 뉴욕에서 하퍼스 앤 브라더스에 의해) 총 22권이고, 그중 21권은 소설, 1권은 존 포스터의 《찰스 디킨스의 삶(The Life of Charles Dickens)》이었다. 빈센트는 이 전기를 알고 있었다[279].

11 동일한 제목의 큰 드로잉화 〈지친 사람(Worn out)〉이 있다(F823/JH34)[206].

12 찰스 스탠리 라인하트(Charles Stanley Reinhart)의 〈슬픔(Sorrowing)〉이 그 예다. 이 그림은 찰스 디킨스의 《어려운 시절(Hard Times)》(1866. 2)에 실려 있다. Jacobi 2019, p. 85.

13 1852년에 채프먼 앤 홀 출판사는 올리브그린색 표지에 삽화는 권두에 하나만 실은 다섯 권짜리 《크리스마스 북》을 발행했다. 세상을 뜨기 전에 디킨스는 채프먼 앤 홀 사와 함께 '찰스 디킨스 에디션(Charles Dickens Edition)'을 만들었다. 따라서 초기에 구입한 《크리스마스 북》의 각권 표지에는 디킨스의 독특한 (금색) 사인이 들어가 있다. 《난로 위의 귀뚜라미》에는 리치가 그린 삽화 〈캘럽과 그의 딸(Caleb and his Daughter)〉 1점이 실려 있다(Chapman & Hall, c. 1868, p. 116).

14 헤이그에서 빈센트는 이와 비슷하게 '대머리'를 손으로 감싸주고 있는 인물을 석판화로 제작했다. 그 판화 중 하나에 그는 영어로 '영원의 문 앞에서(At Eternity's Gate)'라는 주석을 달았다[286]. Van Heughten and Pabst 1995, pp. 52~56, 93.

15 편지의 추신에서 빈센트는 리치-크룩생크-바너드를 연달아 언급했다. 이것으로 보아 그는 디킨스 소설의 삽화가들을 마음에 담고 있었음을 짐작할 수 있다. 디킨스의 삽화가들에 관한 글로는 다음을 보라. Kitton, 1899, Guzzoni 2014, p. 344.

16 빈센트의 편지 및 《그래픽》 과월호 취득과 관련해 로널드 픽반스(1974, pp. 22~24)는 루크 필즈의 작품 〈빈 의자(The Empty Chair)〉와 〈잠에 빠지다(Sleeping it off)〉에 대해 상술한다. 1990년 얀 헐스커는 〈고갱의 의자〉와 필즈의 〈빈 의자〉를 연결 지은 많은 저자들에게 회의를 표하고, 빈센트의 의자와 고갱의 의자는 아를에서 '두 방에 거주하는 두 사람의 은유적 초상화'라고 결론 지었다. 다음을 보라. Hulsker 1990, pp. 317~318; Bailey 1992, pp. 85~94; Jacobi 2019, pp. 90~93.

17 폴 고갱은 나중에 회고록에 이렇게 썼다. '이 무질서와 혼란에도 불구하고, 그의 캔버스에서, 그의 말에서 어떤 빛이 흘러나왔다. 도데, 드 공쿠르, 성경이 그의 네덜란드 두뇌를 활활 태우고

있었다.' Paul Gauguin, *Avant et après*, Paris: Les Éditions G. Crès et Cie, 1923 (1903), p. 15; Van Wyck Brooks trans., *Paul Gauguin's Intimate Journals*, New York: Crown Publisher, 1936, p. 31.

18 '한 사람의 작품은 사라지지 않고, 사라질 수도 없다. 한 인간과 그의 삶에 영웅심, 영원한 빛이 얼마나 있던 간에 그것은 영원한 진리에 매우 정확히 추가되어 영원히 신성한 전체로 남는다.' 이 구절은 칼라일의《올리버 크롬웰의 편지와 연설(Oliver Cromwell. Letters and Speeches)》(1845)에 있다. 하지만 빈센트가 테오에게 주려고 만든 두 번째 앨범(1875)에 칼라일의 여러 작품에서 일곱 부분을 영어로 옮겨 적었는데, 그는 이폴리트 텐(1828~1893)의 《영국문학사(Histoire de la littérature anglaise)》에서 그 부분을 가져와 적었다. 다음을 보라. Taine, vol. 5, 'Les contemporains', Chapter IV, 'La philosophie de l'histoire. Carlyle', Paris: Hachette, 1869, p. 309. 실제로 모든 구절에서 빈센트의 선택(끊기와 생략)은 텐의 주석에 영어로 표기된 텐의 선택과 일치한다. 또한 Pabst 1988, p. 25를 보라.

3장

1 사실주의 풍경화가 그룹. 1830년경부터 1870년경까지 프랑스 바르비종 마을에서 활동한 이유로 바르비종 화파란 이름을 얻었다. 빈센트가 좋아한 화가 중 테오도르 루소, 쥘 뒤프레, 샤를 프랑수아 도비니, 장-프랑수아 밀레가 이 화파다.

2 〈저녁 기도(The Evening Angelus)〉(1857~1859). 1876년 3월 파리에 있을 때 빈센트는 폴 뒤랑뤼엘에게서 〈만종(L'Angélus du soir)〉의 마지막 [판화] 3점을 '장당 1프랑'에 구입했다[073]. 그는 1880년 10월 화가가 되기로 결심한 뒤인 1880년 10월에 밀레의 〈만종〉과 〈두 명의 땅 파는 사람(Les bêcheurs)〉을 모사했다.

3 Jean-François Millet's Death and the Woodcutter, Copenhagen, Ny Carlsberg Glyptotek.

4 빈센트는 비슷한 자화상 2점을 그의 스케치북에 연달아 그렸다(〈Head of a Man〉, F1354av/JH996, 이 책 75쪽과 〈Head of a Man〉, F1354ar/JH997)을 보라. 빈센트가 편지에 이 자화상을 한 번도 언급하지 않았다는 사실에 대해 사람들은 몇 가지로 해석했다. 거울에 비친 단추와 관련하여 두 초상화를 차례로 분석한 글로는 Guzzoni 2014, pp. 72~74와 note 22를 보라.

5 반고흐박물관의 컬렉션에는 스케치북이 단 네권만 남아 있다. 그중 세 권은 이 책에 나와 있으며(75쪽과 77쪽), 네 번째 작은 스케치북은 오베르 쉬르 와즈(1890)에 있다. Vellekoop and Suijver, 2013을 보라.

6 [629]를 보라. '씨 뿌리는 사람'이라는 주제에 관한 글로는 다음을 보라. Van Tilborgh and Van Heughten 1998.

7 빈센트는《우리 시대의 예술가》에서 외젠 들라크루아에 관한 블랑의 글을 보고 감동을 받았다. 이 글에서 블랑은 들라크루아의 깊고 '과학적인' 지식과 색채 법칙의 이용 방법을 설명한다(Blanc 1876, pp. 62~66을 보라).

8 요제프 이스라엘스(1824~1911). 1822년에 빈센트는 테오에게 이렇게 써 보냈다. '어떤 사람이 그렇게 높은 영역에 도달한다면, 평등한 천재들의 세계에 들어갈 거야. 산꼭대기보다 더 높이 올라갈 순 없지. 이스라엘스 역시 천재성을 지녔으니 밀레와 평등할 순 있어도, 우월하거나 열등할 수는 없다[280]. 이스라엘스는 구필 화랑을 통해 많은 작품을 팔았으므로, 빈센트가 헤이그 지점에서 일할 때 그를 만났을 가능성이 있다.

9 Émile Zola, *L'assommoir*(1877), Paris: Charpentier, 1878, Préface, p. 2, The *'Assommoir'* (The Prelude to 'Nana')란 제목으로 번역되었다. *A Realistic Novel*, London: Vizetelly & Co., 1885 (역자 미상), Preface, p. 16. 빈센트는 1882년에 《목로주점》을 읽었고, 1883년 9월에 테오에게 쓴 편지에 그 서문을 인용했다[337].

10 이 서명은 1960년 이후에 넬리 반 고흐 반 더 구트(테오의 아들의 두 번째 부인)가 처음으로 알아보았다. 〈감자를 먹는 사람들〉에 관해서는 다음을 보라. Van Tilborgh, 1993, Van Tilborgh and Vellekoop 1999, pp. 130~145.

11 Charles Blanc, *Grammaire des arts du dessin*, Kate Newell Doggett trans., *The Grammar of Painting and Engraving*, New York, 1874, p. 162.

12 〈방직공(Weaver)〉〈F1125/JH448)과 〈방직공과 의자에 앉아 있는 아기(Weaver, with a Baby in a Highchair)〉(F1118/JH 452).

13 Van Tilborgh and Vellekoop 1999, p. 218을 보라. 많은 저자들이 '이사야 53장, 3~50절'이 펼쳐져 있다는 사실에 대해 말이 많았지만, 이 페이지가 펼쳐진 것은 분명 관습에 따른 것이었다. Van Tilborgh 1994를 보라. 성경의 크기는 42.5× 31.5cm, 졸라의 소설책은 18.5×12cm다.

14 가렛 스튜어트가 《독서의 모습: 책, 그림, 교재

(The Look of Reading: Book, Painting, Text)》라
는 연구서에서 밝힌 견해에 따르면, 〈성경이 있
는 정물(Still Life with Bible)〉 - '서지적 바니타스
를 반 고흐가 갱신한 작품' - 에서 바니타스가 카
르페 디엠(carpe diem: 현재를 즐겨라)과 교차하
고는 있지만, 그 개념을 강화시켜줄 뿐이라 한다.
이번에도 (아직은) 읽는 사람이 없이 읽을거리만
있는 장면이다. 다음을 보라. Stewart, 'Still Book
with Life,' 2007, 특히 pp. 42~46.

15 내가 프랑스 골동품 수집가들과 논의를 거쳐 내
린 결론은, 샤르팡티에는 졸라의 《생의 기쁨》을
노란색 표지로만 출간했다.

16 자신의 이름을 붉은색 파스텔로 쓴 것은, 빈센트
가 안트웨르프에서 처음으로 스케치와 드로잉
에 두 가지 색 - 파란색과 빨간색 - 의 크레용을
사용한 사실과 일치한다. 빈센트의 크레용에 관
해서는 Reissland et al., 2013을 보라.

4장

1 이 표지에 영감을 받아 1년 후에 빈센트는 매우
개인적인 구도를 창조한다. 중앙에 기녀를 두고
자신이 수집한 일본 판화들에서 몇 가지 모티프
를 차용해서 기녀 주변에 놓은 것이다(Courte-
san: after Eisen, F373/JH1298).

2 프로방스에서 빈센트는 에밀 베르나르(1868~1941)
와 활발하게 편지를 주고받았다. 빈센트가 보낸
편지 중 현존하는 편지가 22통이다.

3 X레이로 검사한 결과, 〈해바라기(Sunflowers)〉
(F376/JH1331)는 어느 카페에 걸려 있던 자화상
위에 그려진 사실이 드러났다. Hendriks and Van
Tilborgh 2011, p. 276을 보라.

4 빈센트는 책의 제목이나 저자를 편지에 한 번도
언급하지 않았지만, 이 책을 잘 알고 있었다(139
쪽을 보라). 그가 공스의 책을 발견한 것은 빙의
상점이었을 가능성이 있다.

5 파리에 있는 동안 빈센트는 다른 종류의 신발을
다섯 번 그렸다. 그림 속의 신발(F255/JH1124)
은 마르틴 하이데거가 불을 지핀 뒤로 지금까지
지속적이고 진지한 철학적 토론을 불러일으켰
다. 이탈리아의 철학자 로코 론키(Rocco Ronchi,
b. 1957)의 다음 글을 보라. Van Gogh's Shoes and
Japan, 2017. www.en.doppiozero.com.

6 다음을 보라. Guzzoni, 〈신발과 거울(Le Scarpe e
lo specchio)〉, 2014, pp. 101~114.

7 〈히야신스 줄기가 담긴 바구니(Basket of Hya-
cinth Bulbs)〉(F336/JH1227).

8 빈센트와 신인상주의에 관해서는 Veldink 2013,
pp. 350~363을 보라.

9 외젠 들라크루아는 색채 배합을 시각화하는 도
구로 털실 뭉치를 사용했다고 알려져 있지만, 빈
센트가 그 사실을 알고 있었는지는 불확실하다.

10 빈센트는 빙의 '재고' 판화 중에서 평범한 것을
구입했다[642]. 가격은 장당 15센트(아페리티프
[식전주] 한 잔 가격 정도)였다. 빈센트가 수집한
일본 판화에 대해서는, Uhlenbeck et al., 2018과
Bakker 2018, pp. 13~39.

11 빅토르-하바르(Victor-Havard) 출판사는 모파
상의 여러 소설을 파란색 표지로 출판했다. 《몽
토리올(Mont-Oriol)》(1887), 《벨아미(Bel-Ami)》
(1885), 《미스 해리엇(Miss Harriet)》(1884), 《라
프티 로크(La petite roque)》(1886).

12 그린 책에 제목을 적어 넣은 빈센트의 '습관'에
관해서는 다음을 보라. Stewart, 'Minding the Eye',
2007, 특히 pp. 56~58.

13 자화상의 예술에 관해선 Calabrese 2006을 보라.

5장

1 Blanc 1876, p. 48을 보라.

2 빈센트가 베르나르에게 써 보낸 원래 문장은 이
렇다. 'Ensuite je cherche des chardons poussiereux
avec grand essaim de papillons tourbillonnant des-
sus'[665]. 이 글은 두 가지 뜻으로 해석될 수 있
다. 그냥, '먼지를 뒤집어쓴 엉겅퀴를 바라본 뒤
에'(내가 이 책 126쪽에 옮긴 대로)일 수도 있고,
'ensuite' 다음에 쉼표를 넣으면 '다음에 나는 먼
지투성이 엉겅퀴를 그려볼 것이다'가 된다(The
Letters 2009를 보라). 빈센트는 자주 쉼표를 생
략했지만, 편지들을 보면 프랑스 구문 'chercher
à(어떤 것을 하려고 하다)'는 정확히 사용했다.
이 주제에 관해서는 다음을 보라. www.vangogh-
letters.org, 'About This Edition: The Reading Texts'
section 3.3.1 ('Missing Commas').

3 엉겅퀴가 주된 주제로 나오는 것은 회화 2점
과 드로잉 1점뿐이다. 3점 모두 나비 떼는 보이
지 않는다. 엉겅퀴(Thistles, F447/JH1550)에 대
해서는 이 책 126쪽을 보라. 〈엉겅퀴(Thistles)〉
(F447a/JH1551), 〈길가의 엉겅퀴(Thistles by the
roadside)〉(F1466/JH1552). 이후에 쓴 편지들에
서 빈센트는 나비가 있는 엉겅퀴를 언급하지 않
았으며, 그래서 그 '스케치'가 분실됐는지, 재활
용됐는지, 다른 그림으로 덧칠되었는지는 알 수
가 없다.

4 1885년에 《피가로》 편집자 칼맹-레비가 도데의 《알프스의 타르타랭》을 출판했다. 8절판에 양장본이고, 16색 삽화가 들어 있었다(이 책 127쪽과 171쪽을 보라).

5 《타라스콩의 타르타랭》(1872)에서 '제3의 에피소드(Episode the Third)'의 1장 제목이 '승합마차(Les diligences déportées)'다. 다음을 보라. édition Flammarion, Paris, 1888, p. 165. 영어 번역 'What becomes of the old stage-coaches'에 관해서는, *Tartarin of Tarascon*, Phildelphia: Henry Altemus, 1899, pp. 155, 158을 보라.

6 '주아브(zouave)'는 아프리카에서 복무할 목적으로 훈련을 받은 프랑스 보병이었다.

7 *Zouave*, (F423/JH1468, Amsterdam, Van Gogh Museum, VVGF). *Portrait to the Postman Joseph Roulin* (F433/JH1523, Detroit, Detroit Institute or Arts). *Portrait to Patience Escalier* (F443/JH1563, Niarchos Collection).

8 〈외젠 보호의 초상(Portrait of Eugène Boch. 'Le Poète')〉, F462/JH1574, Paris, Musée d'Orsay.

9 에밀 베르나르에게 쓴 편지들[649, 651]을 보라.

10 〈협죽도(Oleanders)〉, F593/JH1566, New York, The Metropolitan Museum of Art.

11 매미에 관한 묘사는 4장 첫머리에 나오고, 그런 뒤 208, 234, 286, 312쪽에 다시 나온다. 로티의 책에서 받은 영감은 나중에 테오에게 쓴 편지[790]에 동봉한 스케치 〈매미 세 마리(Three Cicadas)〉(F1445/JH1765)를 통해서도 확인할 수 있다. 이 스케치는 17장 초반에 그려진 매미 세 마리 삽화에서 영감을 받았을 것이다. Loti, Paris 1888, p. 107을 보라.

12 Louis Gonse, *L'art japonais* (1883), Paris: Quantin 1886, p. 102; M. P. Nickerson의 번역본 *Japanese Art*, Chicago: Belford Clarke, 1891, p. 83.

13 로티의 《국화 부인》(1888)에는 장례 행렬을 하는 승려 몇 명의 삽화(126쪽), 일본 화가 수크레(M. Sucre, 프랑스어로 '설탕,' 167, 169쪽)의 그림 몇 장이 들어 있다. 게다가 공스의 《일본 미술》지에는 부처상이 나오는 H. 제라드의 삽화 2점이 들어 있다. 다음을 보라. Gonse 1886, pp. 145, 153. 또한 Kôdera 1991/2006, pp. 11~45과 Kôdera 1990을 보라.

14 이 그림은 빈센트가 그 당시 브르타뉴에 있었던 폴 고갱, 샤를 라발과 편지를 통해 협의한 교환 대상의 일부였다.

15 펠릭스 페네옹은 《인디펜던트 리뷰(La Revue Indépendante)》(1888년 7월)에서 《예술적 일본》 창간호를 논평했다. www.vangoghletters.org [637, note 10]을 보라.

16 Siegfried Bing, *Le Japon Artistique*, Paris, May 1888.

17 Zola, *L'œuvre*, Paris: Charpentier, 1886, p. 14; 영어판(E. A. Vizetelly 편집) *His Masterpiece*, London: Chatto & Windus, 1902, p. 10.

18 테오가 빌레미엔에게, Paris, 25 April 1887, Family Records, b911.

6장

1 1885년 11월 6일 빈센트의 여동생 엘리사벳(리스)은 테오의 약혼녀 요하나 봉어르(Jo Bonger)에게 이런 편지를 써 보냈다. '언니가 안데르센의 동화를 안다면 좋겠어요. 난 어릴 적에 안데르센 동화들을 전부 외웠어요. 아직도 그 이야기들이 비할 데 없이 시적이고 아름답다고 생각해요.' Family Records, b3543.

2 '아빠가 여기 계실 때 엄마가 편지를 썼는데, 아빠는 네게 그 편지를 읽어줬을 거야. 《애덤 비드》에 나오는 어떤 장면처럼 병든 사람을 위문했다는 내용이었을 거다.' 빈센트가 테오에게, 암스테르담, 1878년 2월 10일 [140].

3 Family Records, b2733.

4 어머니가 테오에게, 1877년 3월 7일, Family Records, b2511.

5 다음을 보라. www.vangoghletters.org, 'Biographical & Historical Context: The Letter Writing Culture and Van Gogh's Position within it'.

6 Family Records, b2495. 1879년 8월, 어머니가 테오에게 이렇게 써 보냈다. '그 애가 온종일 아무것도 하지 않고 디킨스를 읽는구나.' Family Records, b42492.

7 Manguel, 1996, pp. 109~123을 보라.

8 1842년에 《삽화가 있는 런던 뉴스》가 창간되고부터 뉴스에 삽화를 더하는 아이디어는 곧 유럽 전체로 퍼져나갔다. 프랑스는 *L'Illustration* (1843), 독일은 *Leipzieger Illustrierte Zeitung* (1843), 네덜란드는 *De Hollandsche Illustratie*(1864)였고, 곧이어 *Le Monde Illustré*(1857), *The Graphic*(1869) 그리고 *Paris Illustré*(1883)가 뒤를 따랐다. 또한 Spiers et al. 2011를 보라.

9 그해 4월, 앙데팡당전의 평론('Peinture: Exposition des indépendants')에서, 미술평론가 구스타브 칸(1859~1936)은 빈센트의 〈파리의 소설

(Romans parisiens)〉(이 책, 112쪽을 보라)을 모질게 평가했다. '울긋불긋한 색을 가진 책들이 태피스트리와 마주 보고 있다. 이 주제는 스케치에는 좋겠지만, 그림의 구실은 될 수 없다.'

10 에르네스트 메소니에(1815~1891)는 역사 화가로 유명한 프랑스 고전파 화가이다.

11 카미유 코로의 〈책 읽는 소녀(La petite liseuse)〉, 1860(Robaut no. 1378)는 현재 스위스 빈터투르 시 오스카르 라인하르트 컬렉션에 있지만, 당시에는 알프레드 상시에 컬렉션에 있었고, 1892년 파리 '걸작 100점 전시회(Exposition des Cent Chefsd'œuvre)'에 처음으로 전시되었다. 다음을 보라. Alfred Robaut, *Catalogue raisonné et illustré de l'œuvre de Corot* (4 vols, 1905), vol. 3, pp. 50~51.

12 *Une liseuse*, 1869~1870 (Robaut no. 1568)은 현재 뉴욕 메트로폴리탄박물관의 컬렉션에 있다. 그 사진과 관련해서는 다음을 보라. Extrait du catalogue général de Goupil & Cie, Imprimeurs et Éditeur. Paris, Londres, La Haye, Berlin, January 1874, p. 75. 그때 빈센트는 구필 런던 지점에서 일하고 있었고, 그해 1월에 직원들은 '재고품 정리에 여념이 없었다'[017].

13 Théophile Silvestre, *Histoire des artistes vivants français et étrangers* (1853), Paris. Blanchard 1856, p. 96. 다음을 보라. Reinhard-Felice, 2011, p. 55, note 4.

14 아를 시절의 빈센트와 고갱에 대해서는 다음을 보라. Druick and Zegers 2001, pp. 158~260.

15 빌레미엔이 테오에게, 1888년 10월 19일, Family Records b2275.

16 여성 독자가 등장하는 이 사례들은 빈센트가 보았거나 알고 있었을 그림들이었다. 앙리 팡탱-라투르, 〈책 읽는 여인(Woman Reading)〉(1861, Salon 1886), 클로드 모네, 〈봄날(Springtime)〉(1872, 2e Exposition de Peinture, Gallery Durand-Ruel, Paris 1876), 에두아르 마네, 〈해변에서(On the Beach)〉(1873, Exposition des œuvres de Edouard Manet, Paris 1884 [428]).

17 In Arsène Alexandre, *Honoré Daumier. L'homme & l'œuvre*, Paris: Renouard, 1888. 빈센트는 이 책을 알고 있었다[613].

18 빈센트가 언급하는 렘브란트 그림은 〈책 읽는 학자(A Scholar Reading)〉, 1630년경(Braunschweig, Herzog Anton Ulrich Museum)인데, 그 진품성이 최근에 논란이 되고 있다. 윌리암 웅거의 에칭화(모작)는 *De Kunstkronijk*(no. 12, 1871)

에 발표되었으며, 현재 반 고흐 유산에 들어 있다.

19 Ernest Meissonier, *A Painter*, 1855, Cleveland Museum of Art.

20 렘브란트의 〈얀 식스의 초상〉, 1647, 암스테르담, 렘브란트하우스. 후에 샤를 아몽-뒤랑Charles Amand-Durand이 찍어낸 판화 한 장이 반 고흐 가족 유산에 있다.

21 www.vangoghletters.org [719, note 9].

22 이 주제에 관한 자세한 내용은 다음을 보라. 'Reading Out' and 'Reading Double' in Stewart 2007, pp. 149~273.

23 파라솔과 장갑이 있는 버전(F489/JH1625)은 파리 오르세 미술관에 있다. 〈책과 함께 있는 아를의 여인(L'Arlésienne)〉(F4988/JH1624, 뉴욕 메트로폴리탄 박물관 소장)에 관한 자세한 논의로는, 다음을 보라. Stein et al. 2007, p. 173.

24 코로가 사망한 뒤 봄에 파리에서 그를 기리는 큰 회고전이 열렸다. 9년 뒤 빈센트는 그 전시회 카탈로그를 반 라파르트에게 보냈다[439].

25 반 고흐의 〈소설 읽는 여자〉(F497/JH 1632)가 2008년 9월부터 2009년 6월까지 열린 전시회 'Van Gogh and the Colors of the Night'(Museum of Modern Art, New York, 그리고 Van Gogh Museum, Amsterdam)에 모습을 보였다. 그림은 2010년 11월 3일 뉴욕 크리스티 경매소에서 3,106,500달러에 팔렸다(익명 판매, 개인 수집가 2인).

7장

1 이 사건의 전말에 대해서는 다음을 보라. Bakker 2016, pp. 29~86. 그리고 www.vangoghletters.org [728, note 1]. 귀와 관련된 드라마에 관해서는 다음을 보라. Murphy 2016, 특히 pp. 137~159.

2 그림 속의 봉투는 대단히 세밀해서 테오의 필적을 알아볼 수 있다. 다음을 보라. www.vangoghletters.org [736, note 5].

3 Paul Gauguin, *Avant et Après*, Paris: Les Éditions G. Grès et Cie, 1923(1903), pp. 16~18. Van Wyck Brooks trans., *Paul Gauguin's Intimate Journals*, New York: Crown Publisher, 1936, pp. 31, 33.

4 Pierre Loti, *Pêcheur d'islande*(1886), Paris 1900, p. 2. M. Jules Cambon trans., *An Iceland Fisherman*, New York 1902, p. 4.

5 〈라 베르쇠즈(La Berceuse)〉를 '음악적 미술'의 예로 보는 주제에 관해서는 다음을 보라. Veldhorst 2018, pp. 131~135.

6 〈라 베르쇠즈(La Berceuse)〉, 1889(F508/JH1671), Museum of Fine Arts, Boston. 빈센트는 이 그림을 4점 더 반복해서 그렸다. 1888년 9월에 그는 Augustine Roulin with Marcelle in her Arms(F490/JH1637)을 그렸다.

7 예술이 빈센트에게 위로가 되었다는 주제에 관해서는 Jansen 2003을 보라.

8 Dormitory in The Hospital (F646/JH1686), Oskar Reinhart Collection, Winterthur.

9 빈센트의 몸과 마음의 건강을 연대별로 정리한 글로는 Prins 2016, pp. 89~128을 보라. 빈센트와 미친 천재의 신화를 주제로 한 글로는 Pollock 1980을 보라. 라캉의 관점에서 예술적 승화를 논한 글로는 Recalcati 2012, pp. 551~622를 보라.

10 Gustave Flaubert, À Madame x… 1852(Letter), in Correspondence 1850~1854, p. 95, Paris, Conard, 1910.

11 Victor Hugo, *Shakespeare*, Paris: Hetzel Quantin, 1864, p. 66; Melville B. Anderson 번역, London: Routledge, 1868, p. 63.

12 〈별이 빛나는 밤(Starry Night)〉(F612/JH1731), Museum of Modern Art, New York.

13 빈센트의 관심이 색채로 이동한 것에 관해서는, Kathrin Pilz et al., 2013을 보라.

14 1889년 6월 말에 빈센트는 테오에게 이렇게 써 보냈다. '볼테르의《자디그, 혹은 운명》을 다시 읽었다. 아주 즐거웠단다.《캉디드》처럼 말이야. 그 책에서, 적어도 아직 인생에는 의미가 있을 수 있다는 걸 훌륭한 저자가 일별하고 있어'[783].

15 빈센트가 테오와 함께 폴 알베르 베나르의 두 쪽 그림을 본 것은 1887년 봄, 파리의 조르주 프티 화랑에서였다. 〈Modern Man〉(이 책 181쪽), 그리고 〈Prehistoric Man〉, 1887년경 (private collection) [798].

16 다음을 보라. *Pierre-Jules Hetzel*, Ernest Meissonier, 1879, Musée d'Art et d'Histoire, Meudon. 그 초상화에는 책이 그려져 있지 않다.

17 존 번연의《천로역정(The Pilgrim's Progress)》에서 주인공 크리스티앙이 호프에게 이렇게 말한다. '양치기가 우리에게 마법의 땅을 알려준 거, 기억하지? 양치기가 그걸 알려준 건, 잠들지 말라는 뜻이야. "그래서 우리는 다른 사람들처럼 잠들지 말고, 정신 바짝 차려야 해."' 다음을 보라. Bunyan, London and New York 1903, p. 129.

18 이 개념에 대한 텐(Taine)의 정의는 다음 글에 있다. *Histoire de la littérature anglaise*(빈센트가

잘 알고 있었던 글이다), *Histoire*, Paris: Hachette, 1911, vol. 5, p. 358.

19 예술과 관련되는 형용사 '추상적인'은 1935년 프랑스 사전에 처음 실렸다. 다음을 보라. Le Petit Robert (1970): 'abstrait, -aite, adj. et n.m. […] 4° Bx-arts (1935).'

20 소녀의 두상 스케치(F1507a-JH1466)에 대해서는 다음을 보라. www.vangoghletters.org [627].

21 고갱은 친구 에밀 슈페네거에게 보낸 유명한 편지에서도 같은 내용으로 예술을 정의했다.(Pont-Aven, 14 August 1888). Thomson 1993, p. 89를 보라.

22 빈센트의 편지에서 '추상'이란 말의 사용법에 관해서는, Grant 2014, pp. 143~150을 보라. 반 고흐와 고갱의 '창조적 경쟁' 관계에 관해서는, Van Uitert 1983을 보라.

23 Goldwater 2018 (1979), p. 119를 보라.

24 '상징주의의 본질은 "절대 묘사하지 말라고 제안하는 것"이었다.' 이 말은 현실에 대한 상징주의자들의 혐오와 실증 철학에 대한 직접적인 반대를 표현하고 있다. Dabrowski 1980, p. 6을 보라.

25 다음을 보라. Théophile Thoré, Musées de la Hollande, vol. 1, p. 204.

26 다음을 보라. Eugène Fromentin, *Les maîtres d'autrefois*, Belgique–Hollande, 1876, pp. 323~328.

27 고갱이 테오에게 보낸 편지를 보라. Tompson, 1993, p. 111.

28 1890년 3월 초에 테오가 빌레미엔에게 보낸 편지를 보라. Family Records, b941.

29 1890년 4월 말에 빈센트는 생레미에서 자신의 마지막 짐과 함께 그림 4점을 보냈다. 다섯 번째 버전은 분실되었다[863과 note 8]. 또한 Ten Berge et al. 2003, pp. 406~410을 보라.

30 다음을 보라. *Souvenirs de Cézanne et de Van Gogh à Auvers. Arrangement et notes de Paul Gachet*, Paris: Les Beaux-Arts, 1928.

31 에드몽 드 공쿠르의《사랑하는 사람》, 서문.

32 Edmond and Jules de Goncourt, *Germinie Lacerteux*, 1864, Paris: Charpentier 1875, 초판 서문. H. E. M. trans., *Germinie Lacerteux*, Chicago: Laird & Lee, 1891, p. 5.

33 Hendriks et al., 2013, pp. 173~181.

34 이 그림이 빈센트가 자기 가슴에 총을 쏜 날 작업하던 그림으로 추정된다. 다음을 보라. Bakker 2016, p. 85; Maes and Van Tilborgh 2012, pp. 54~71.

참고문헌

기초 자료에 관하여

빈센트의 지적 · 예술적 여정을 재구성하기 위해 나는 몇 가지 기초자료를 사용했다. 첫 번째는 현존하는 그의 편지 903통으로, 레오 얀선(Leo Jansen), 한스 루이첸(Hans Luijten) & 니엔케 바커(Nienke Bakker)의 귀중한 저작 6권 세트 《Vincent van Gogh–The Letters: The Complete Illustrated and Annotated Edition》(영어판, 프랑스어판, 네덜란드어판, London/Amsterdam 2009), 그리고 그와 함께 www.vangoghletters.org에 있는 디지털 문서를 활용했다. 이 인터넷 판에는 모든 편지의 원본(번역, 전송 가능)이 있을 뿐 아니라, 빈센트가 편지에서 언급한 예술작품, 문학작품, 출판물 등의 제목에 완벽한 주석이 달려 있다. 연구를 해나가는 동안 나는 이 귀중한 자원을 거듭 참고했다. 903통의 편지 외에도 나는 빈센트의 가족들이 주고받은 서신이 들어 있는 '반 고흐 가족 기록(Van Gogh Family Record)'을 참조했다.

빈센트는 그가 특별히 사랑한 저자들 – 디킨스, 미슐레, 로티 등 – 의 작품 중에서도 삽화가 있는 판은 빠짐없이 구했으리라는 가정 하에, 나는 거의 잊힌 그 보물들을 수집하고 조사하기 시작했으며, 그 결과 새로운 시각적 · 개념적 연결고리들을 밝혀내고, 그중 많은 것을 이 책에 처음으로 공개했다. 때로는 빈센트가 편지에 언급한 구체적인 책이 어느 판인지를 확인하기가 어려웠지만, 이 경우에는 삽화가의 작품 – 빈센트가 특별히 주의해서 관찰한 작품 – 이 확실한 증거가 되어주는 덕에, 그가 실제로 어느 판을 손에 넣었는지를 추론할 수 있었다.

시각적인 조사와 더불어 나는 암스테르담 반고흐박물관 도서관에서 수많은 책을 조사했다. 그리고 감사하게도 그중 일부를 이 책에 도판으로 실을 수 있었다. 박물관에는 빈센트가 읽었다고 알려진 모든 책과 함께, 가족 유산에 속해 있는 모든 책이 소장되어 있다. 그 책들은 빈센트 빌렘 반 고흐(테오와 요하나의 아들)가 박물관에 기증한 것으로, 원 소유자는 거의 불확실하다. 몇 권에만 소유자의 서명이 적혀 있다. 이 모든 책 중에 세 권은 빈센트의 것이 분명하다. 하나는 에드몽 드 공쿠르의 《사랑하는 사람(Chérie)》으로 안표지에 'Vincent'라는 이름이 적혀 있으며(이 책 89쪽), 다른 하나는 《개혁교회용 시편 모음집(Recueil de psaumes à l'usage des églises réformées)》(파리, 1865)으로 그의 필적이 남아 있다(Veldhorst 2018, fig. 15를 보라). 마지막은 쥘 미슐레의 《사랑(L'amour)》(현재 행방을 알 수 없음)인데, 속표지에 'Vincent'라고 이름이 적혀 있다. www.vangoghletters.org[345, note5] 그리고 [014, note 19]를 보라.

나는 빈센트가 언급한 책 100여 권(화가들에 관한 연구 논문과 전기, 박물관 안내서와 카탈로그, 소설)을 참고했는데, www.archive.org와 www.gallica.bnf.fr의 디지털 자료는 물론 각각의 책에 대하여 그 시대에 나온 영어 번역본을 참고했다. 이 책에 인용된 구절과 제목은 그로부터 가져온 것들이다.

빈센트가 열심히 찾은 잡지 삽화로 말하자면, 나의 연구는 영국 잡지와 프랑스 잡지에 한정되었다. 나는 몇 년에 걸쳐, 《삽화가 있는 런던 뉴스(The Illustrated London News)》(1869~1873)와 1869년 12월 창간된 이후 1883년까지 발행된 《그래픽(The Graphic)》을 (영어판과 국제판을 모두) 조사하고 걸러냈다. 빈센트가 편지에 썼듯이, 초기의 《그래픽》이 가장 흥미로우며 2장에서 논의한 것도 그때 나온 것들이다. 내가 초점을 맞춘 프랑스 잡지는 4장에 설명과 그림이 있는 《삽화가 있는 파리 · 일본 특집호(Paris Illustré. Le Japon)》(1887년 5월)와 빈센트 사망 이전의 모든 호를 조사한 《예술적 일본(Le Japon Artistique)》이다. 물론 이 연구와 가장 관련이 있는 것은, 5장에서 논의하고 빈센트가 특히 사랑했던 처음 두 개의 호(1888년 5월, 6월)다.

회화 및 드로잉 관련 서적

빈센트 반 고흐의 일생과 작품을 다룬 문헌은 엄청나게 많지만, 그의 문학적 지식에 관한 책과 논문은 거의 없다시피 하다. 이런 점에서 반고흐박물관과 크뢸러-뮐러박물관(Kröller-Müller Museum)에 소장된 아래의 회화 및 드로잉 카탈로그는 더없이 소중하다.

Paintings, Drawings and Sketchbooks by Vincent van Gogh in the Van Gogh Museum Collection

Ella Hendriks and Louis van Tilborgh, *Vincent van Gogh, Paintings 2: Antwerp & Paris 1885.1888*, Amsterdam, 2011

Sjraar van Heugten, *Vincent van Gogh: Drawings 1: The Early Years, 1880-1883*, Amsterdam and Bussum, 1996

———, *Vincent van Gogh: Drawings 2: Nuenen 1883-1885*, Amsterdam and Bussum, 1997

Louis van Tilborgh and Marije Vellekoop, *Vincent van Gogh, Paintings 1: Dutch Period 1881-1885*, Amsterdam, 1999

Marije Vellekoop and Sjraar van Heugten, *Vincent van Gogh: Drawings 3: Antwerp & Paris 1885-1888*, Amsterdam, 2001

-——— and Renske Suijver, *Vincent van Gogh: The Sketchbooks. A Facsimile of the Sketchbooks in the Collection of the Van Gogh Museum*, London and Amsterdam, 2013

——— and Roelie Zwikker, *Vincent van Gogh Drawings 4: Arles, Saint-Ry and Auvers 1888-1890*, Amsterdam, 2007

Paintings and drawings by Vincent van Gogh in the Kröler-Müller Collection

Jos ten Berge *et al.*, *The Paintings of Vincent van Gogh in the Collection of the Kröler-Müller Museum*, Otterlo, 2003

Teio Meedendorp, *Drawings and Prints by Vincent van Gogh in the Collection of the Kröler-Müller Museum*, Otterlo, 2007

일반 서적

Vincent Alessi, '그것은 일종의 성경이다: 빈센트 반 고흐가 수집한 영국 흑백 삽화: 분석과 영향', 박사학위 논문 La Trobe University, Victoria, Australia, 2009

Martin Bailey, *Young Vincent: The Story of Van Gogh's Years in England*, London, 1990

———, *Van Gogh in England. Portrait of the Artist as a Young Man*, exh. cat. Barbican Art Gallery, London, 1992

Nienke Bakker, 'Van Gogh's Illness: The Witnesses Recall', in Bakker, Van Tilborgh and Prins 2016 pp. 29-86

———, 'The Beginning of the 'Japanese Dream': Van Gogh's Acquaintance with Japan', in Van Tilborgh et al. 2018 pp. 13-39

———, Louis van Tilborgh and Laura Prins, *On the Verge of Insanity. Van Gogh and his Illness*, exh. cat., Van Gogh Museum, Amsterdam and Brussels, 2016

Walter Benjamin, 'Unpacking My Library. A Talk about Book Collecting', in *Walter Benjamin: Illuminations*, edited and with an introduction by Hannah Arendt, trans. Harry Zohn, New York, 1969: 59-67 [*Die literarische Welt*, no. 27, July 1931]

Omar Calabrese, *L'art de l'autoportrait: Histoire et thrie d'un genre pictural*, Paris, 2006 Jamie Camplin and Maria Ranauro, *Books Do Furnish a Painting*, London, 2018, pp. 50-60

Magdalena Dabrowski, *The Symbolist Aesthetic*, exh. cat., Museum of Modern Art, New York, 1980

Philippe Dagen, 'Préface', in *Vincent van Gogh, Correspondence gale*, 3 vols, trans. Maurice

Beerblock and Louis Roëandt, Paris, 1990: vol. 1, pp. VII. XXI

Maite van Dijk, Magne Bruteig and Leo Jansen(eds), *Munch: Van Gogh*, exh. cat., Van Gogh Museum, Brussels, Amsterdam and Oslo, 2015

Douglas W. Druick and Peter Kort Zegers, *Van Gogh and Gauguin. The Studio of the South*, exh. cat., The Art Institute of Chicago and Van Gogh Museum, Chicago and Amsterdam, 2001

Robert Goldwater, *Symbolism*, New York, 2018

Patrick Grant, *The Letters of Vincent van Gogh: A Critical Study*, Edmonton, 2014

———, *My Own Portrait in Writing: Self-Fashioning in the Letters of Vincent van Gogh*, Edmonton, 2015

Mariella Guzzoni, *Van Gogh: L'infinito specchio. Il problema dell'autoritratto e della firma in Vincent*, Milano, 2014

Dick van Halsema, 'Vincent van Gogh: A 'Great Dutch writer' (between Marcellus Emants and Willem Kloos)', in *Van Gogh: New Findings(Van Gogh Studies 4)*, Zwolle and Amsterdam, 2012, pp. 19-31

Nathalie Heinich, *La gloire de Van Gogh. Essai d'antropologie de l'admiration*, Paris, 1992

Ella Hendriks, C. Richard Johnson Jr., Don H. Johnson and Muriel Gedolf, 'Automated Thread Counting and the Studio Practice Project', in Vellekoop *et al.* 2013, pp. 156-181

Sjraar van Heugten, *et al., Van Gogh: The Birth of an Artist*, exh. cat., Mus des Beaux-Arts, Mons, 2015

———, and Fieke Pabst, *The Graphic Work of*

Vincent van Gogh, Zwolle (Cahier Vincent 6), 1995

Jan Hulsker, *Vincent and Theo Van Gogh: A Dual Biography*, Ann Arbor, 1990
———, 'The Borinage Episode, the Misrepresentation of Van Gogh, and the Creation of a New Myth', in *The Mythology of Vincent van Gogh*, Kōdera and Rosenberg(eds), Tokyo and Amsterdam, 1993, pp. 309-323

Carol Jacobi, (ed.), with contributions by Martin Bailey, Anna Gruetzner Robins, Ben Okri, Hattie Spires and Chris Stephens, *The EY Exhibition. Van Gogh and Britain*, exh. cat., Tate Britain, London, 2019

Leo Jansen, 'Vincent van Gogh's Belief in Art as Consolation', in Stolwijk et al. 2003, pp. 13-24

Frederic G. Kitton, *Dickens and his Illustrators* London, 1899

Tsukasa Kōdera, *Vincent van Gogh. Christiani versus Nature*, Amsterdam and Philadelphia, 1990

———, 'Van Gogh's Utopian Japonisme' in *Japanese Prints. Catalogue of the Van Gogh Museum's Collection*, Van Rappard-Boon *et al.*, Amsterdam, 1991/2006, pp. 11-45

——— and Yvette Rosenberg (eds), *The Mythology of Vincent van Gogh*, Tokyo and Amsterdam, 1993

Andrea Korda, *Printing and Painting the News in Victorian London. The Graphic and Social Realism, 1869-1891*, London, 2015

Hans Luijten, "Rummaging among my woodcuts': Van Gogh and the Graphic Arts' in Stolwijk et al. 2003, pp. 99-112

———, *Van Gogh and Love*, Amsterdam, 2007

Bert Maes and Louis van Tilborgh, 'Van Gogh's Tree Roots up Close', *in Van Gogh: New Findings(Van Gogh Studies 4)*, Zwolle and Amsterdam, 2012, pp. 54-71

Alberto Manguel, *A History of Reading*, London, 1996

Teio Meedendorp, 'Van Gogh in Training: The Idiosyncratic Path to Artistry' in Vellekoop *et al.* 2013, pp. 34-55

Bernadette Murphy, *Van Gogh's Ear. The True Story*, London, 2016, pp. 137-159

Fieke Pabst, *Vincent van Gogh's Poetry Albums*, Amsterdam and Zwolle, 1988

——— and Evert van Uitert, 'A Literary Life, with a List of Books and Periodicals Read by Van Gogh', in *The Rijksmuseum Vincent van Gogh*, E. van Uitert, M. Hoyle *et al.*, Amsterdam, 1987, pp. 68-90

Ronald Pickvance, *English Influences on Vincent van Gogh*, exh. cat., The Fine Art Department, University of Nottingham, London, 1974

Katrin Pilz *et al.*, 'Van Gogh's *Copies* from Saint-Rémy: Between Reminiscence, Calculation and Improvisation', in Vellekoop *et al.* 2013, pp. 106-131

Griselda Pollock, 'Artists, Mythologies and Media: Genius, Madness and Art History' *Screen* 12 (3) (1980), pp. 57-96

Laura Prins, 'Van Gogh's Physical and Mental Health: A Chronology', in Bakker, van Tilborgh and Prins 2016, pp. 89-128

Charlotte van Rappard-Boon, *et al.*, *Japanese Prints. Catalogue of the Van Gogh Museum' Collection*, Amsterdam, 1991/2006

Massimo Recalcati, *Jacques Lacan. Desiderio, god- imento e soggettivazione*, Milano, 2012, pp. 551-622

Mariantonia Reinhard-Felice, *The Secret Armoire. Corot's Figure Paintings and the World of Reading*, exh. cat., Oskar Reinhart Collection Am Römerholz Winterthur, 2011

Brigit Reissland et al., "Permanent, Water-proof and Unequalled for Outdoor Sketching' Van Gogh's Use of Wax Crayons', in Vellekoop *et al.* 2013, pp. 400-419

James Smith Allen, *In the Public Eye: A History of Reading in Modern France, 1800-1940*, Princeton, 1991

John Spiers *et al., The Culture of the Publisher's Series, Volume 1: Authors, Publishers and the Shaping of Taste*, London, 2011

Susan Stein *et al., Masterpieces of European Painting in the Metropolitan Museum of Art(1800-1920)*, Metropolitan Museum of Art, New Haven and New York, 2007

Garrett Stewart, *The Look of Reading: Book, Painting, Text*, Chicago and London, 2007

Chris Stolwijk *et al., Vincent's Choice. The musée imaginaire of Van Gogh*, exh. cat., Van Gogh
Museum, Amsterdam, 2003

Judy Sund, *True to Temperament. Van Gogh and Naturalist Literature*, Cambridge, 1992

Belinda Thomson, (ed.), *Gauguin by Himself*, Boston, New York, Toronto and London, 1993

Louis van Tilborgh, '*The Potato Eaters*: Van Gogh's First Attempt at a Masterwork' Amsterdam and Zwolle (Cahier Vincent 5), 1993, pp. 2-29

———, 'Van Gogh's *Still-life with Bible*', *Van Gogh Bulletin* 1 (1994), pp. 13-14

——— and Marie Pierre Salé, *Millet/Van Gogh*, exh. cat. Mus d'Orsay, Paris, 1998

——— and Sjraar van Heugten, 'Semeurs', in Van Tilborgh and Sal1998, pp. 91-104

———, *et al., Van Gogh and Japan*, exh. cat., Van Gogh Museum, Amsterdam, 2018

Julian Treuherz, with contributions by Susan P. Casteras, Louis van Tilborgh *et al., Hard Times. Social Realism in Victorian Art*, exh. cat., Manchester City Art Gallery, London, Rijksmuseum Vincent van Gogh, Amsterdam and Yale Center for British Art, New Haven, 1987

Chris Uhlenbeck *et al., Japanese Prints: The Collection of Vincent van Gogh*, Amsterdam and London, 2018

Evert van Uitert, *Vincent van Gogh in Creativ Competition: Four essays from Simiolus*, Amsterdam, 1983

Wouter van der Veen, "En tant que quant moi', Vincent van Gogh and the French Language', *in Van Gogh Museum Journal*, Amsterdam, 2002, pp. 64-77

———, 'Van Gogh. An Avid Reader', in Stolwijk *et al.* 2003, pp. 49-60

———, *Vincent van Gogh: A Literary Mind. (Van Gogh Studies 2)*, Zwolle and Amsterdam, 2009

Natascha Veldhorst, *Van Gogh and Music. A Symphony in Blue and Yellow*, trans. Diane Webb, London, 2018 (2015)

Suzanne Veldink, 'Van Gogh and Neo-impressionism', in Vellekoop et al. 2013, pp. 350-63

Marije Vellekoop, Muriel Geldof, Ella Hendrix, Leo Jansen and Alberto de Tagle(eds), *Van Gogh's Studio Practice*, New Haven and Amsterdam, 2013

Nico van Wageningen, 'Gift of Vincent van Gogh's Poetry Album', *Van Gogh Bulletin* 1 (1994), p. 11

감사의 말

많은 이들과 관련 기관이 도움과 호의를 베풀지 않았다면 이 책은 세상에 나오지 못했을 것이다. 연구는 진공 상태에서 출발하는 것이 아니라, 다른 사람들의 생각과 발견에 뿌리를 내리고 싹을 틔워야 열매를 맺을 수 있다. 여러 해 동안 연구하는 과정에서 나는 반고흐박물관의 연구자들, 특히 한스 루이첸(Hans Luijten), 엘라 헨드릭스(Ella Hendriks), 테이오 메덴도르프(Teio Meedendorp)와 생각을 나눌 수 있는 특권을 누렸다. 그들에게 깊이 감사한다. 특히 한스 루이첸은 학자의 넓은 도량으로 대화와 편지를 통해 내 아이디어에 관해 논의할 기회를 주었다. 그는 몇 년에 걸쳐 영감의 원천이 되어주었을 뿐 아니라, 더없이 귀중한 충고와 제안으로 나를 격려해주었다. 반 고흐 편지 프로젝트(Van Gogh Letters Project)에서 그와 함께 일하는 공동 편집자 레오 얀선(Leo Jansen)과 니엔케 바커(Nienke Bakker) 그리고 그들의 연구팀에게 진심으로 감사한다. 그들의 노력 덕분에 엄청난 양의 연구 자료에 접근할 수 있었다.

얼마 전에 출판 계획이 닻을 올리고부터 템즈앤허드슨(Thames & Hudson)의 책임편집자 필립 왓슨(Philip Watson)은 나에게 크나큰 격려를 보내왔다. 그런 그에게 깊고 진심 어린 감사를 표하고 싶다. 이 책이 첫 페이지부터 마지막 페이지까지 갈 수 있었던 것은 그의 관심과 배려, 그리고 통찰력 있는 논평과 제안이 있어서였다. 헌신적으로 땀 흘리면서 '보이지는 않지만' 중요한 자리에서 이 책을 편집해준 젠 무어(Jen Moore), 훌륭한 디자인을 해준 아브니 파텔(Avni Patel), 사진 조사를 맡아준 이모젠 그레이엄(Imogen Graham), 제작을 세심하게 관리해준 수산나 잉그램(Susanna Ingram)에게 마음에서 우러나오는 감사를 전한다.

나는 암스테르담 반고흐도서관에서 오래 연구를 했기에, 이제는 그곳이 집처럼 느껴진다. 그동안 이졸데 카엘(Isolde Cael), 아니타 호만(Anita Homan), 스테프 야콥스(Steph Jacobs), 지비 도빌로(Zibi Dowgwillo)에게 많은 도움을 받았다. 내가 받은 귀중한 도움과 친절한 지원에 감사드리고, 도서관의 책에 실린 이미지를 복사하게 해준 알베르티엔 리클레스-리비우스(Albertien Lykles-Livius)의 친절함에도 감사드린다. 나아가, 암스테르담 레이크스미술관의 레온 보스터스(Leon Vosters), 런던 로열아카데미도서관의 애덤 워터튼(Adam Waterton)에게도 감사드린다. 이탈리아에서는 밀라노 공공도서관 네트워크 소장 스테파노 파리세(Stefano Parise), 소르마니도서관(Sormani Library)의 비앙카 지라르디(Bianca Girardi)와 팀원들에게 감사드린다. 학자의 아량을 넘치게 베풀어준 마시모 레칼카티(Massimo Recalcati), 내 연구를 세심하게 지켜봐준 로코 론키(Rocco Ronchi), 미켈레 베르톨리니(Michele Bertolini), 주세페 프란지(Giuseppe Frangi)에게 감사드리고, 삽화가 있는 책의 이미지들을 현상해준 스테파노 살비(Stefano Salvi)에게 특별히 감사드린다.

이 책의 출발은 내가 이탈리아 간행물에 쓴 반 고흐의 자화상과 서명에 관한 글, 〈반 고흐의 책을 넘기며(Leafing through Vincent's books)〉(Van Gogh: L'Infinito specchio, Mimesis, 2014)로 거슬러 올라간다. 내가 이 글에서 소르마니도서관에서 큐레이터 역할을 한 전시회, '반 고흐, 책을 향한 열정(Van Gogh's Passion for Books)'(2015년 1~2월)에 들어갈 책 가운데 일부를 소개했다. 이어 2017년, 반 고흐가 일본 미술에서 받은 영감을 주제로 두 번째 전시회가 열렸다. 두 전시회의 패널 글이 영어로 번역된 것은 알렉스 윌리엄스(Alex Williams)와 루이스 피츠기번(Louise Fitzgibbon)이 저마다 맡은 일을 즐겁게 협력해준 덕분이었다. 그들에게 감사를 전하고, 이 책을 위해서도 나중에 새롭게 번역해준 루이스 피츠기번에게 특별히 감사드린다. 빈센트의 극적인 삶은 그의 작품이 얼마나 풍부하고 복잡한지를 덮어 감춘다. 그러나 그의 깊고 정직한 말은 어느 언어로 바뀌든 우리를 매혹한다. 그렇기에 그의 그림과 마찬가지로 그의 편지도 모든 인간에게 가닿고, 모든 인간을 자극한다.

224

도판 출처

2 Van Gogh Museum, Amsterdam (Vincent van Gogh Foundation); 4 Private Collection, photo Christie's Images/Bridgeman Images; 7 Van Gogh Museum, Amsterdam (Vincent van Gogh Foundation); 10 Van Gogh Museum Library, Amsterdam; 13 Kröler-Müller Museum, Otterlo; 18 British Museum, London; 21 Krler-Mler Museum, Otterlo; 24 Van Gogh Museum Library, Amsterdam; 27 British Museum, London; 32 Kröler-Müller Museum, Otterlo; 34 Van Gogh Museum, Amsterdam(Vincent van Gogh Foundation); 37 The Garman Ryan Collection, Walsall Museum and Art Gallery; 38 Van Gogh Museum Library, Amsterdam; 39 Royal Academy of Arts, London; 42, 43 Van Gogh Museum, Amsterdam (Vincent van Gogh Foundation); 44 Royal Academy of Arts, London; 45 Biblioteca Civica Angelo Mai, Bergamo; 47 Royal Academy of Arts, London; 49 Krler-Mler Museum, Otterlo; 51al, 51ar Biblioteca Sormani, Milan; 51bl, 51br Biblioteca Civica Angelo Mai, Bergamo; 52 Van Gogh Museum, Amsterdam (Vincent van Gogh Foundation); 54 Private Collection; 55, 56, 57, 61, 65b Van Gogh Museum, Amsterdam (Vincent van Gogh Foundation); 66 Koninklijke Bibliotheek, Th Hague; 70, 75a, 75b, 77, 80l, 80r, 83 Van Gogh Museum, Amsterdam (Vincent van Gogh Foundation); 84, 85 Biblioteca Sormani, Milan; 87a Van Gogh Museum, Amsterdam (Vincent van Gogh Foundation); 89 Van Gogh Museum Library, Amsterdam; 90, 95, 100a, 100b, 101 Van Gogh Museum, Amsterdam (Vincent van Gogh Foundation); 102a, 102b Van Gogh Museum Library, Amsterdam; 104a, 104b Van Gogh Museum, Amsterdam (Vincent van Gogh Foundation); 106, 107 Van Gogh Museum Library, Amsterdam; 109 Mus Rodin, Paris; 110l, 110r, 111l Van Gogh Museum, Amsterdam (Vincent van Gogh Foundation); 112 Private Collection, photo Christie's Images/Bridgeman Images 113 Private Collection; 115 Kröler-Müller Museum, Otterlo; 118 Emily Dreyfus Foundation. Kunstmuseum Basel; 123 Private Collection, photo Christie's Images/Bridgeman Images 126 Private Collection; 130 The Henry & Rose Pearlman Foundation (L.1988.62.11) on long term loan to the Princeton University Art Museum; 132 Chester Dale Collection (1963.10.151). National Gallery of Art, Washington D.C.; 137 Van Gogh Museum, Amsterdam (Vincent van Gogh Foundation); 138 Bequest from the Collection of Maurice Wertheim, Class of 1906. Harvard Art Museums/Fogg Museum, Cambridge, Mass.; 144 Private Collection; 146, 151 The Phillips Collection, Washington D.C.; 152, 153 Bibliothéque nationale de France, Paris; 154 Musée Goupil, Bordeaux; 156 Van Gogh Museum, Amsterdam (Vincent van Gogh Foundation); 157 Private Collection; 159 Gift of Mrs. Noah L. Butkin. Cleveland Museum of Art; 161 Museum Het Rembrandthuis, Amsterdam; 162 Collection of Mr. and Mrs. Paul Mellon (1985.64.9). National Gallery of Art, Washington D.C.; 163 Bequest of Sam A. Lewisohn, 1951. Metropolitan Museum of Art, New York; 166 Van Gogh Museum, Amsterdam (Vincent van Gogh Foundation); 169a Krler-Mler Museum, Otterlo; 173 Bequest of John T. Spaulding (48.548). Museum of Fine Arts, Boston; 177 Frank L. Babbott Fund and Augustus Healy Fund (38.123). Brooklyn Museum, New York; 178 Van Gogh Museum, Amsterdam (Vincent van Gogh Foundation); 181 Musée départemental de l'Oise, Beauvais; 185a Kröler-Müller Museum, Otterlo; 187 Private Collection; 188 Van Gogh Museum, Amsterdam (Vincent van Gogh Foundation)

a = 위, b = 아래, l = 왼쪽, r = 오른쪽

찾아보기

226

마리엘라 구쪼니 여성 독립학자이자 큐레이터. 이탈리아 베르가모에서 살고 있다. 여러 해 동안 빈센트 반 고흐가 읽고 사랑한 책의 판본들을 수집하며, 그가 우리에게 남긴 예술세계를 서지학적 관점에서 연구하고 있다. 저서로는 〈반 고흐: 무한의 거울(Van Gogh: L'infinito specchio)〉(Mimesis, 2014) 등이 있다.

김한영 강원도 원주에서 태어나 서울대 미학과를 졸업했고 서울예대에서 문예창작을 공부했다. 오랫동안 번역에 종사하며 문학과 예술의 결자리를 지키고 있다. 대표적인 역서로는 『미를 욕보이다』, 『무엇이 예술인가』, 『나는 공산주의자와 결혼했다』, 『빈 서판』, 『아이작 뉴턴』, 『건축의 경험』, 『알랭 드 보통의 영혼의 미술관』 등이 있다. 제45회 백상출판문화상 번역부문을 수상했다.

앞표지 〈장미꽃이 꽂혀 있는 유리잔과 프랑스 소설책 더미(French Novels and Roses in a Glass)〉 ('파리의 소설'), 1887년 (112쪽을 보라)
뒷표지와 4쪽 〈유리잔에 담긴 아몬드 나뭇가지와 책(Sprig of Almond Blossom in a Glass with a Book)〉, 1888년 (123쪽을 보라)
권두그림 〈책 읽는 노인(Old Man Reading)〉, 헤이그, 1882년
18쪽 도미니크 비방 드농, 〈저녁의 성가족(The Holy Family in the Evening)〉, 1787년 (디테일; 27쪽을 보라)
34쪽 테오에게 보낸 편지[323] (43쪽을 보라).
70쪽 〈감자를 먹는 사람들(The Potato Eaters)〉, 1885년(디테일; 80쪽을 보라)
90쪽 〈유리잔이 있는 자화상(Self-Portrait with Glass)〉, 1887년(디테일; 95쪽을 보라)
120쪽 〈타라스콩으로 향하는 화가(The Painter on the Road to Tarascon)〉, 1888년(디테일; 129쪽을 보라)
146쪽 〈아를 공원의 입구(Entrance to the Public Garden in Arles)〉, 1888년(디테일; 151쪽을 보라)
166쪽 〈나무뿌리(Tree Roots)〉, 1890년(디테일; 188쪽을 보라)

빈센트가 사랑한 책

마리엘라 구쪼니 지음 · 김한영 옮김

초판 1쇄 발행 2020년 9월 15일 **펴낸이** 이민 · 유정미 **펴낸곳** 이유출판 **교정** 한승희 **디자인** 신경숙
주소 34860 대전시 중구 중앙로59번길 81, 2층 **전화** 070-4200-1118 **팩스** 070-4170-4170
이메일 iubooks11@naver.com **홈페이지** www.iubooks.com
정가 29,000원 **ISBN** 979-11-89534-11-0(03600)

이 도서의 국립중앙도서관 출판예정도서목록(CIP)은 서지정보유통지원시스템 홈페이지(http://seoji.nl.go.kr)와 국가자료공동목록시스템(http://www.nl.go.kr/kolisnet)에서 이용하실 수 있습니다.(CIP제어번호:CIP2020017605)

Vincent's Books by Mariella Guzzoni

Vincent's Books © 2020 Thames & Hudson Ltd
Text © 2020 Mariella Guzzoni

This edition first published in Korea in 2020 by IU Books, Daejeon
Korean Edition © 2020 IU Books
This translation published under license with the original publisher
Thames & Hudson Ltd, London through AMO Agency, Seoul, Korea